壽望久遠　先生夫人

紫鵑　四十年

邱秉恆

究竟無極

太虛瞬雷交融共振

—邱秉恆繪畫中奇特的抽象具體辯證

黃海鳴／臺北市立美術館館長

黃海鳴／臺北市立美術館館長

藝術作為靈現的場域：

邱秉恆是我在師大美術系時代的同學，是最會畫、最有靈氣、持續力最強的一位。在我 90 年代初為臺北市立美術館策畫的責任藝評小型主題策展「延續與斷裂」中，就因為他的半抽象西畫創作和中國水墨畫有一種獨特的關係，好像有一種獨特帶光的氣場，震動翻滾貫穿整個虛實交融的畫面。事隔幾乎 20 年我也用同樣的態度與心情來寫這一篇序，並且更加的篤定。

我將從他的油畫或更精確說是從他的油彩開始，用油彩因為這樣能強化材料本身更直接的魅力與衝擊，接著我會談一下他的鉛筆素描，鉛筆材料同樣是非常重要的。因為篇幅，不特別分析介於鉛筆素描與油彩間的水彩粉彩。其實光寫鉛筆素描就夠了，其中有不少已經萬般具足淋漓盡致。

這一次我用了「太虛瞬雷」、「交融共振」這一組名詞，強調這些繪畫都不是在描繪一開始就已經固定在那的生命對象，而是直接捕捉從虛無中爆開的生命力最極致的瞬間，它快得來不及使用任何的線性分析，但卻已經準確以及強得在我們清晰的意識螢幕中留下清楚的殘影。

一、油彩：

1. 意識 · 瞬雷：

在幾幅《無始以來》的作品之間，有一個共同的基礎，那就是它們都是地平面上面的某個特殊位置，所爆發或發生的強烈事件，這個位置可能就是人體的腦前葉的某處，但是它完全不受頭腦物質體積的限制，就在裡面瞬間顯現出某種活生生地與外部事件，也許是一記槍聲、幾刀砍殺，或是樹木的綠意盎然等對應的強度意象。也就在感應的瞬間，那個內部的不假思索，純粹第一意識世界，瞬間開啟成形，非常的清晰強烈，殘像也需片刻後才會消失。

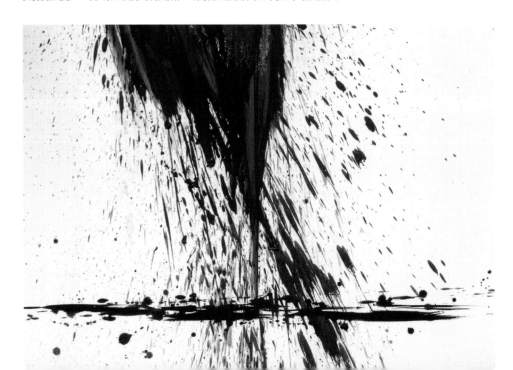

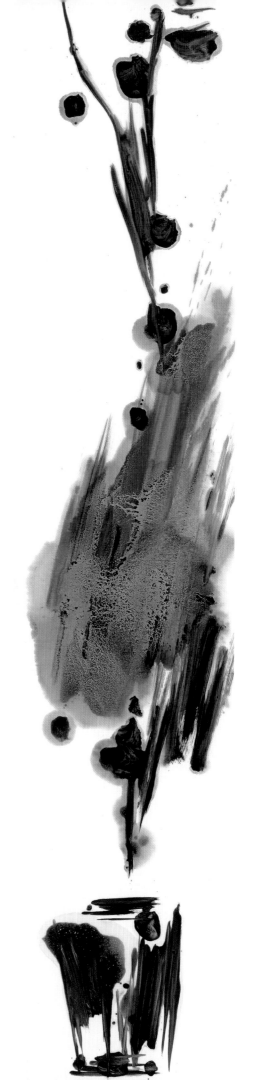

2. 意識 · 盆栽：

接下的幾個四聯幅的盆栽系列，也有和上面作品有著類似的結構。相對穩定並且中性的小花盆，接著是往上伸展細細的，只是作為支撐的主枝幹，再往上就是極具動態、爆發性強度，並且尖刺不加修飾的細節、微事件在迅雷不及掩耳的速度中，形成自然地相生相剋的關係，完全不再管這種能量關係是不是與原來的花葉樹枝有任何的關係。或許他有更高的敏感度，枝葉花朵的姿態足夠對於虛靜敏感的意識如雷貫耳。不管如何，因為這些微行為的群聚，還必須承擔作為可辨識的外物的責任，它仍然還是一個外物，一個因為被看它的主體意識所貫穿，而成為一個能夠瞬間散發其內部某類生命能量的外物。相對於前面的《無始以來》，這些盆栽的意象，已經更接近一個感知主體的存在位置。

3. 意識 · 周遭：

在幾個四聯幅的盆栽創作系列之後，我們看到另一種的類型，那個原先盆栽的位置變成隱隱約約的人物身體，特別在頭部及上半身有足夠的辨識度，但是這次被強調的是在這個身體貼身四周的強度物件或是強度事件，前面所說的身體形狀，只是用來表明它的位置。

逐漸，這個身體有了動勢、表情，身體內部也有了激動以及從身體分泌出來心中鬱氣塊壘。逐漸，身體近身的那些類似在《無始以來》出現過的無名爆裂團塊也區分出遠近以及有色彩表情的天空，並且啟動了有情世界的這些外在生命能量的貼身且激烈的對話，但是又在這一區分之後又回到，也許是又回到物我不區分但又稍微區分的狀態。

在此時期我本人最喜歡的一幅是只有一道垂直的藍色的那一幅，那道清澈又渾厚的藍色不是客體而是主體的精神體，與祂上端相容的一抹黑雲像是祂的環境或是祂的一點點思慮，這是將已經成為靈體的「我」表現得最純粹簡潔的一個例子。這不同於「意識 · 瞬雷」中的爆裂剛性的表現，在「意識 · 瞬雷」中那還是筆觸、手勢、震撼的神奇結合，那仍然是對於身外的震撼的感應，在那裡仍強調在對於外面的意識的那一段。這也不同於「意識 · 盆栽」的情況，在「意識 · 盆栽」那仍然將對象（盆栽—他我）看成是一組生命的微現象的組合，那仍然是一群被體驗及投射的外在對象。

無始以來　油彩　畫布　210 × 100 cm（局部）　　　　　　油彩　畫布　210 × 45 cm

4. 相互 · 世界：

　　在這裡我們看到盆栽被放大，它可以大到一個主體與它的環境之間的關係，或是一個人被它的各種衝擊煩惱所糾纏，或是這個盆栽已經放大到了一個小風景或大風景，在意識的深處出現有情的山、水、天、雲、樹的象徵，但又極具能量感覺的片段，時而鬱悶糾結紛擾，時而疏鬆清澈透氣。說簡單一點，那是「意識 ·周遭」、「意識 · 盆栽」、「意識 · 瞬雷」三種存在類型的交織狀態，也許還有一些實驗的不確定的狀態。我個人覺得在鉛筆素描中「相互 · 世界」被表達得更好。

二、　鉛筆素描：

1. 太虛 · 神人隱現：

　　邱秉恆有幾件表現神人出現的鉛筆素描，在黑暗中，一個坐在浮於空中的須彌座上的神人，隱顯在具有物質感以及能量感的黑色物質中。這讓我想到法蘭西斯 · 培根早期的那些畫教皇在黑暗中歇斯底里地咆哮的系列繪畫，有一些讓人覺

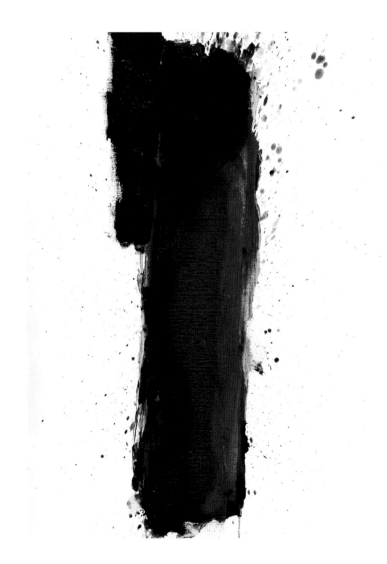

油彩 畫布　117 × 91 cm

得那是在快速往下急速墜落電梯中的最後慘叫。確實有一些類似，但是不同的是邱秉恆這些神人相當自在地從渾沌黑暗中，一邊現身一邊成形，並且好像仍在睡夢中、或是仍在初醒又未全醒的狀態。當他全然現身時，周圍的背景與神人的身體以一種無限細微發光微粒子共振的態勢一起呈現。這個神人，也許有一點像站立在雲霧中的一座遠山的山峰，岩石與樹木在微光微風中震盪。

2. 共振 · 動力風景：

邱秉恆畫了很多的風景速寫，我認為風景可分為兩種：一種使用鉛筆的中鋒、與偏鋒，並以類似印象派或山水運筆骨法的方式模擬樹木、石塊、山形、水流、雲彩等的動態形體。當描寫的是近景的風景時，我們看到的是對於樹枝岩石等的生動的描繪，當描繪的是綿延的大山水、遠方風景時，就會出現如同神人與背景在一種微光無限微粒相互旋轉共振的狀態。

另一種則是以臥倒的軟鉛筆心與較尖銳的鉛筆心尖端交替地掃出帶有能量的波動物質的更抽象的風景。這些物質和較為寫實的用皴法所畫的風景相互交織，有些如紗、如絹的能量物質，會變成更剛硬、更快速，在天空兀自地大幅度翻騰攪動捲動起來，有時候和纖細硬挺的樹枝等交融在一起，有時已經分不出那是什麼，變成一種更接近於音樂的表現，而且是那種需要大交響樂團演奏的那種音樂表現。

假如模糊的風景細節還在，這些流動的線條以及透明的交織的面，像是在音樂廳中視覺與聽覺交融的狀態，我們同時看到整個牆面、管風琴、整個樂團的編制、整齊有節奏的身體擺動，以及同時聽到時而溫柔流暢、時而彭湃，甚至爆裂，甚至入侵到觀眾席的有形狀、有重量的聲浪。

在很多明明是表現濃密樹幹、枝葉以及空氣動感交織的狀態，因為邱秉恆已經忘了外形，而直接敏感又精確表現其中無限細緻又複雜的力量的共振關係，實體的風景幾乎消失，那已經是一種純然大型交響音樂的表現。我認為鉛筆要比毛筆更容易掌握，像大量弦樂器的複雜動力線條的快速跳躍、波動、共生、共鳴的狀態。

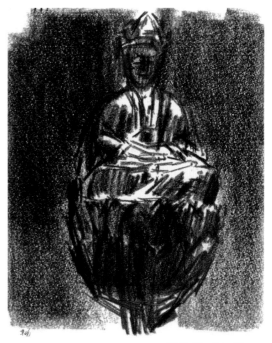

素描 紙 27 × 22 cm

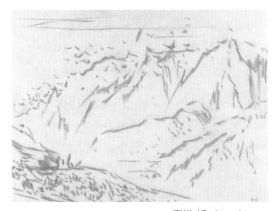

素描 紙 21 × 31 cm

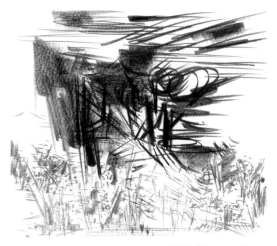

素描 紙 46 × 53 cm

3. 瞬雷 ‧ 山水容器：

軟性鉛筆到底不同於軟性毛筆，交替地運用躺臥的粗軟鉛筆心掃出厚重的波動旋轉的巨大烏雲，使用尖銳的軟鉛筆心急迫地噴射出快速剛烈的運動線條，以及使用又軟又鈍圓的鉛筆畫出如細皴法筆觸掌握的遠方朦朧風景，產生非常有趣的對話。好像是在以細皴法所畫的溫柔穩定的大山水容器之中，前面兩種完全不同的宇宙能量在其中顯現、爆發。

其實在這個時刻，我寧願用音樂語言來描述這樣的奇特動力的感覺。一邊是用散佈在各處無數把的小提琴、大提琴所拉出的長短不一的綿密顫音音束，一邊則是用機械動力機器帶著電子噪音，也許是重金屬噪音，也許是一架噴射機，也許是一記迅雷，所構成的巨大旋轉撞擊的能量。這裡面有兩種幾乎完全不一樣的能量方式，卻融合得非常好，並且也已經超出傳統水墨繪畫的程度，那是一種大自然中更為猛烈的超能量，在原始的時代，或是在當代的城市能夠被體驗的狀況。

這種瞬間轉化及組織動態關係的能力，就像厲害的爵士樂手在聽過對方的演奏後以另一種樂器、另一種生命型態，飆出好幾個小節，不知道是多少音符力線所交織成的一個有機整體。在心、手、樂器之間幾乎是沒有時差的。當然也像是行草書法，一筆接一筆，一氣呵成，一個生命體瞬間在虛無中顯現。也許我喜歡他的「瞬雷 ‧ 山水容器」，更勝於他的油畫。

純強度的共生具體

他的鉛筆素描可以在印象派、塞尚的畫以及未來派的繪畫找到一些親屬的關係，但是兩種的手勢是不一樣的，他素描更像是以軟鉛筆替代毛筆，而以皴法以及更加輕質面，及快速的輕的線條在較能分辨的風景質地之上融入了難以區分的如帶狀、雲狀的捲動的能量的物質。也許我們可以透過他重新看之前的傳統山水、花鳥、人物，甚至西方的印象派、塞尚的風景、未來派人物風景及例如德庫寧、培根等人的半抽象人物畫。但是，它讓我能夠感受甚至能看到新的時代在城市上空所演出的能量交織。對於他，藝術作為一種靈現的場域，一種用來呈現生存環境中的純強度的集體共生具體狀態。

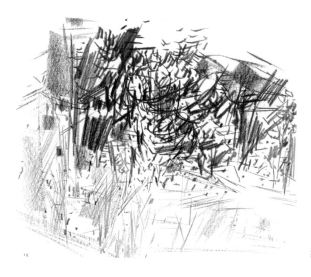

素描 紙 46 × 53 cm

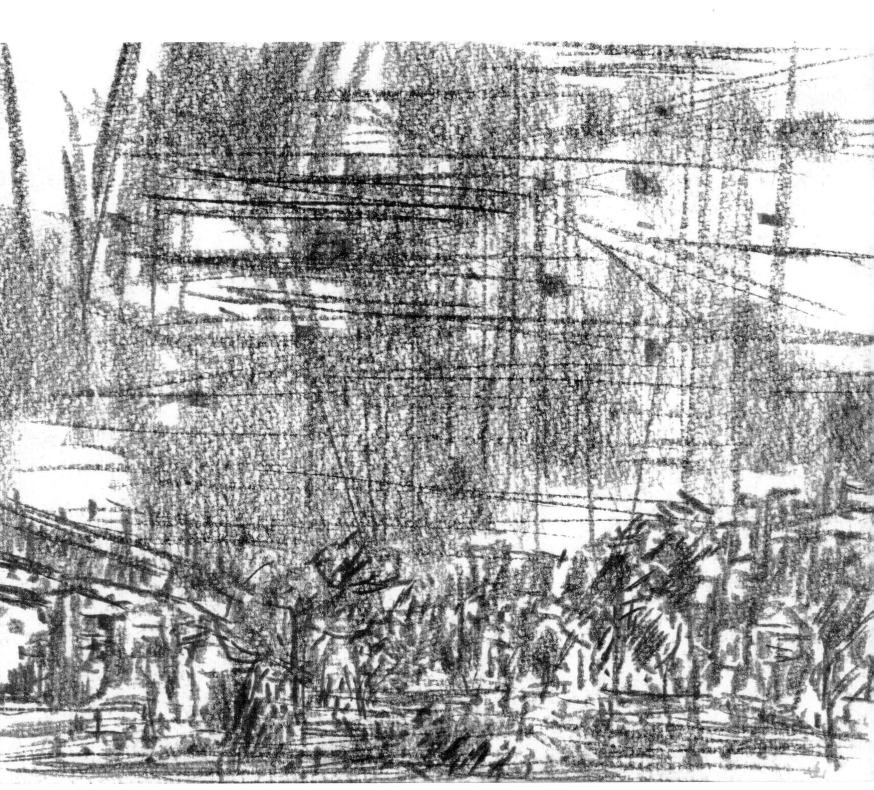

素描 紙 22 × 27 cm

無始以來
油彩 畫布
200 × 100 cm × 2pic

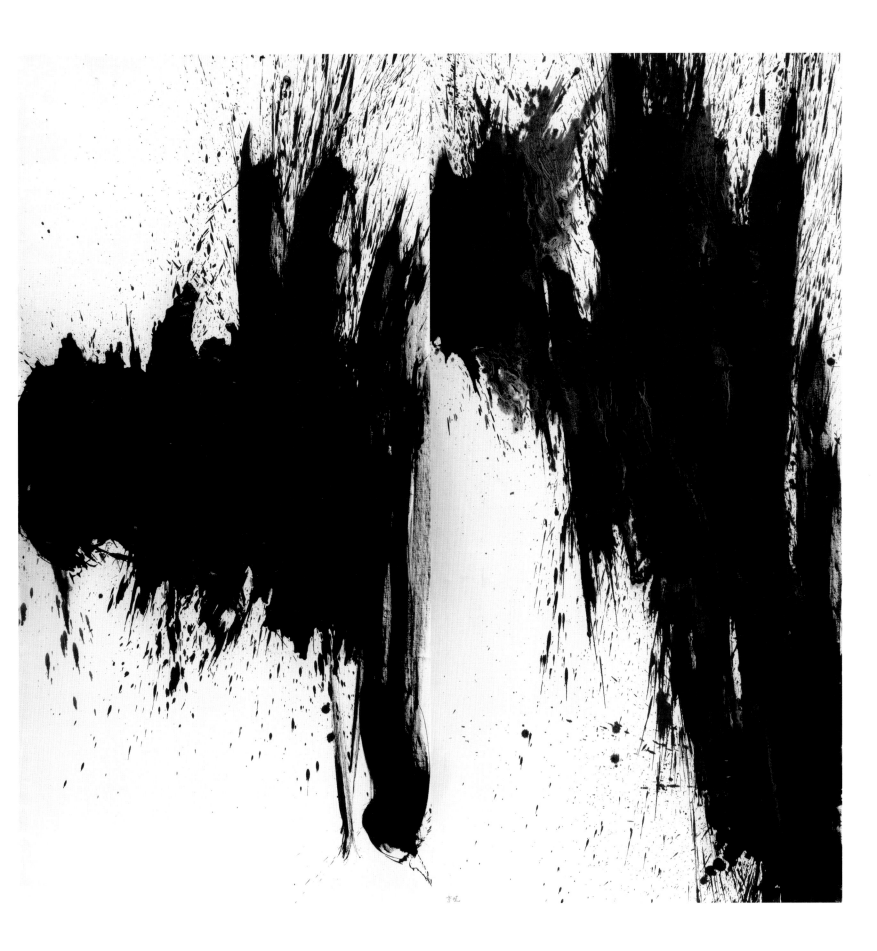

無始以來
油彩 畫布
200 × 100 cm

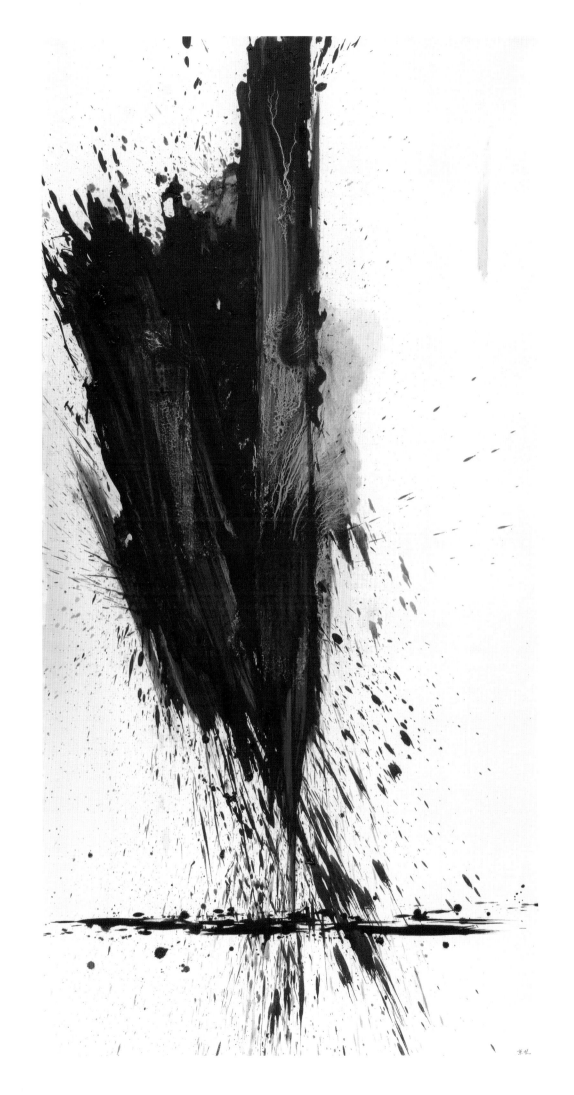

無始以來

油彩 畫布

200 × 100 cm

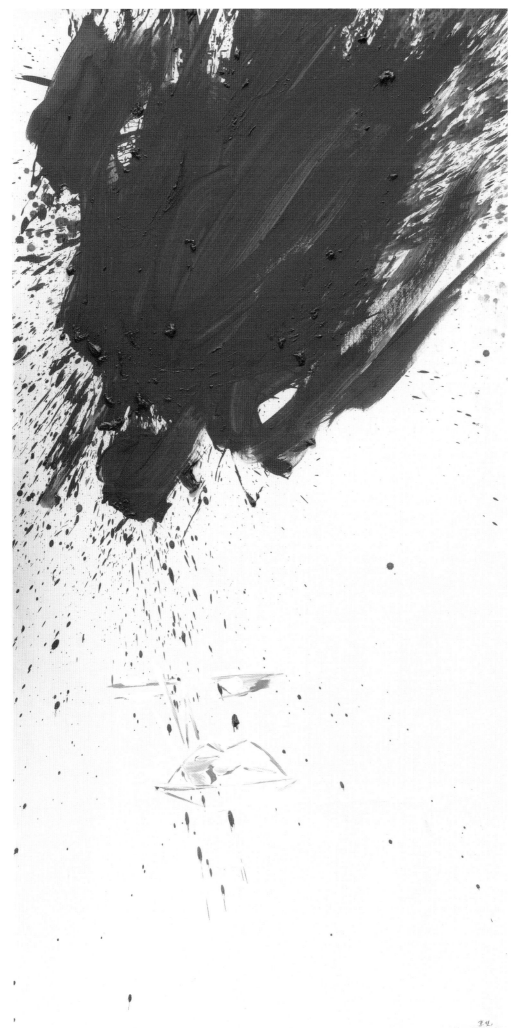

無始以來
油彩 畫布
200 × 100 cm

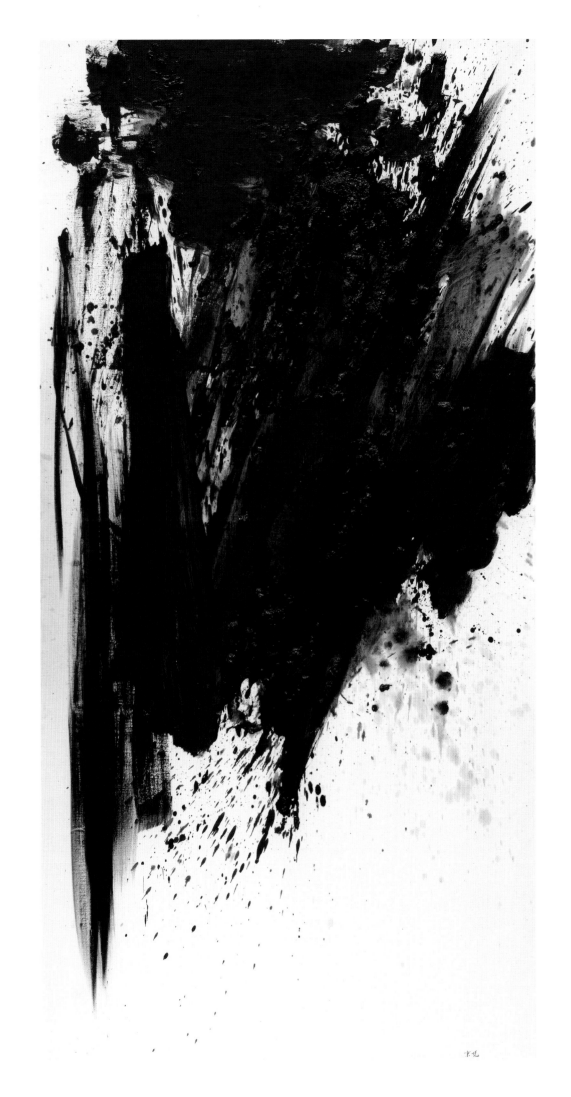

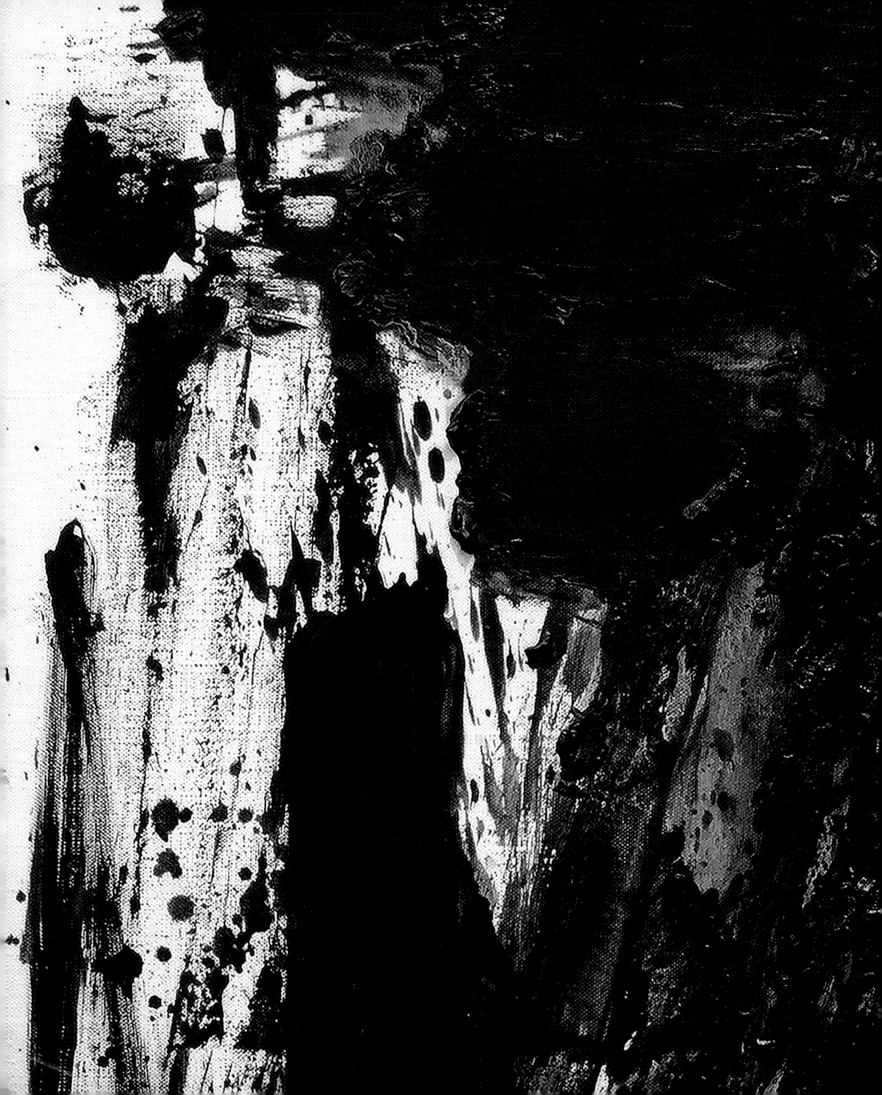

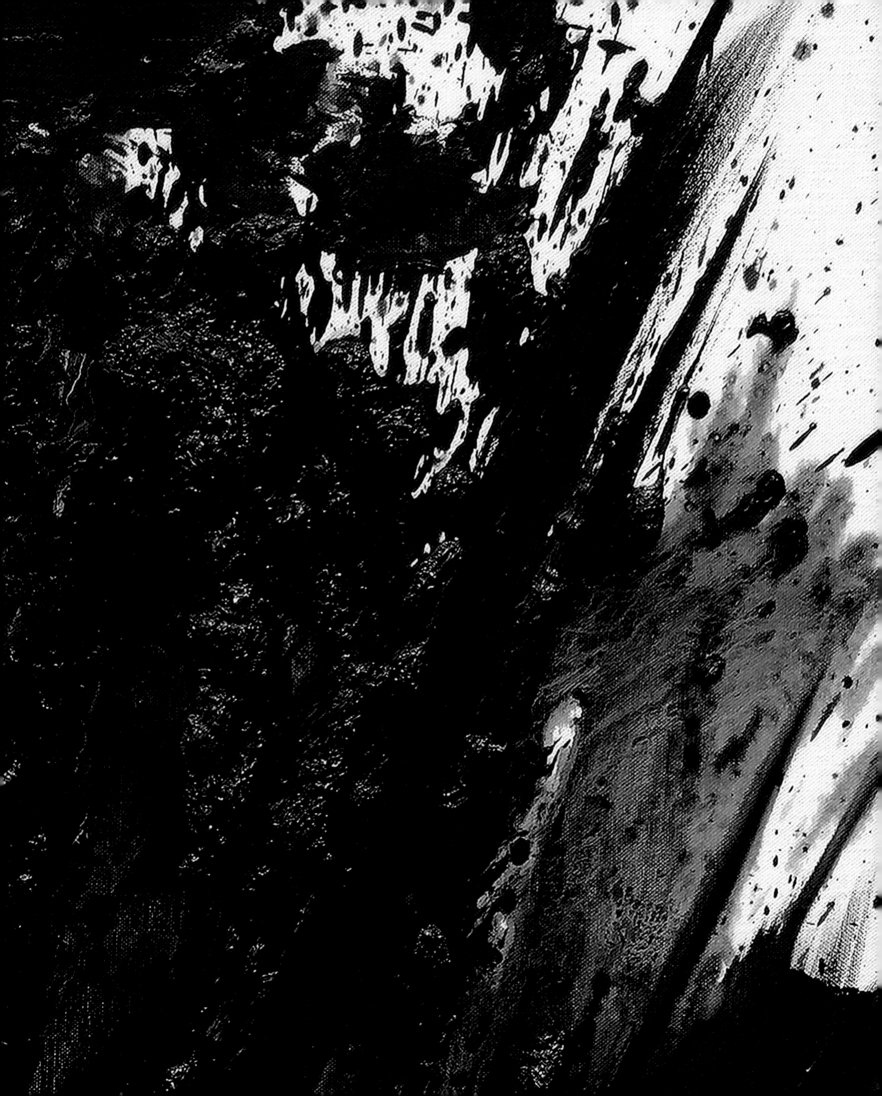

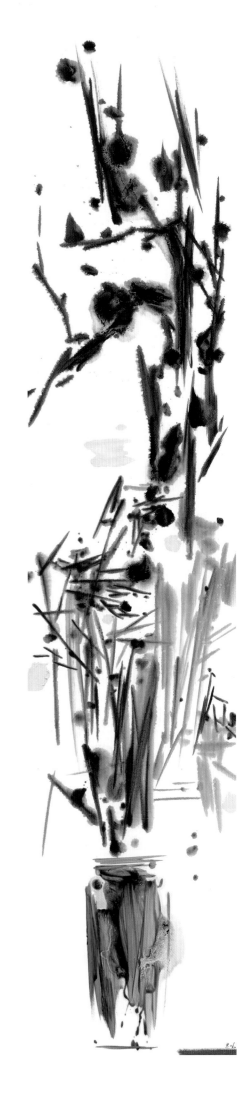

油彩 畫布
210 × 45 cm × 4pic

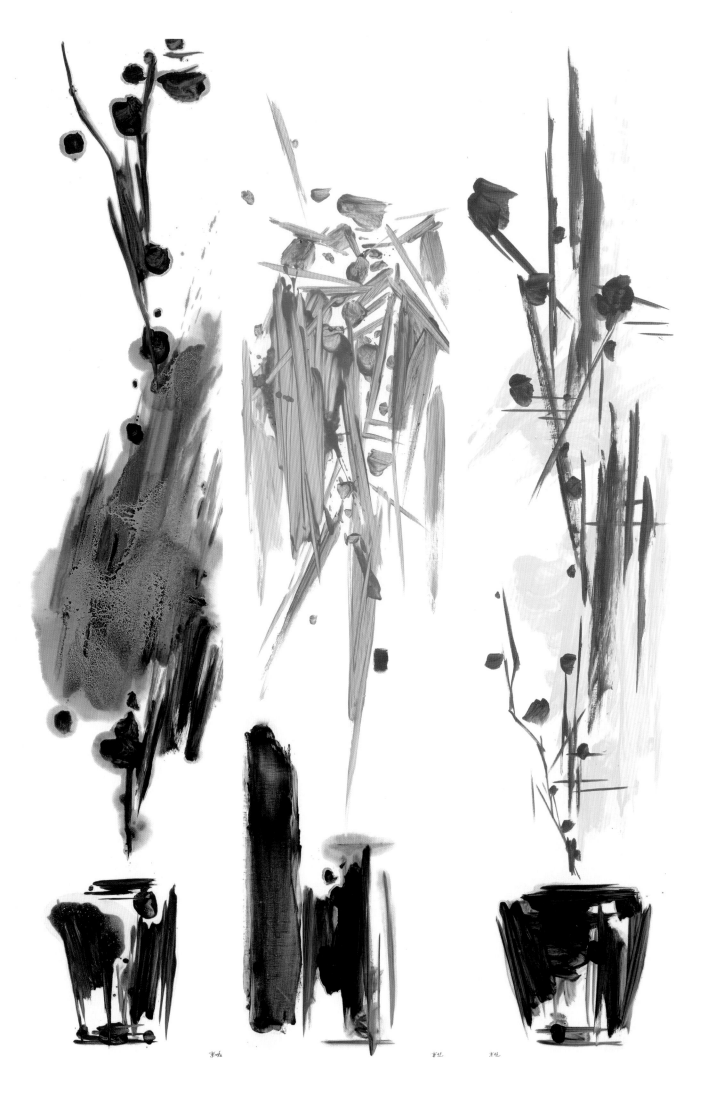

無始以來
油彩 畫布
200 × 100 cm

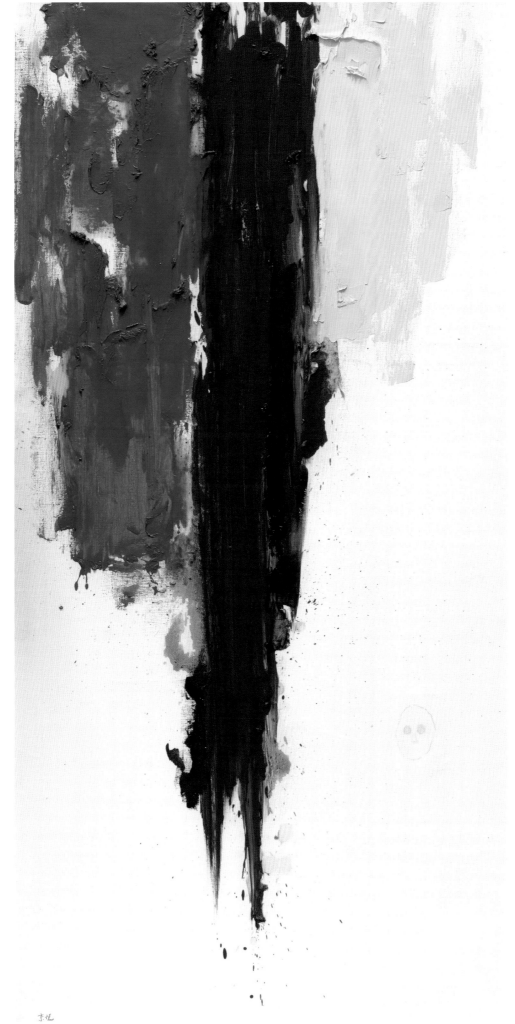

油彩 畫布
138 × 66 cm

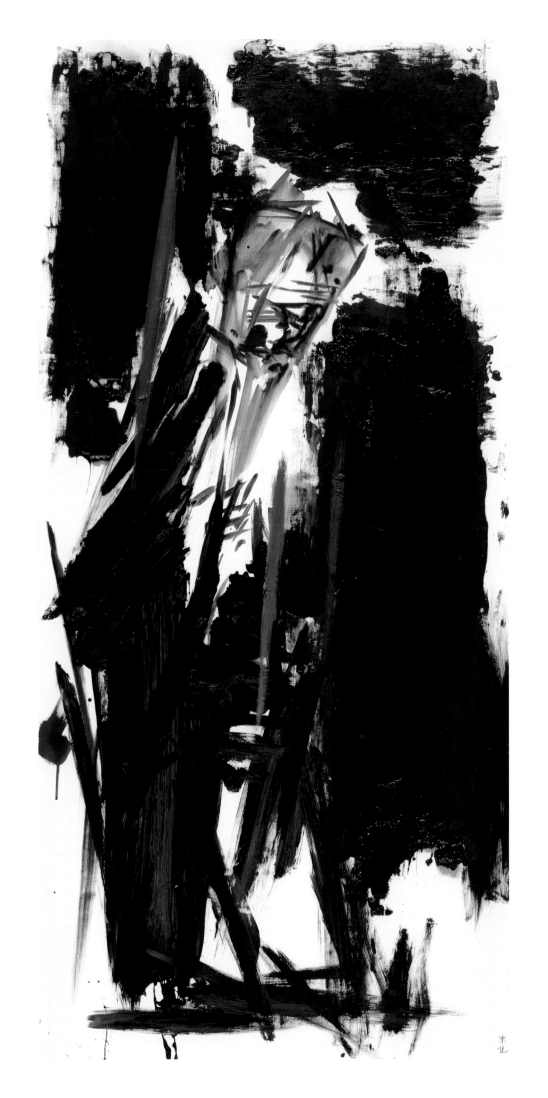

油彩 畫布
138 × 66 cm

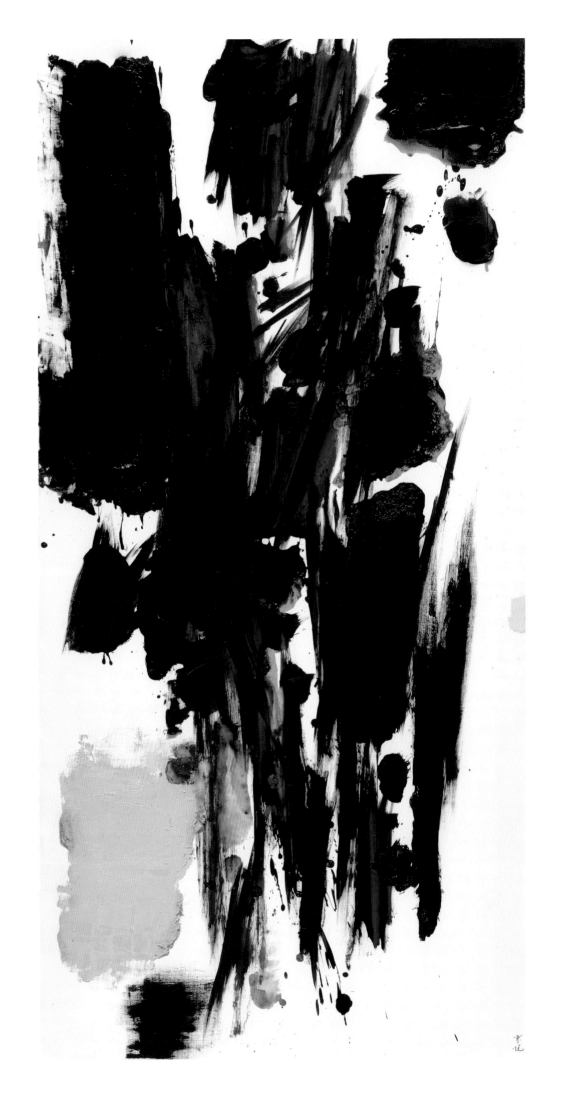

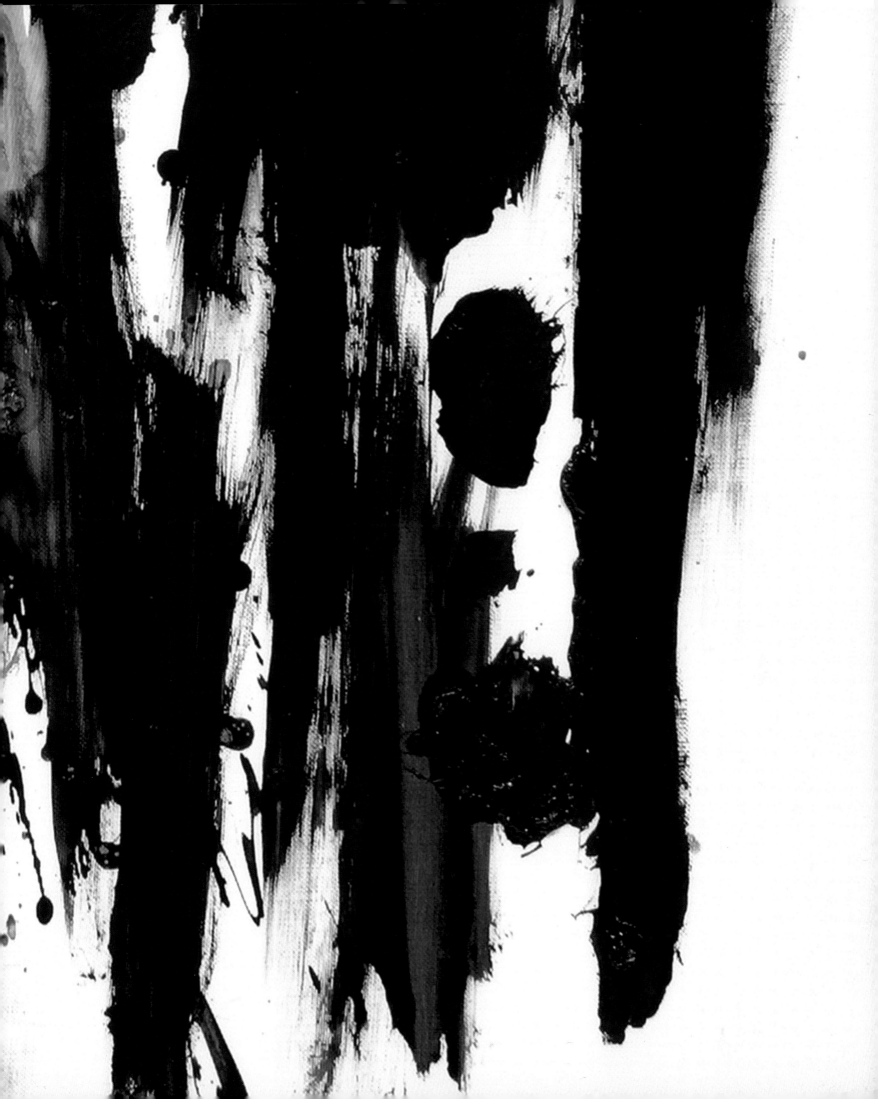

油彩 畫布
138 × 66 cm

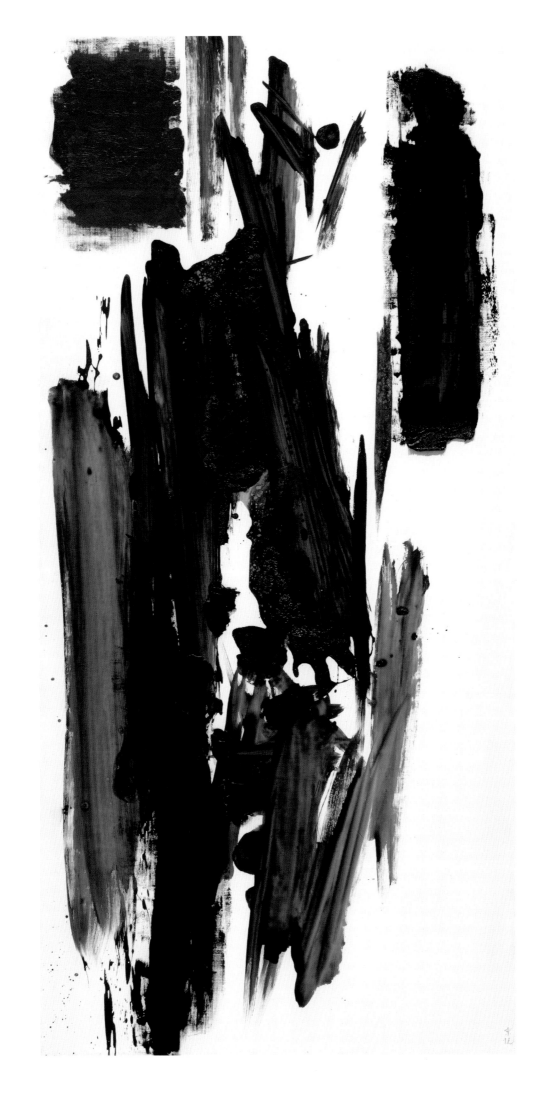

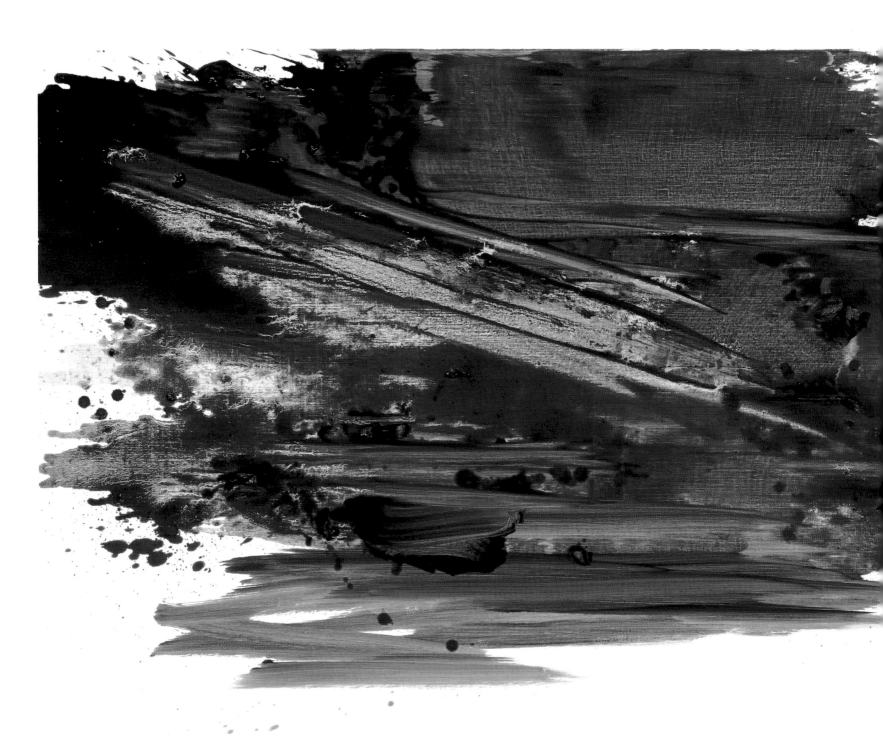

油彩 畫布
130 × 162 cm

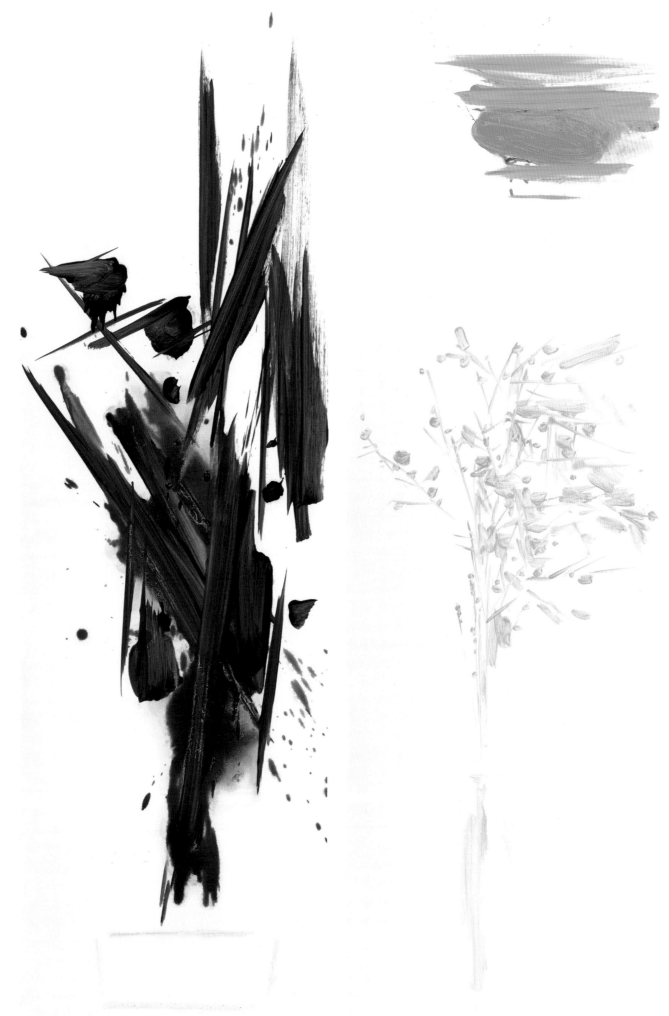

油彩 畫布
160 × 50 cm × 4pic

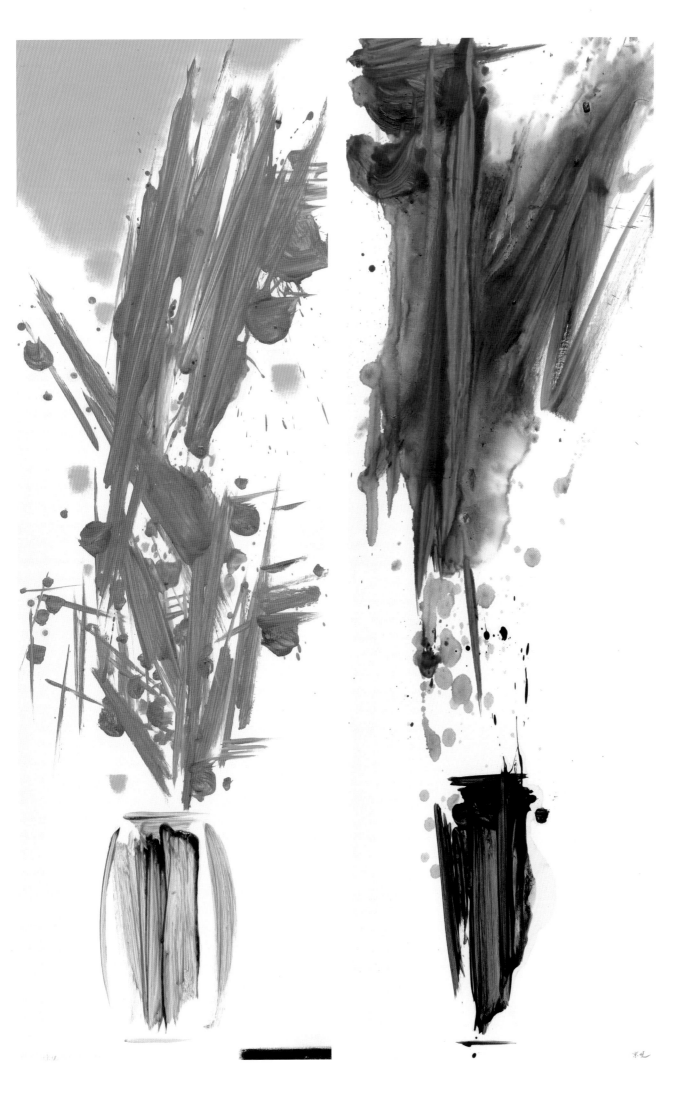

油彩 畫布

138 × 66 cm

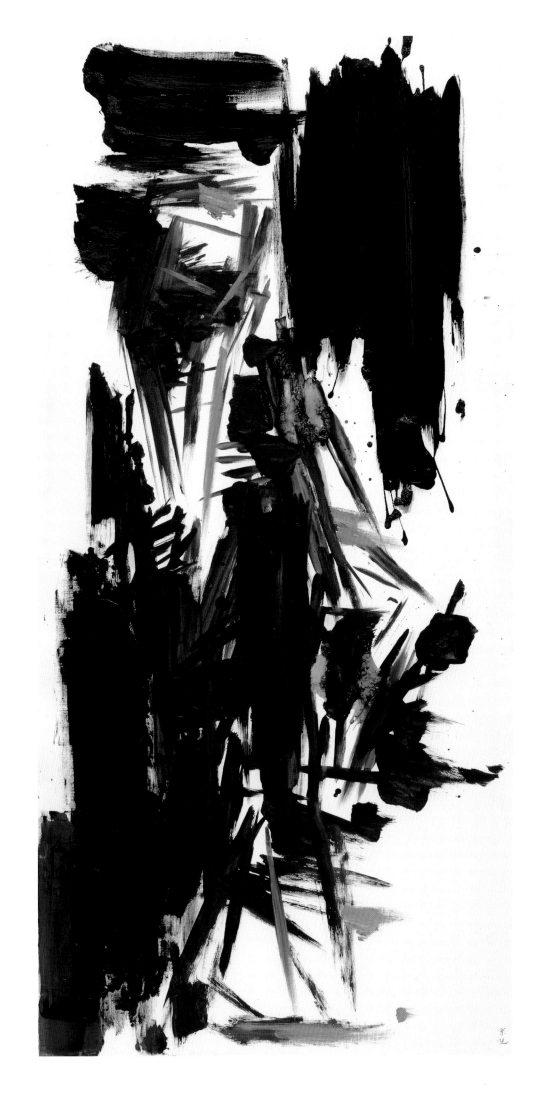

油彩 畫布
138 × 66 cm

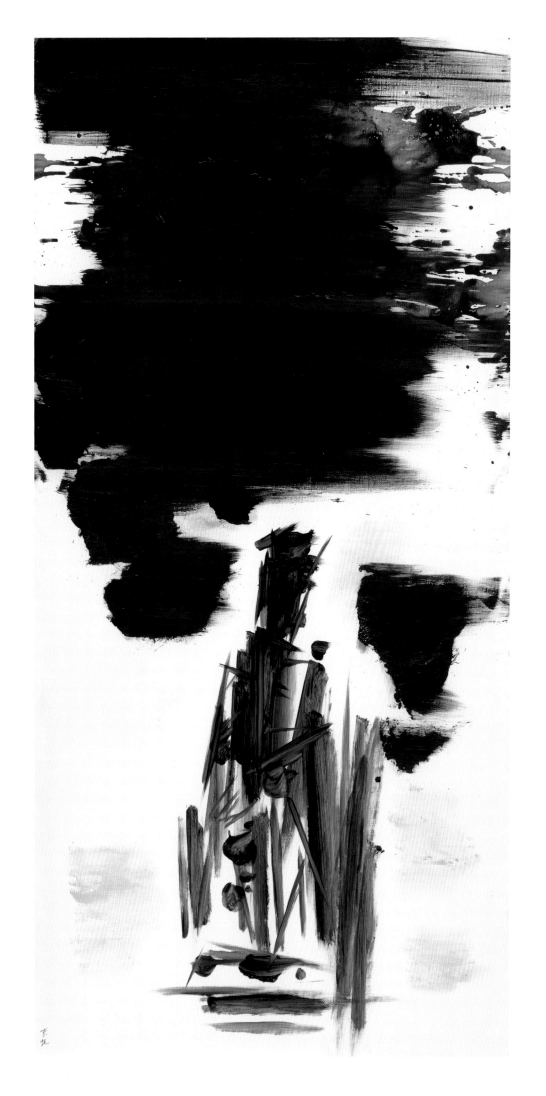

油彩 畫布

138 × 66 cm

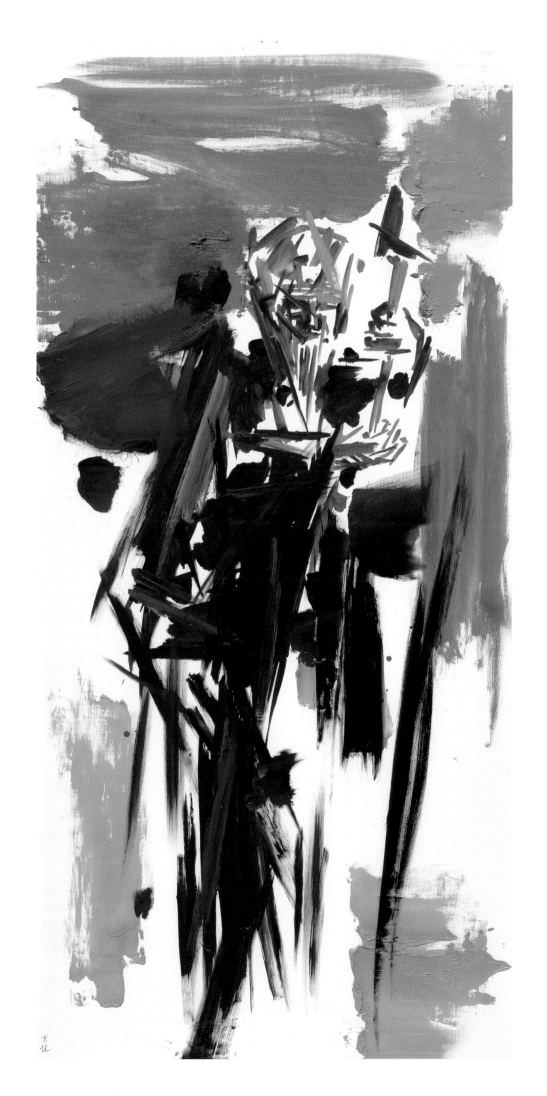

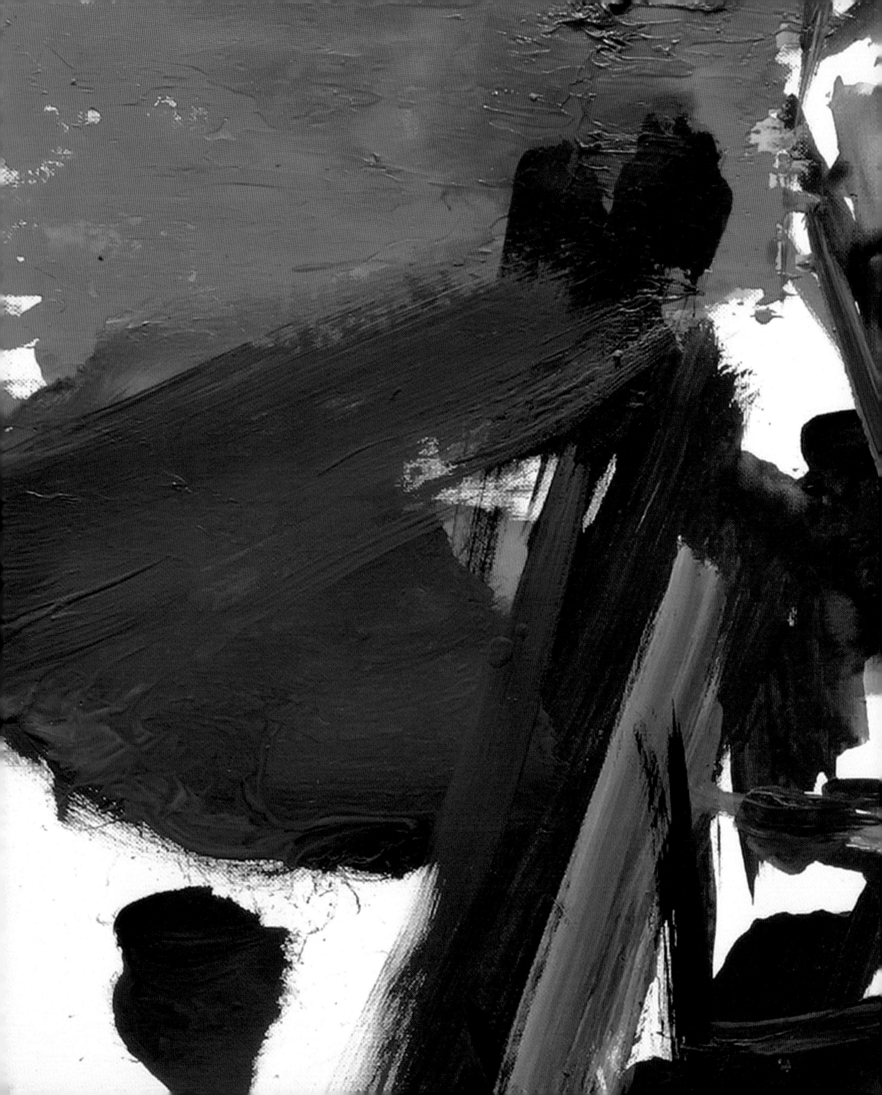

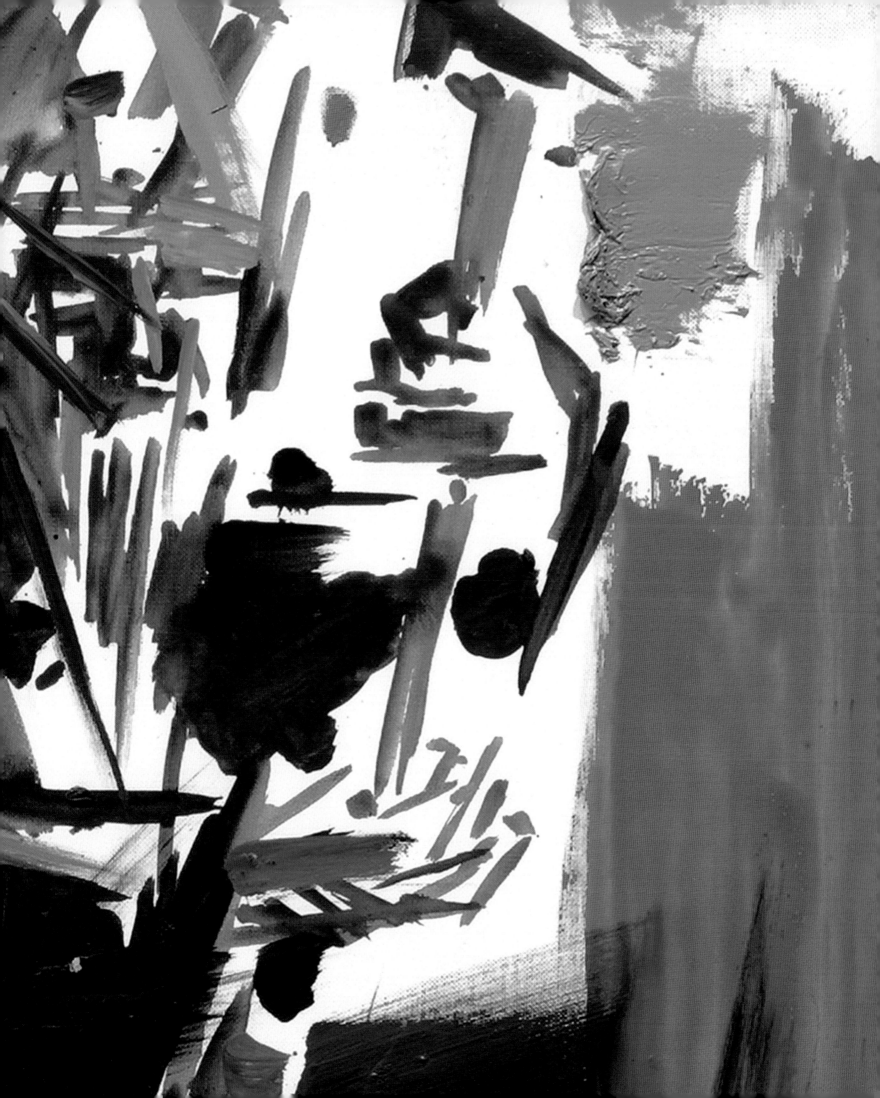

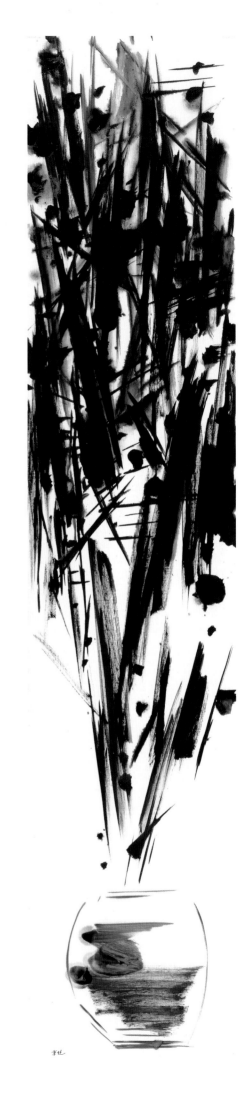

油彩 畫布
210 × 45 cm × 4pic

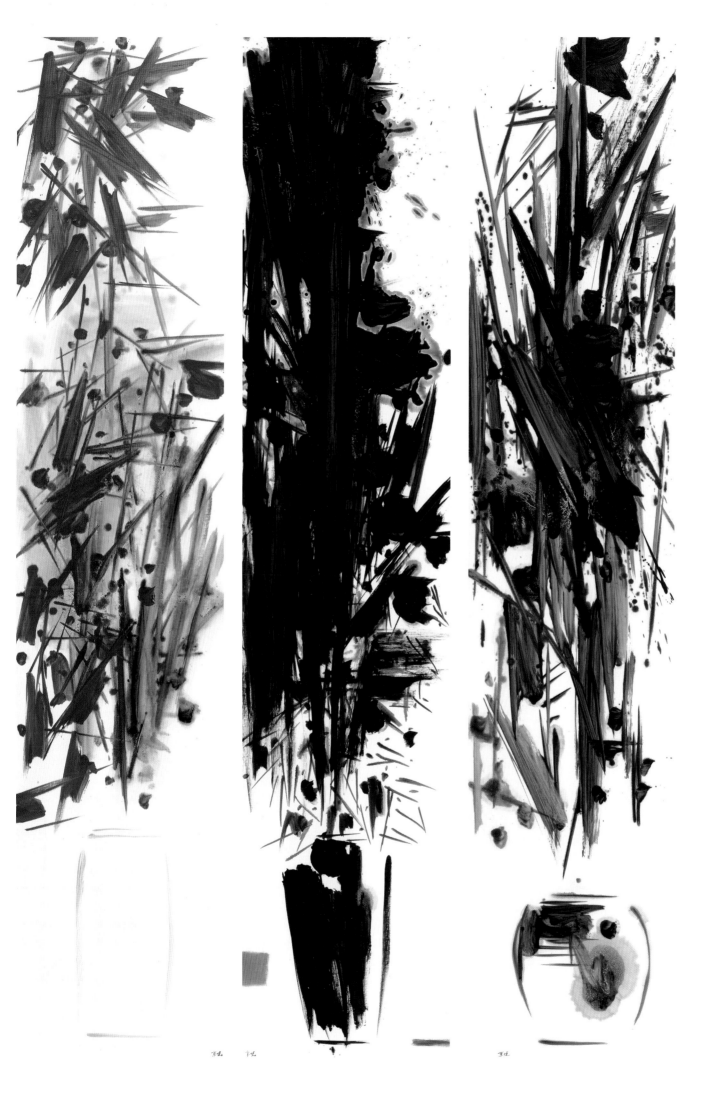

油彩 畫布

91 × 117 cm

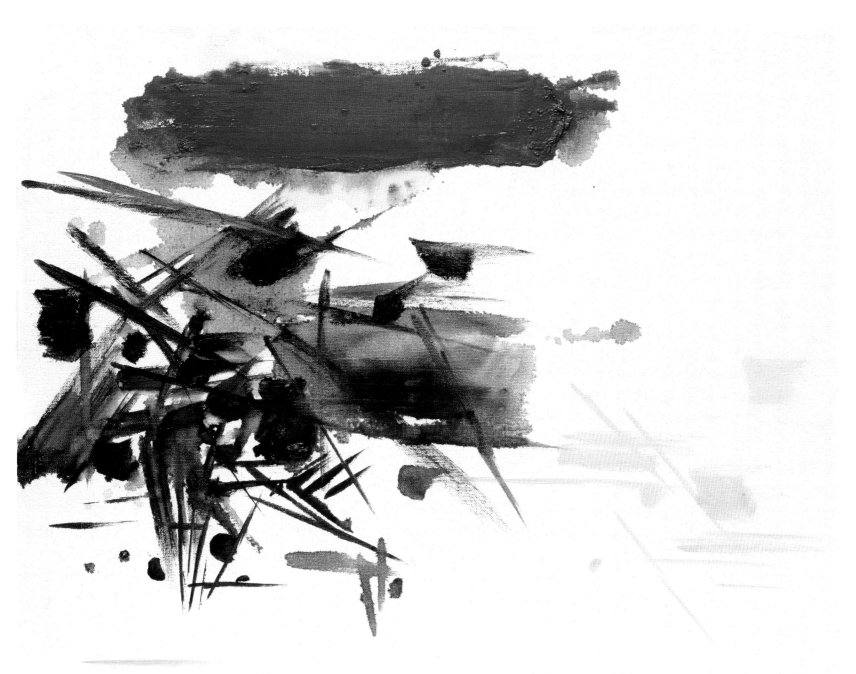

油彩 畫布
91 × 117 cm

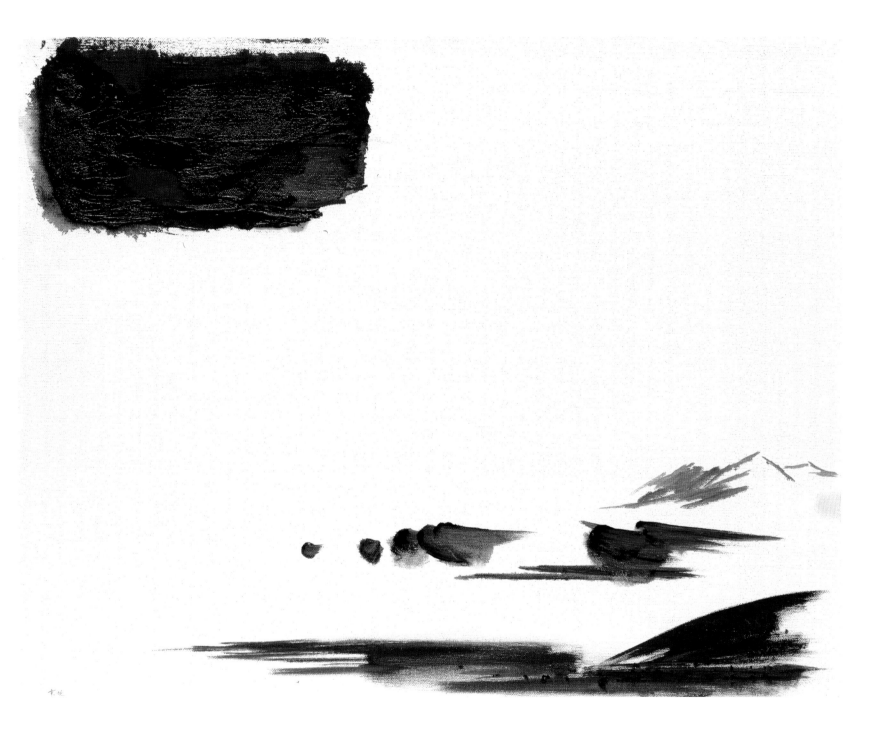

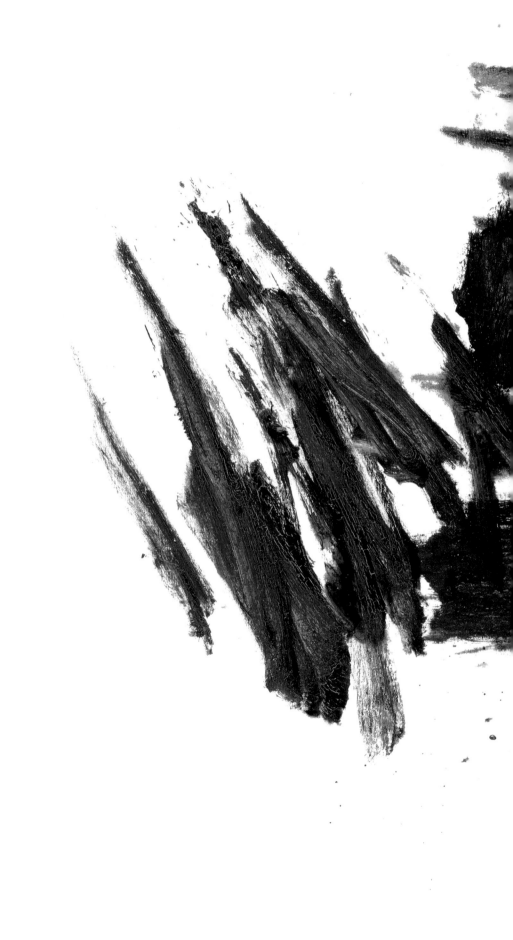

油彩 畫布
138 × 230 cm

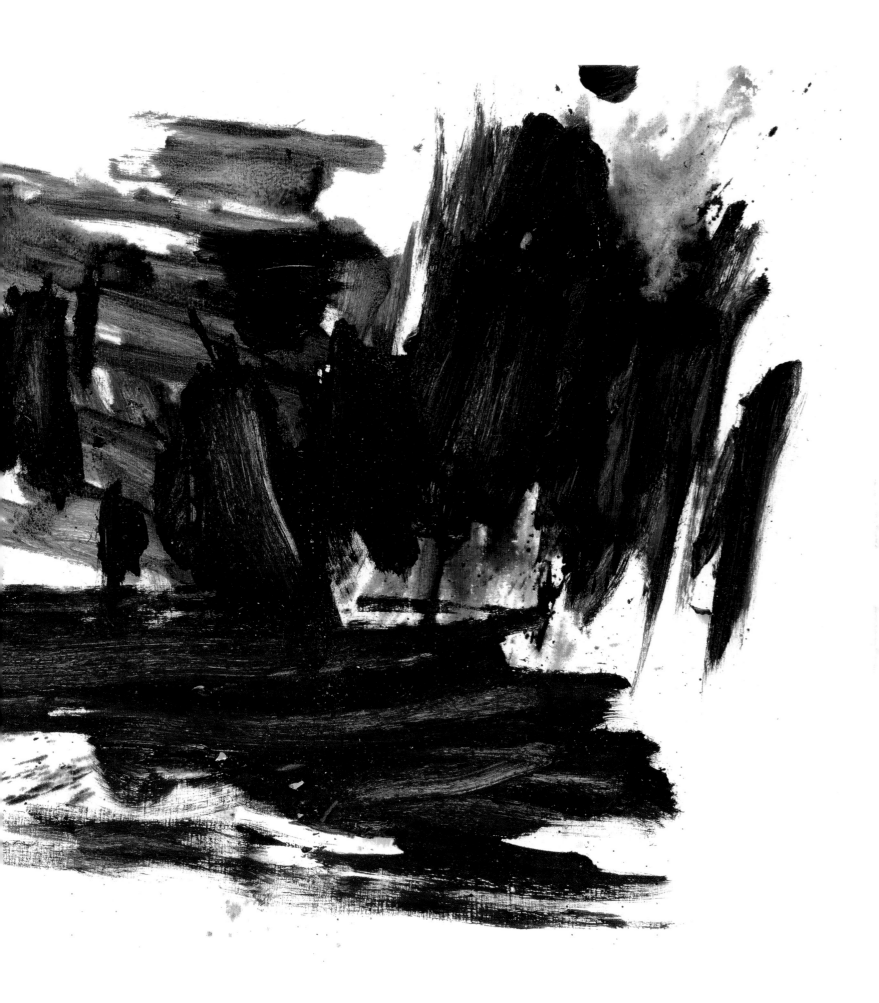

油彩 畫布
91 × 117 cm

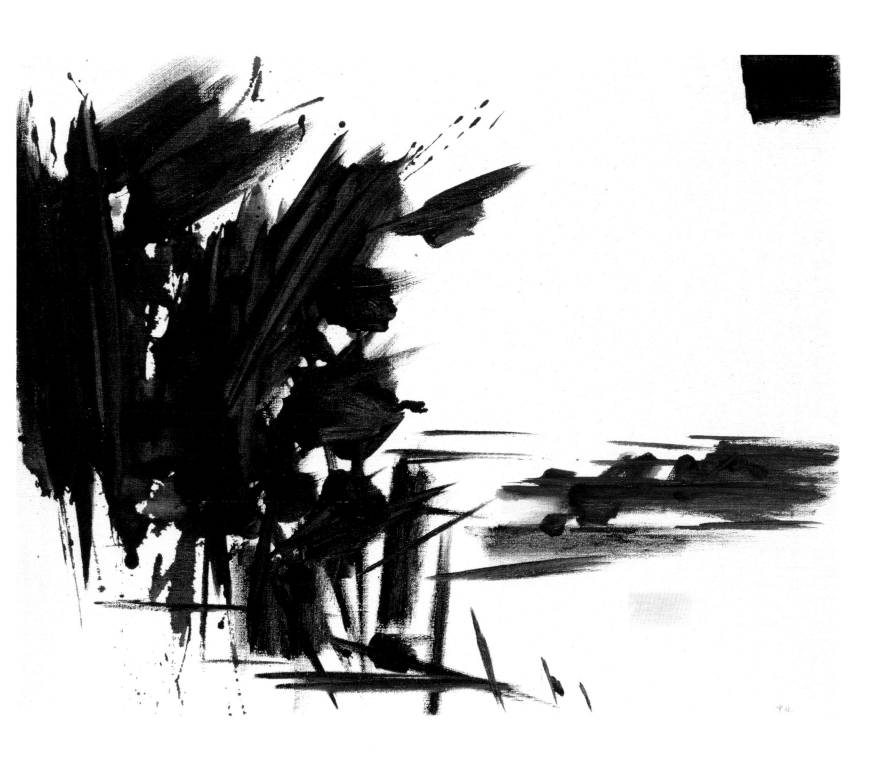

油彩 畫布

160 × 67 cm

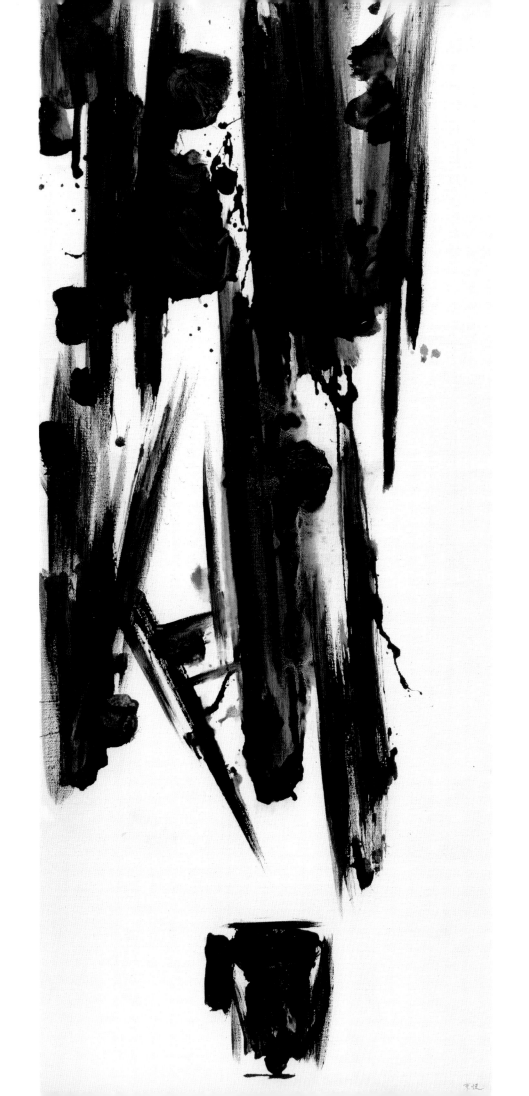

油彩 畫布

53 × 65 cm

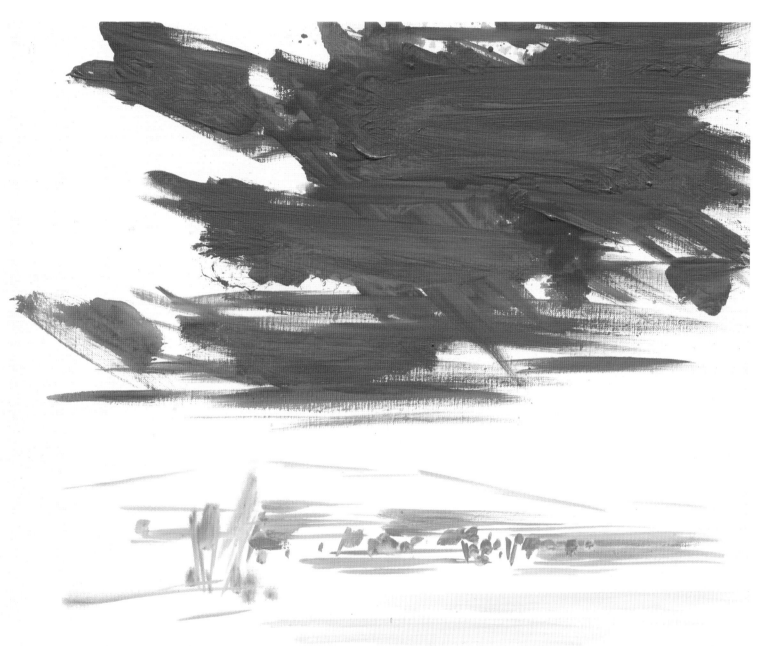

油彩 畫布
91 × 65 cm

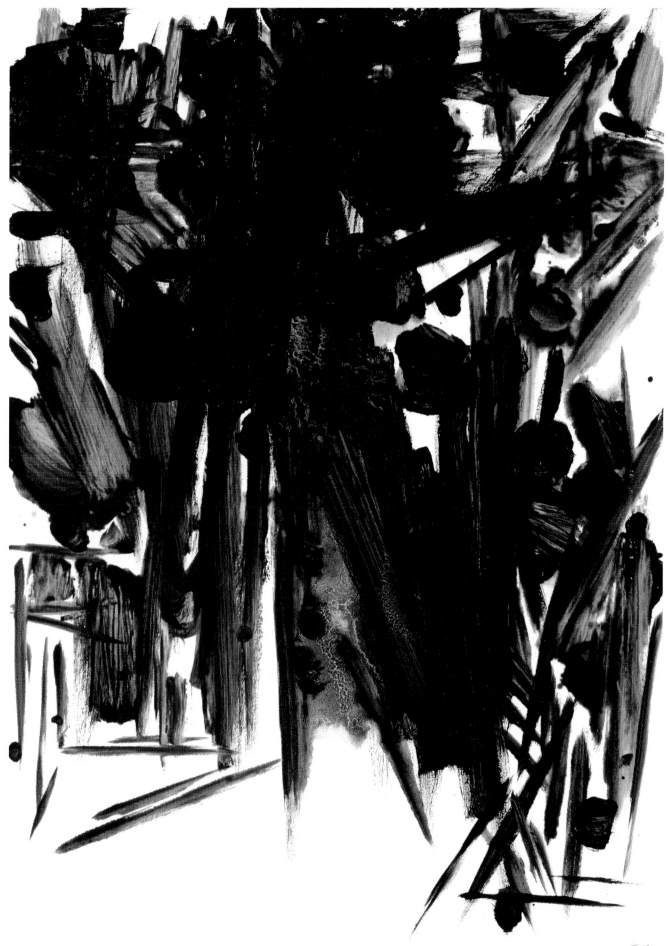

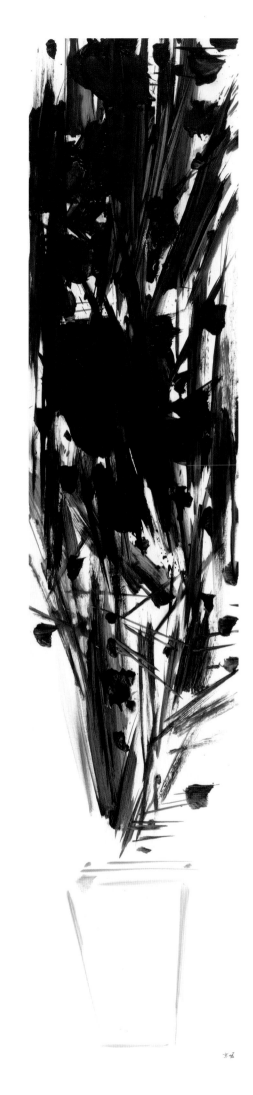

油彩 畫布
210 × 45 cm × 4pic

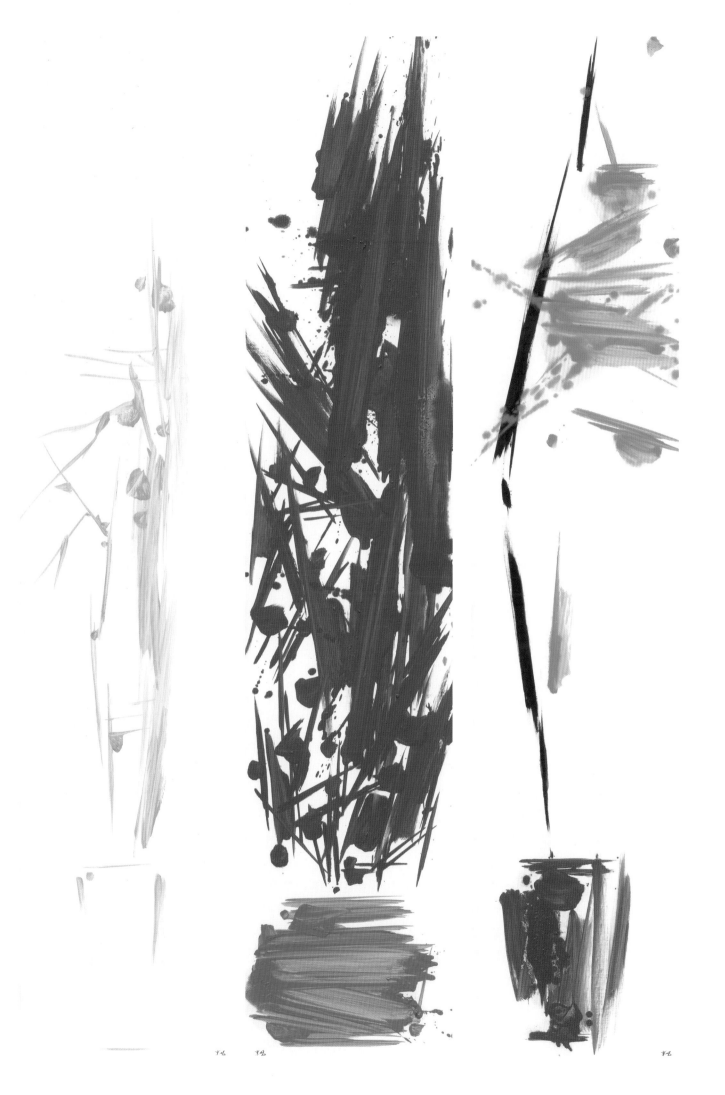

油彩 畫布
61 × 73 cm

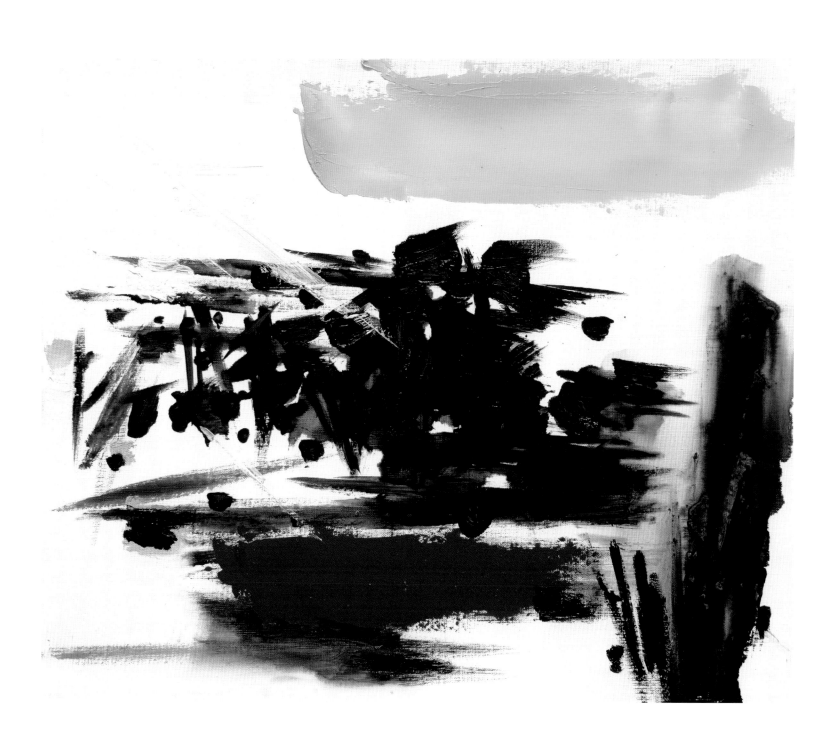

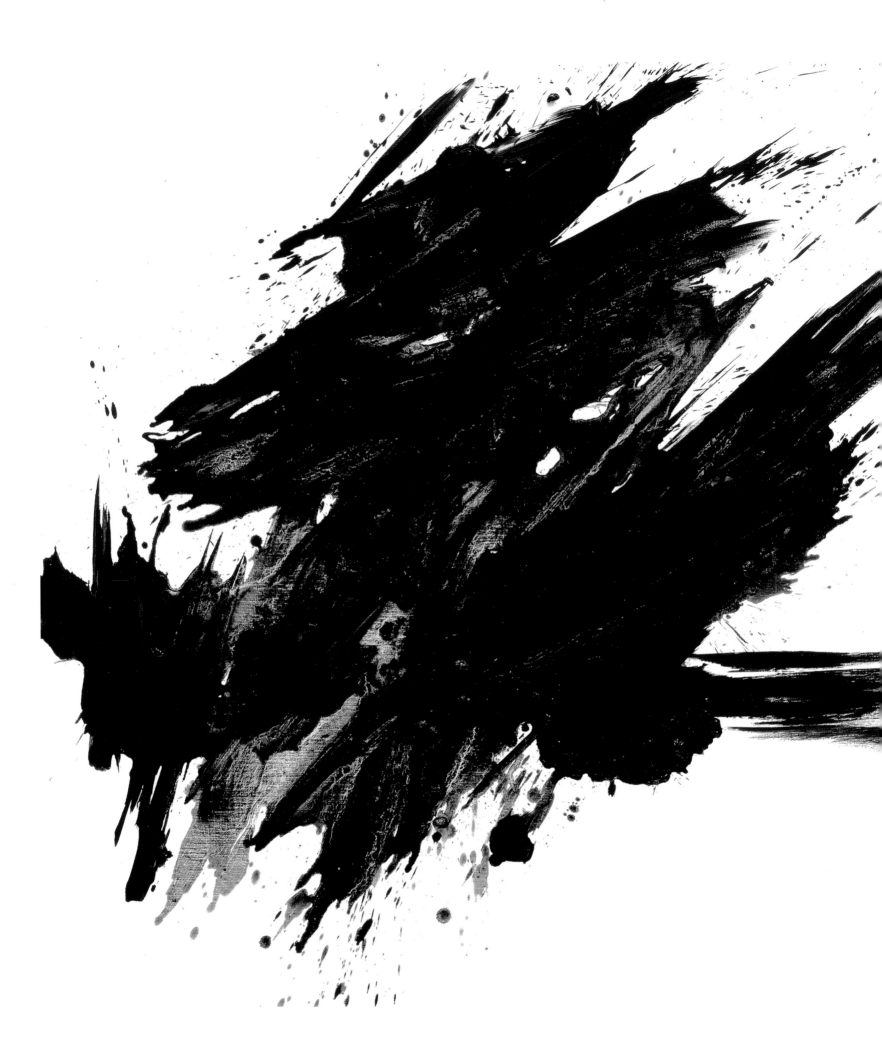

油彩 畫布
130 × 162 cm

油彩 畫布
61 × 73 cm

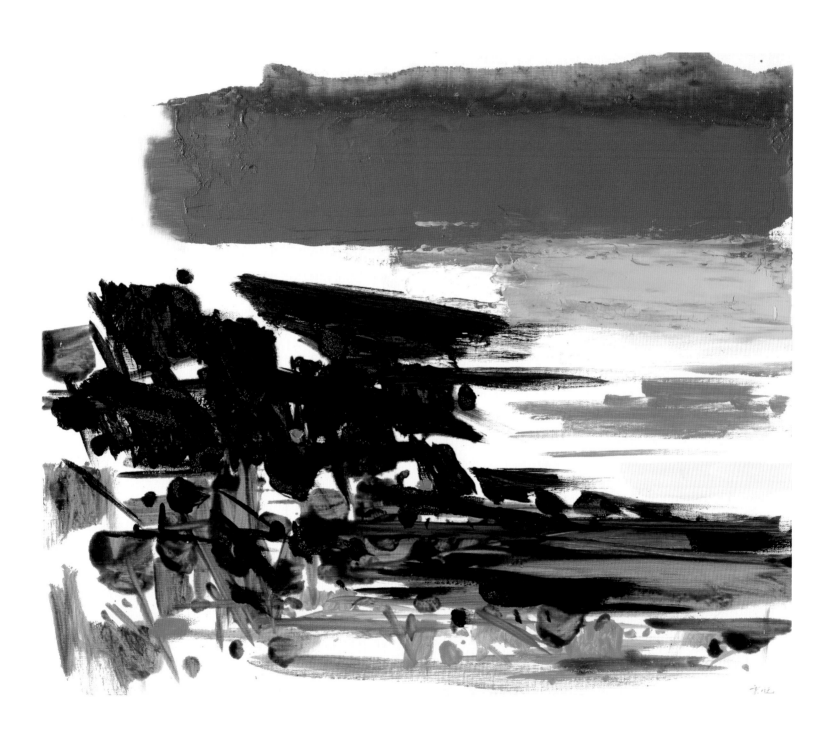

油彩 畫布
73 × 61 cm

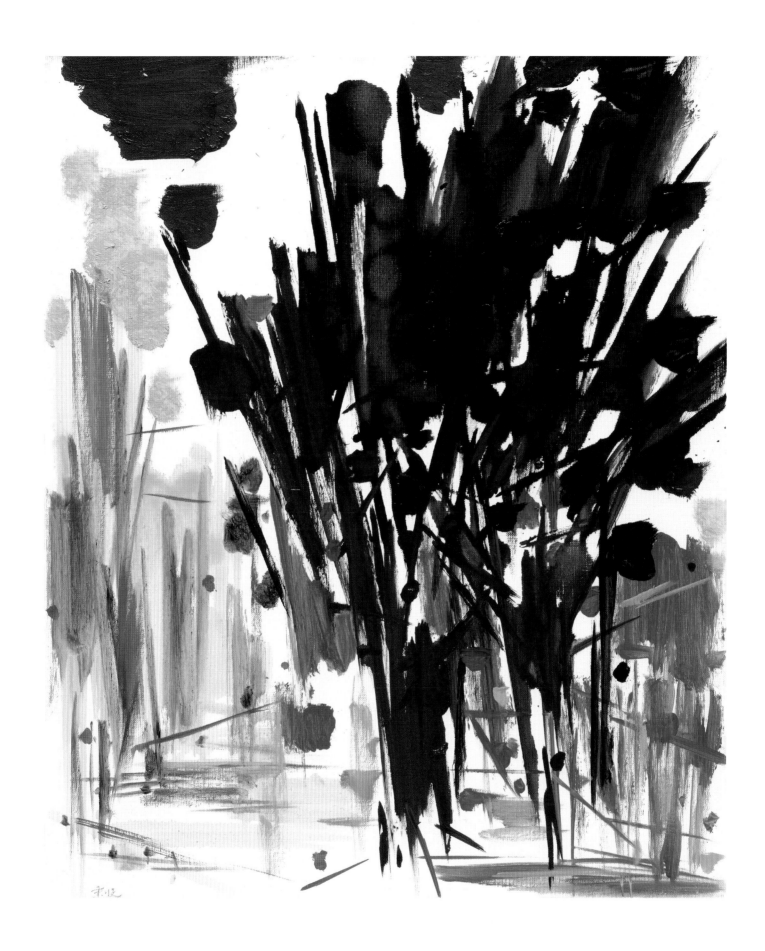

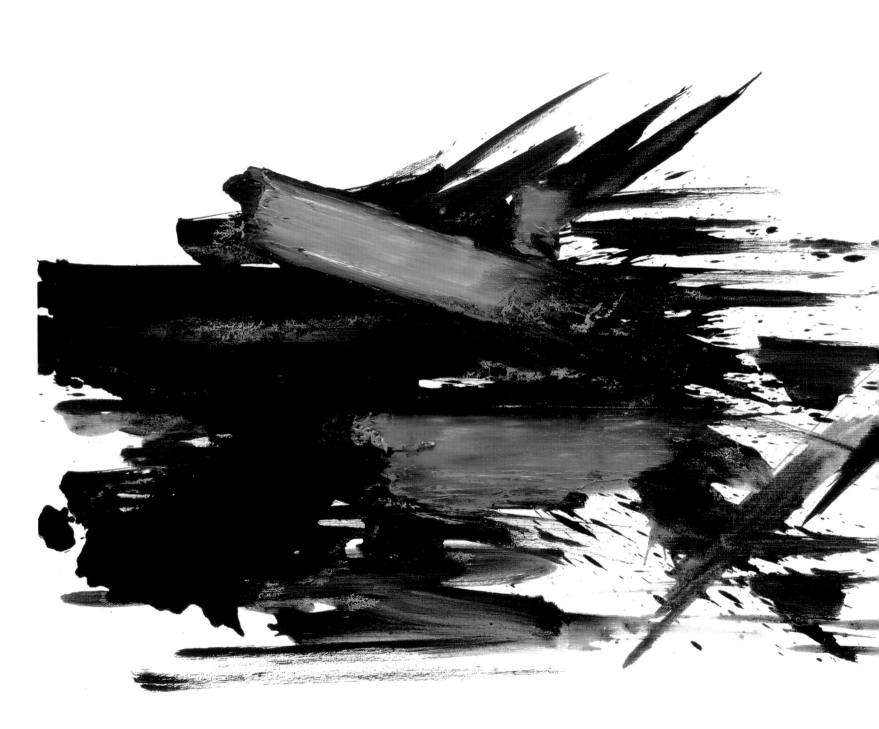

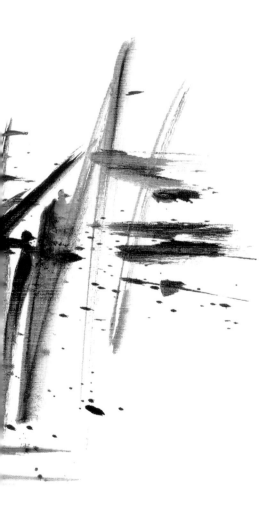

油彩 畫布
130 × 162 cm

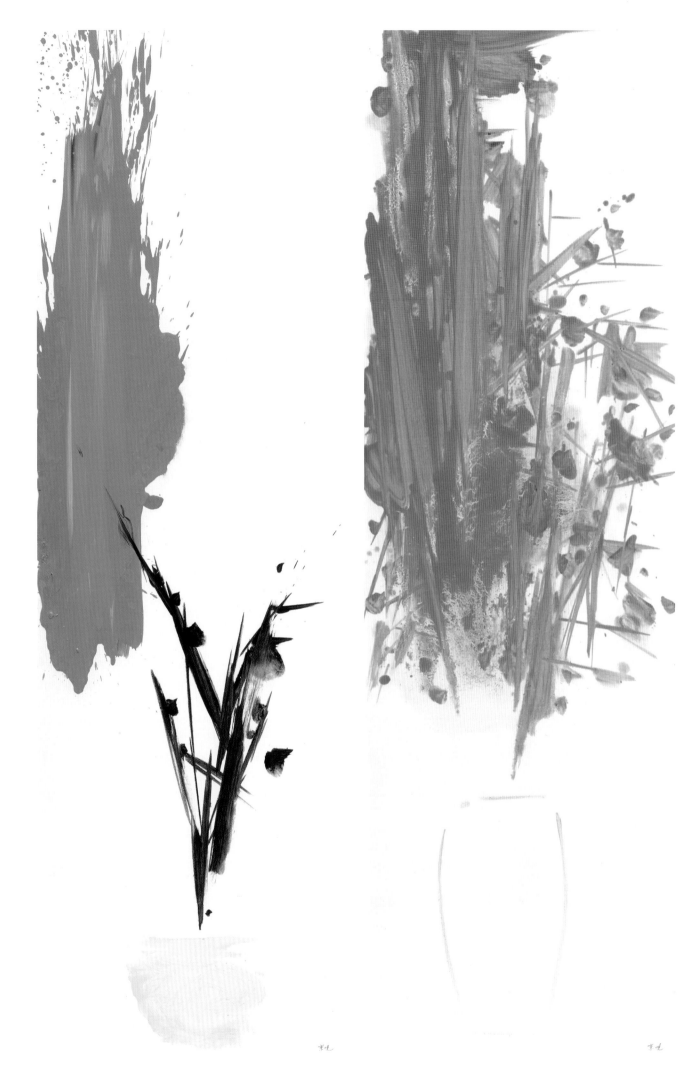

油彩 畫布
160 × 50 cm × 4pic

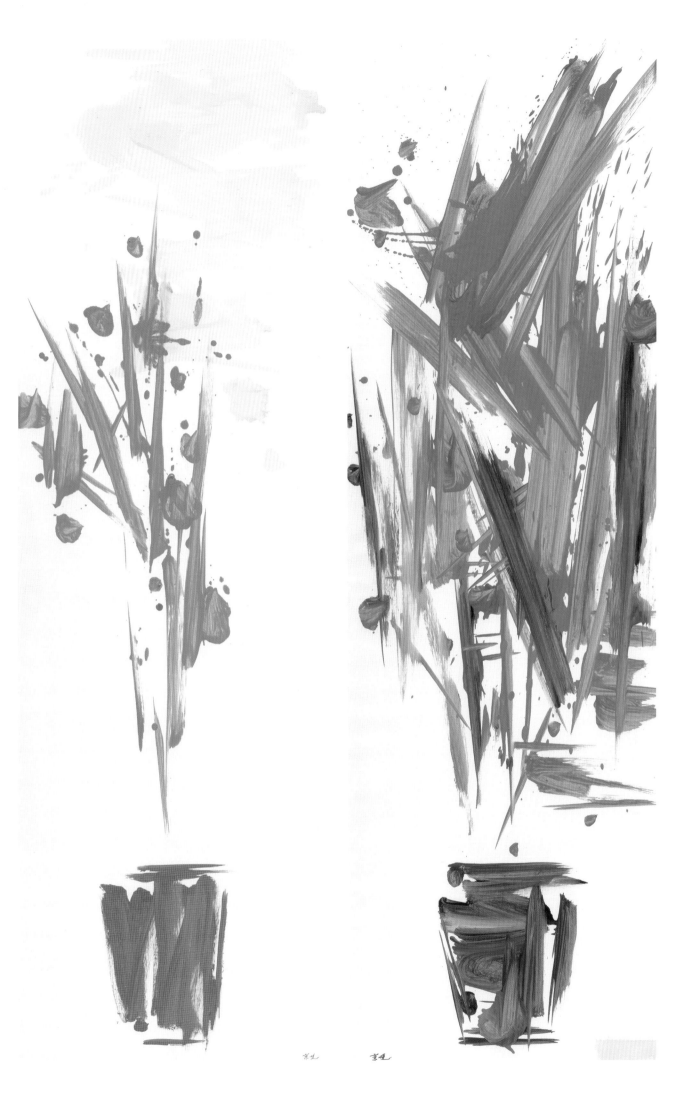

油彩 畫布
117 × 91 cm

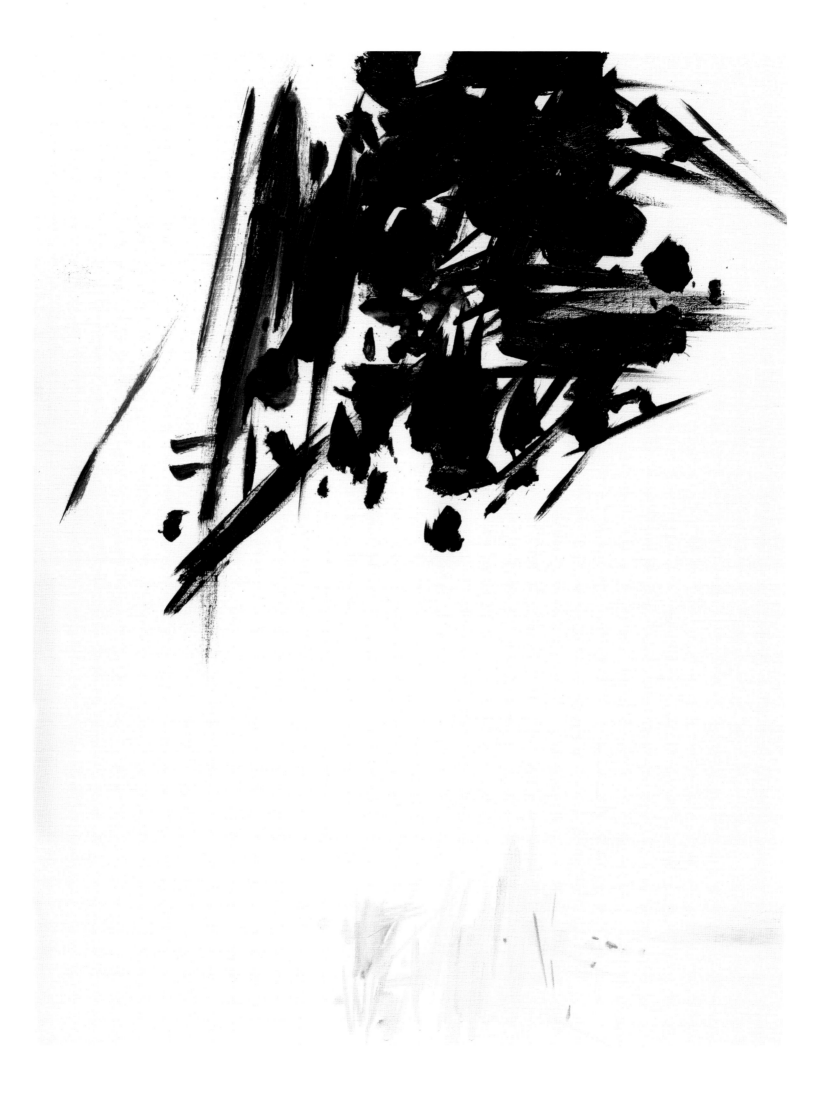

油彩 畫布

130 × 162 cm

油彩 畫布
91 × 73 cm

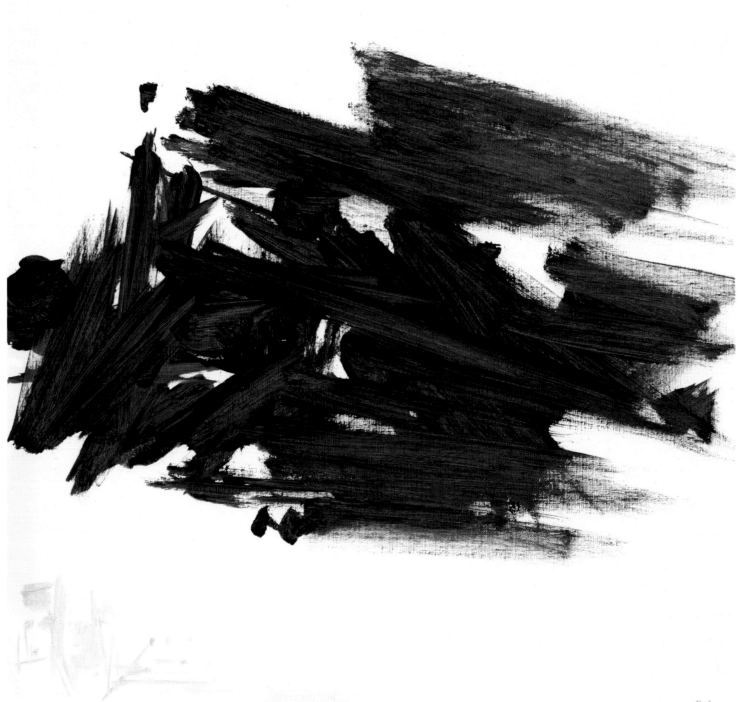

油彩 畫布

91 × 73 cm

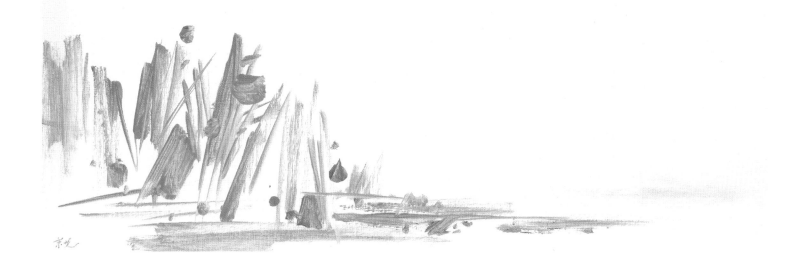

油彩 畫布

91 × 73 cm

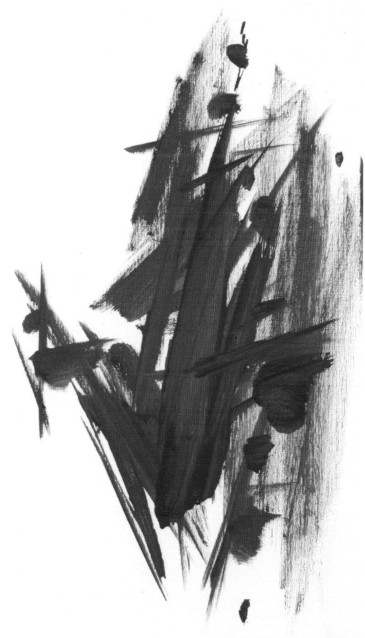

油彩 畫布

91 × 73 cm

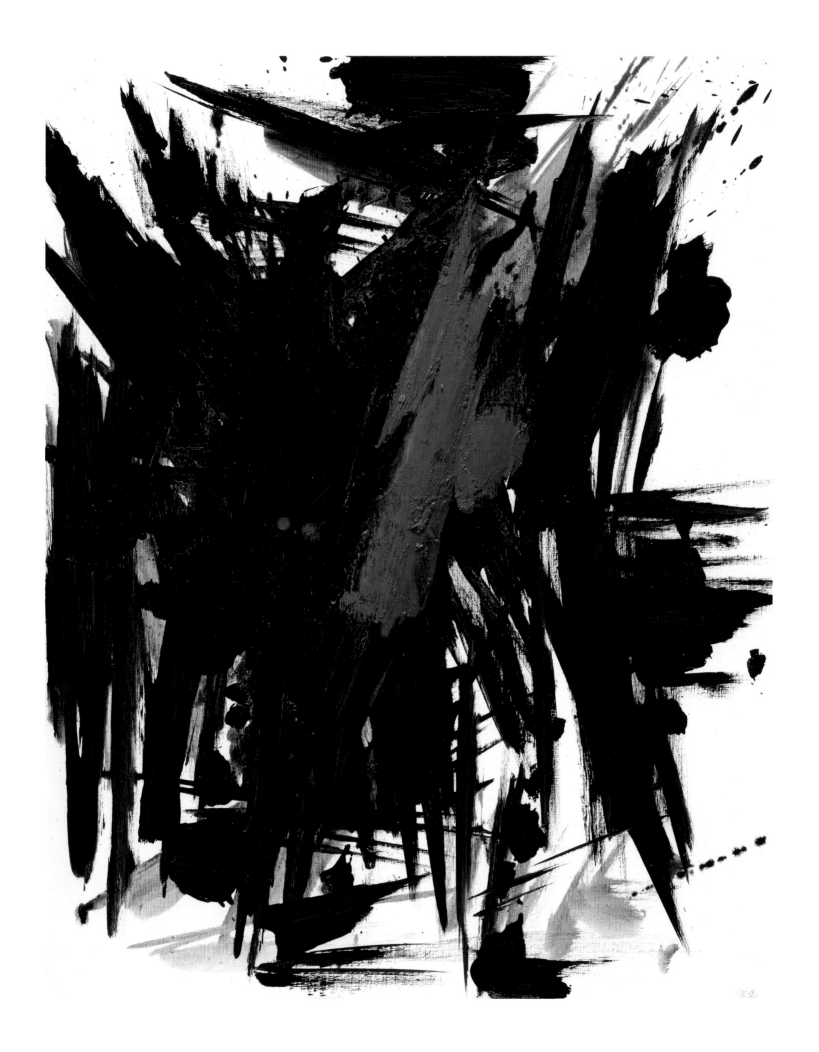

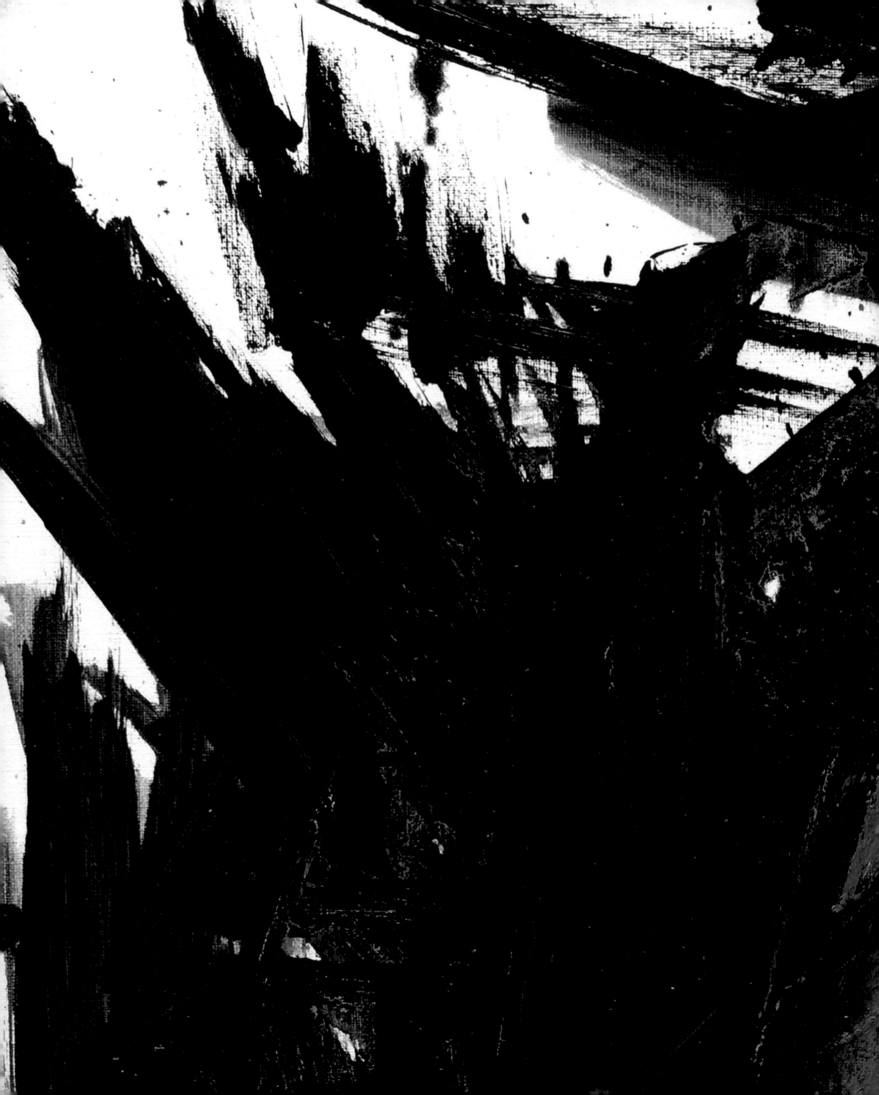

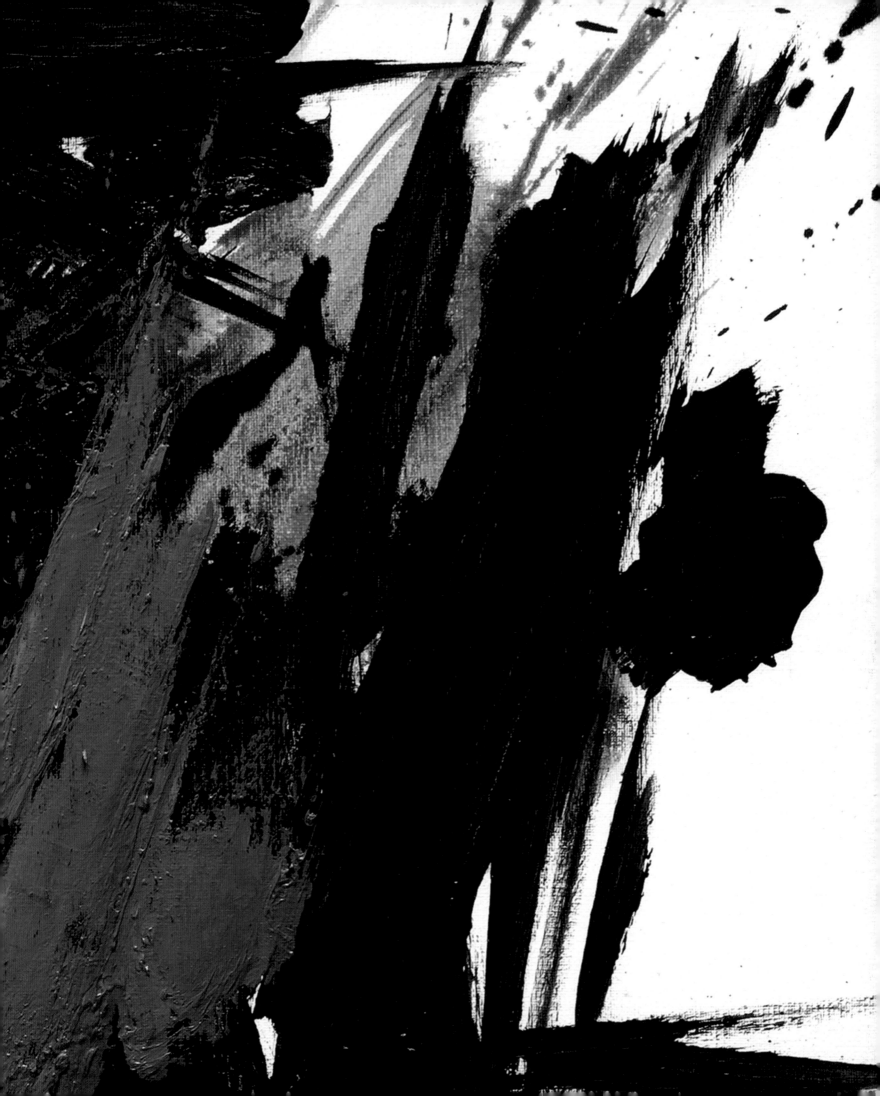

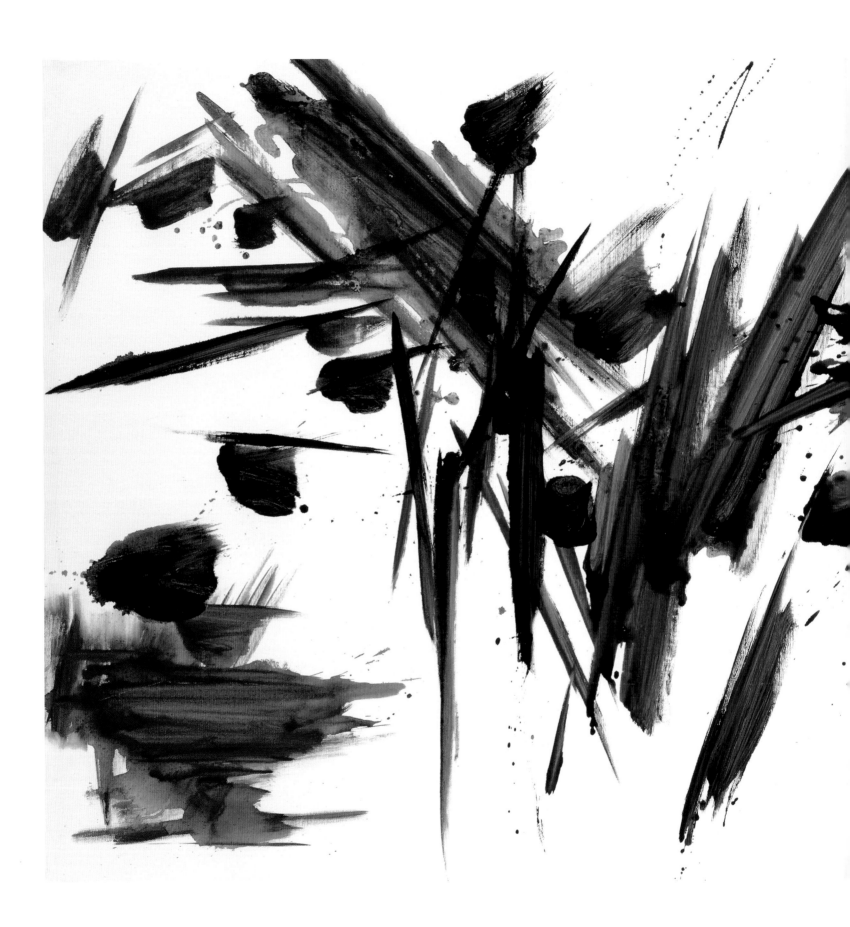

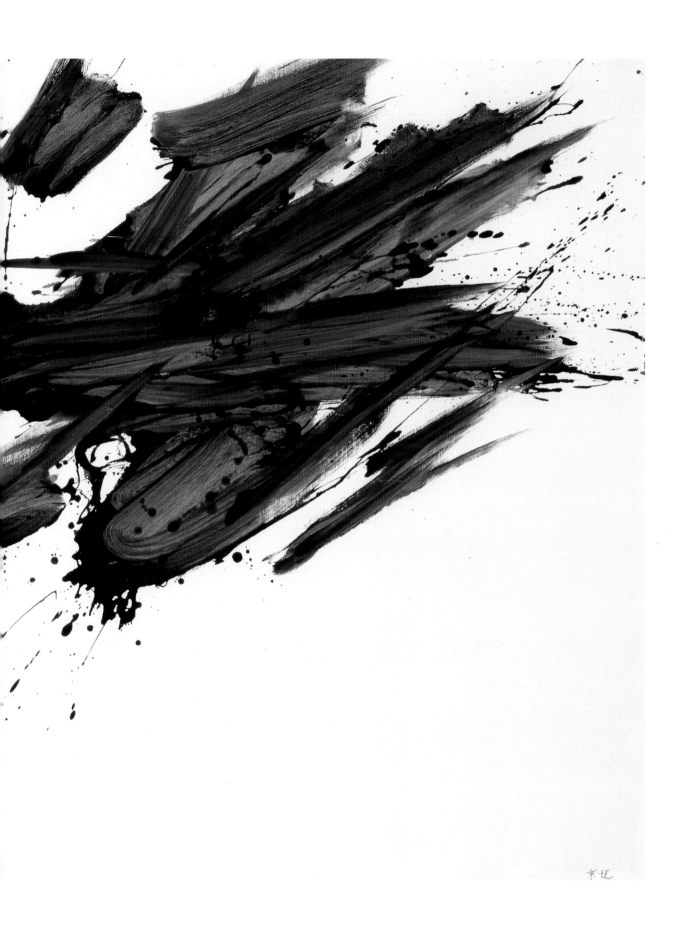

油彩 畫布
122 × 226 cm

油彩 畫布

117 × 91 cm

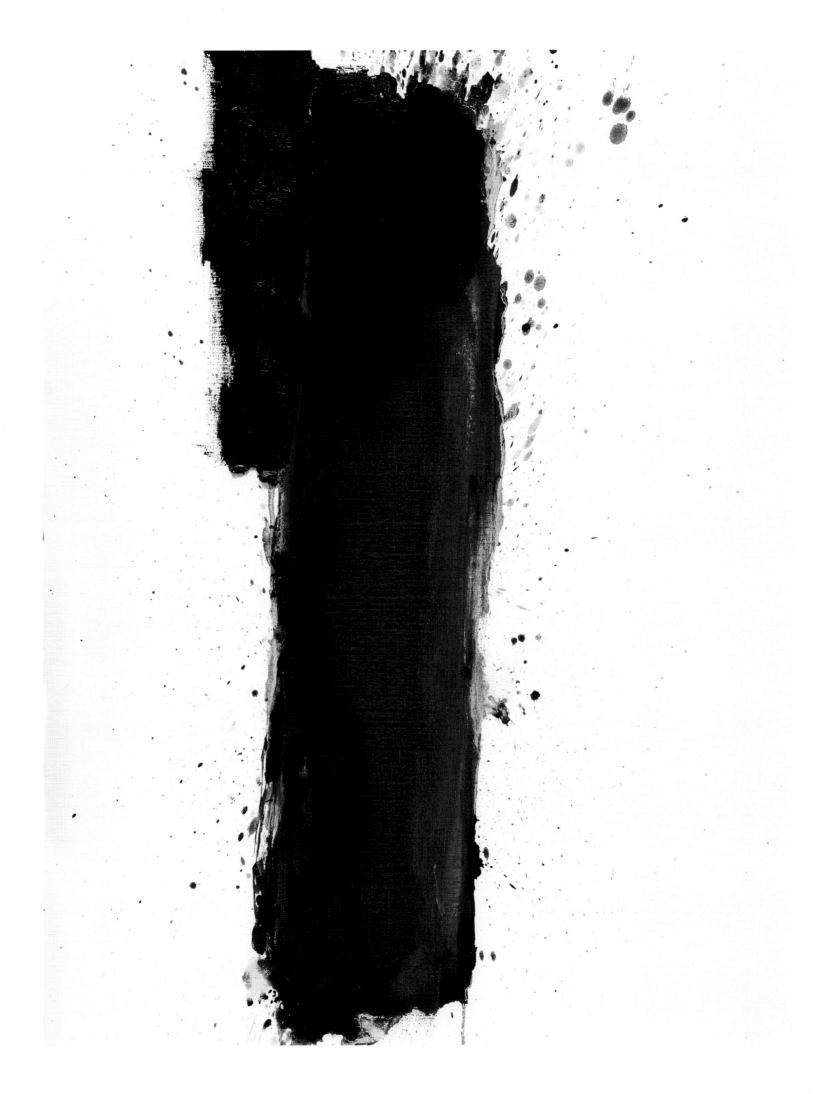

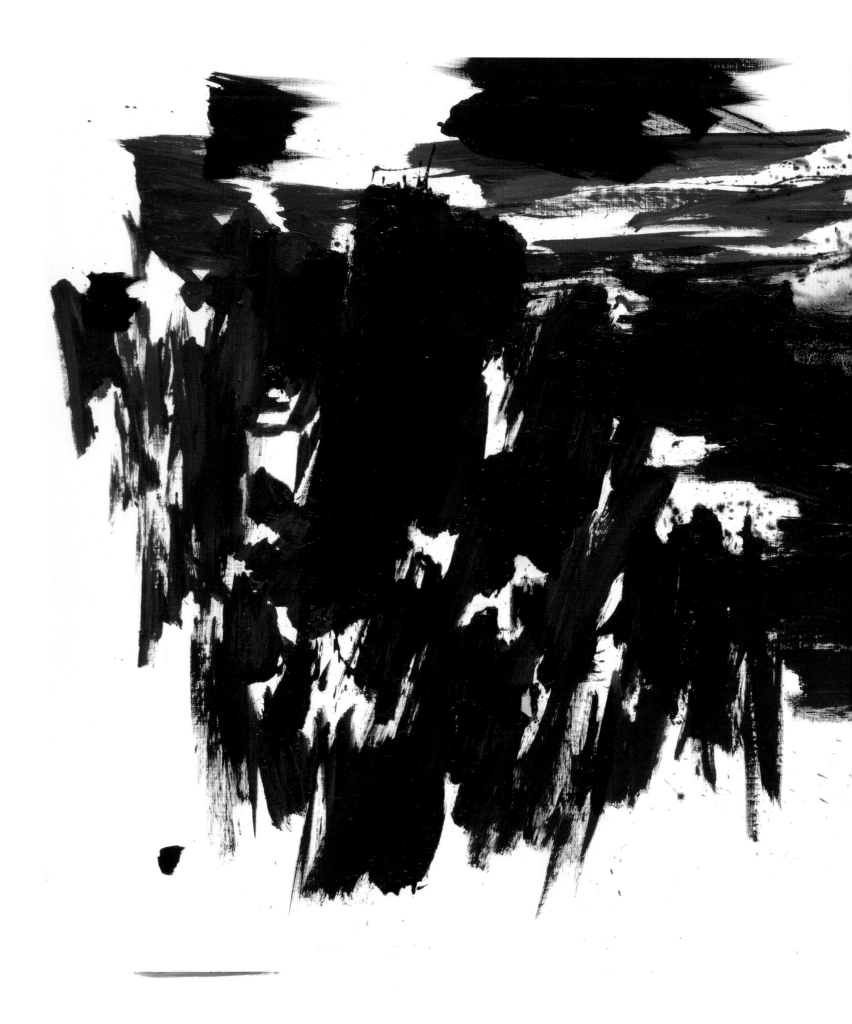

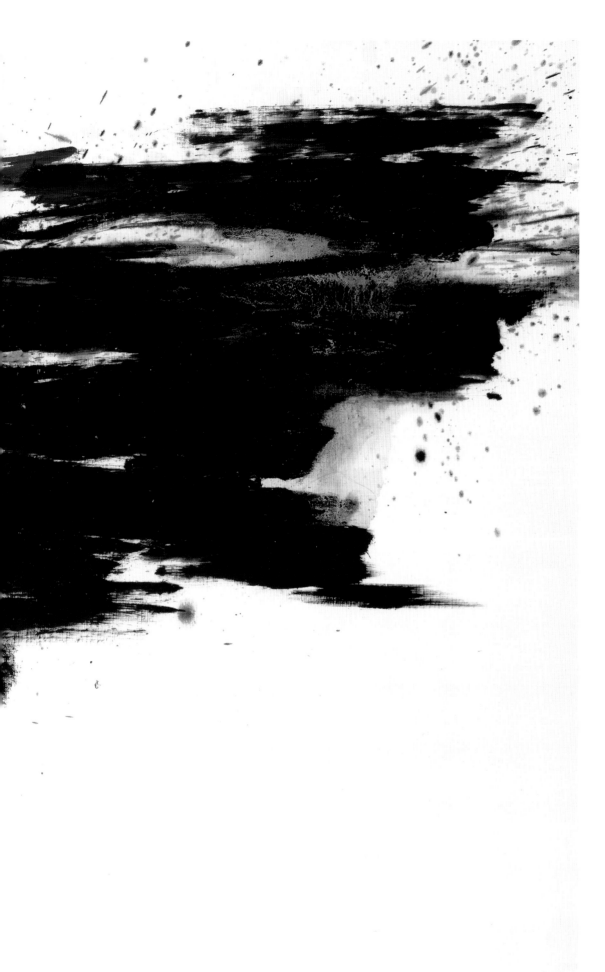

油彩 畫布
145 × 224 cm

油彩 畫布
116.5 × 91 cm

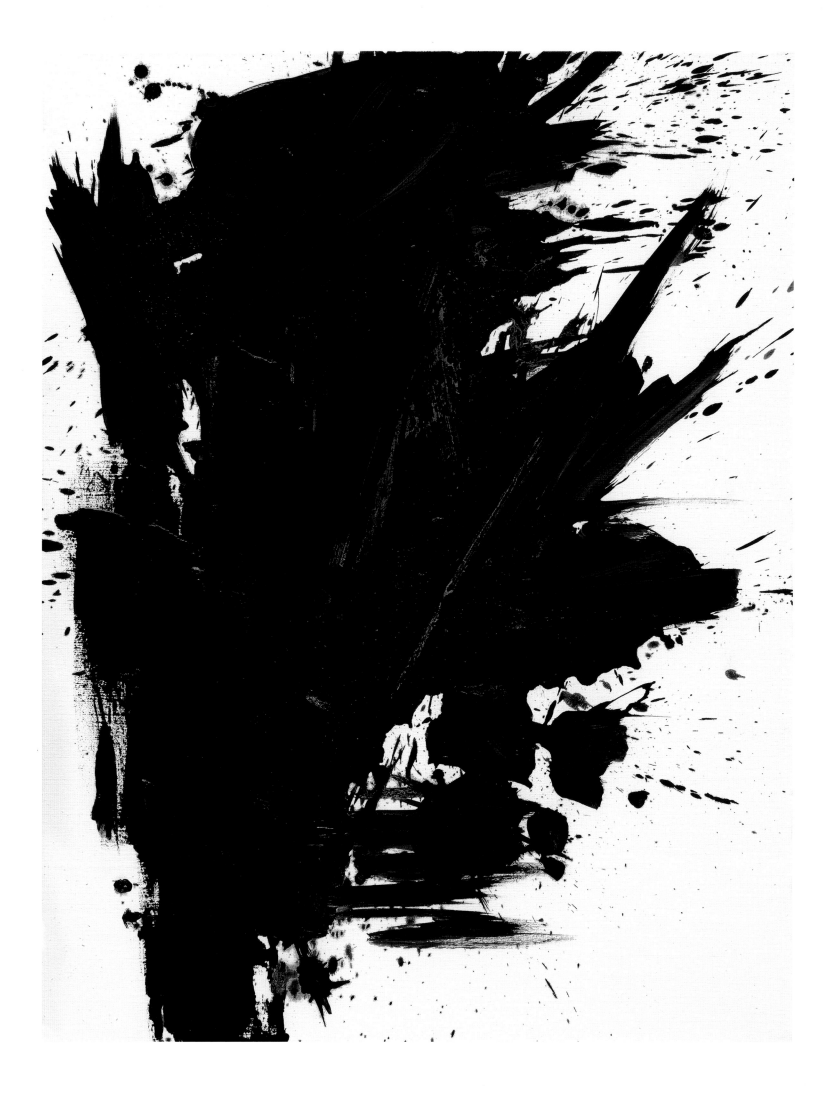

油彩 畫布
116.5 × 91 cm

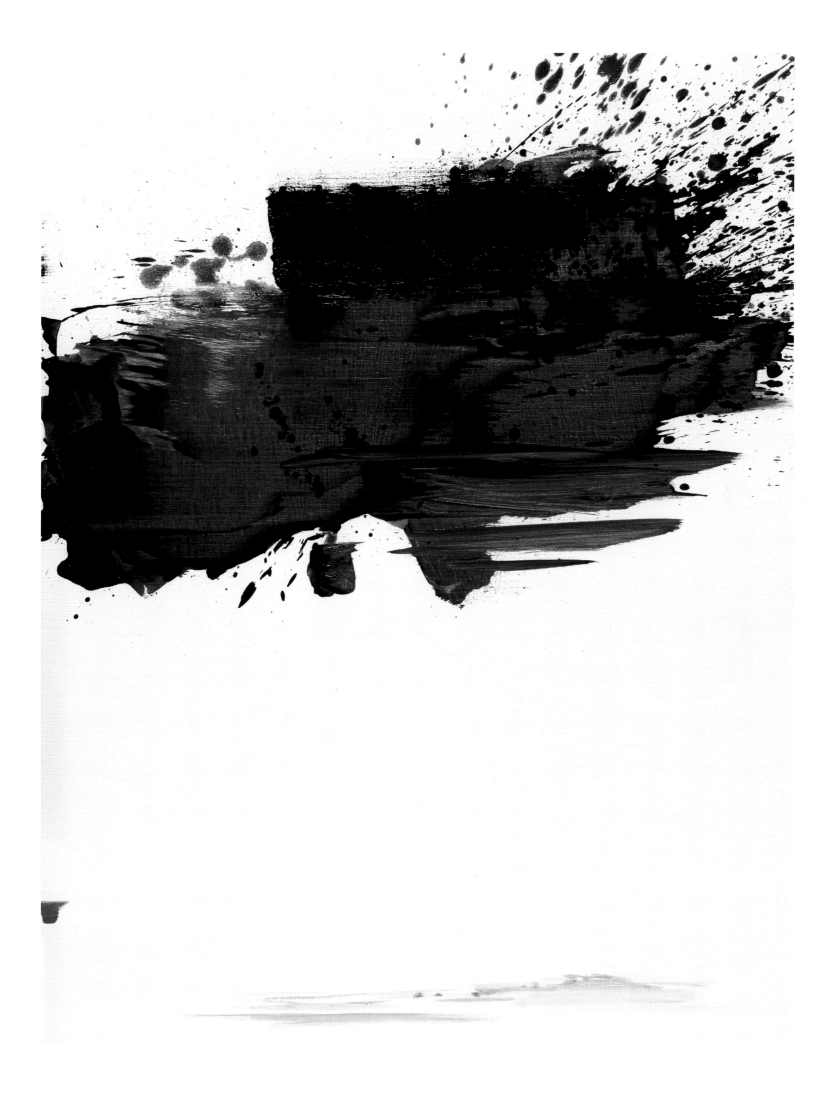

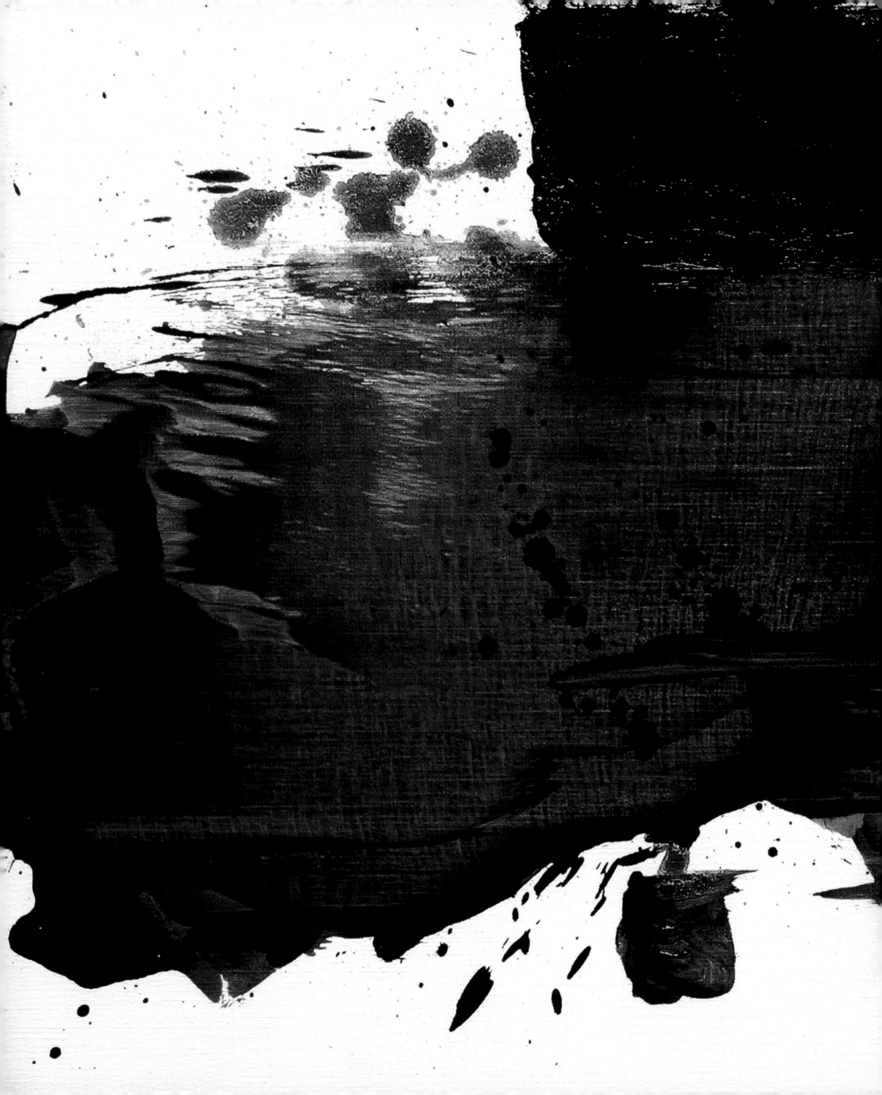

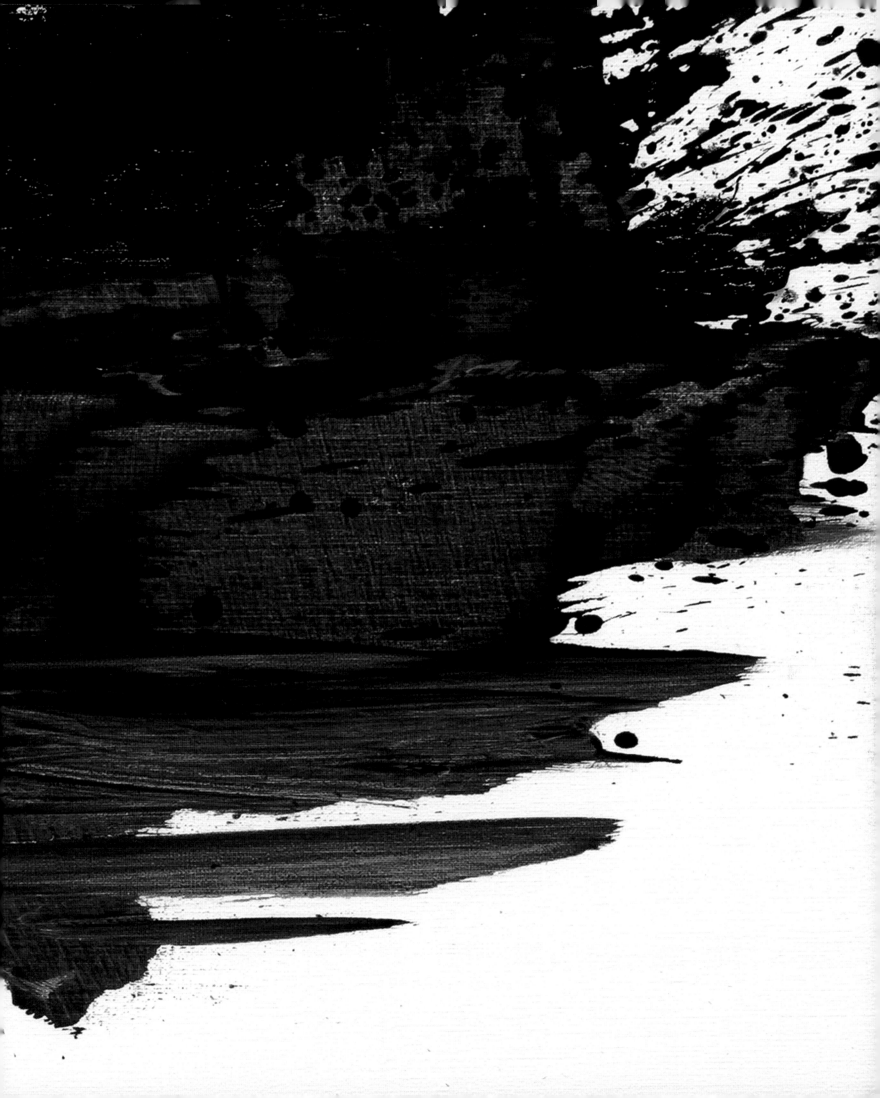

油彩 畫布
116.5 × 91 cm

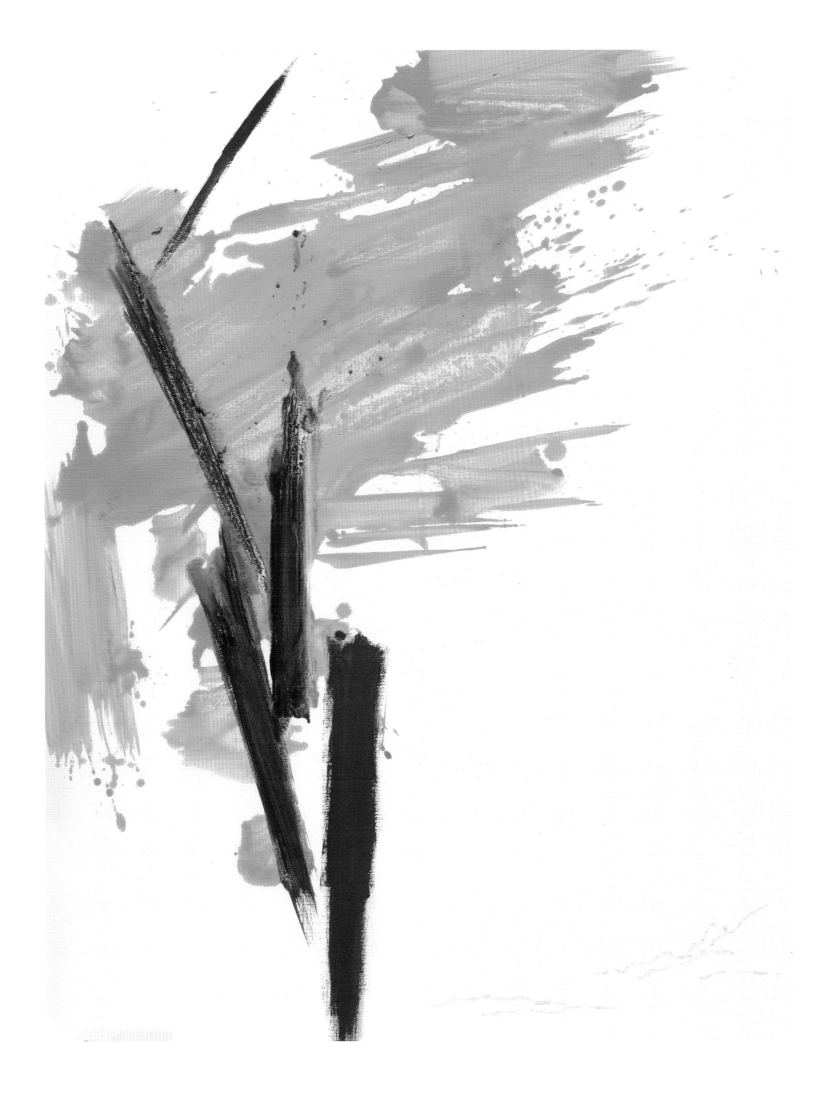

油彩 畫布
72.5 × 91 cm

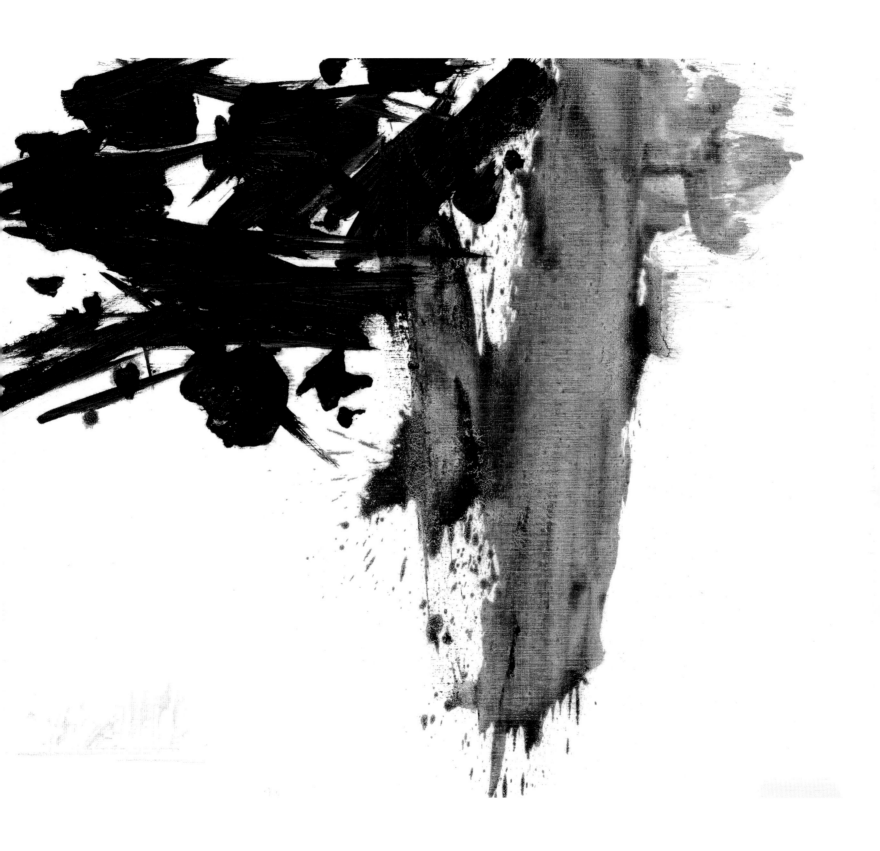

油彩 畫布
220 × 138 cm

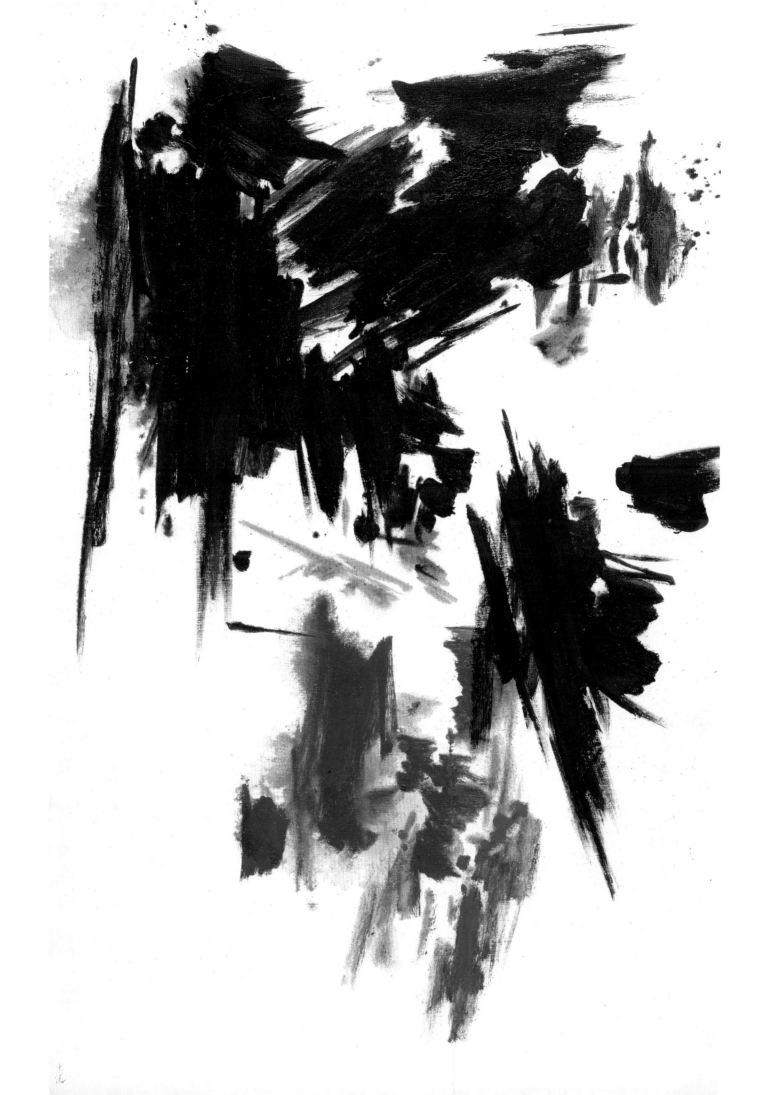

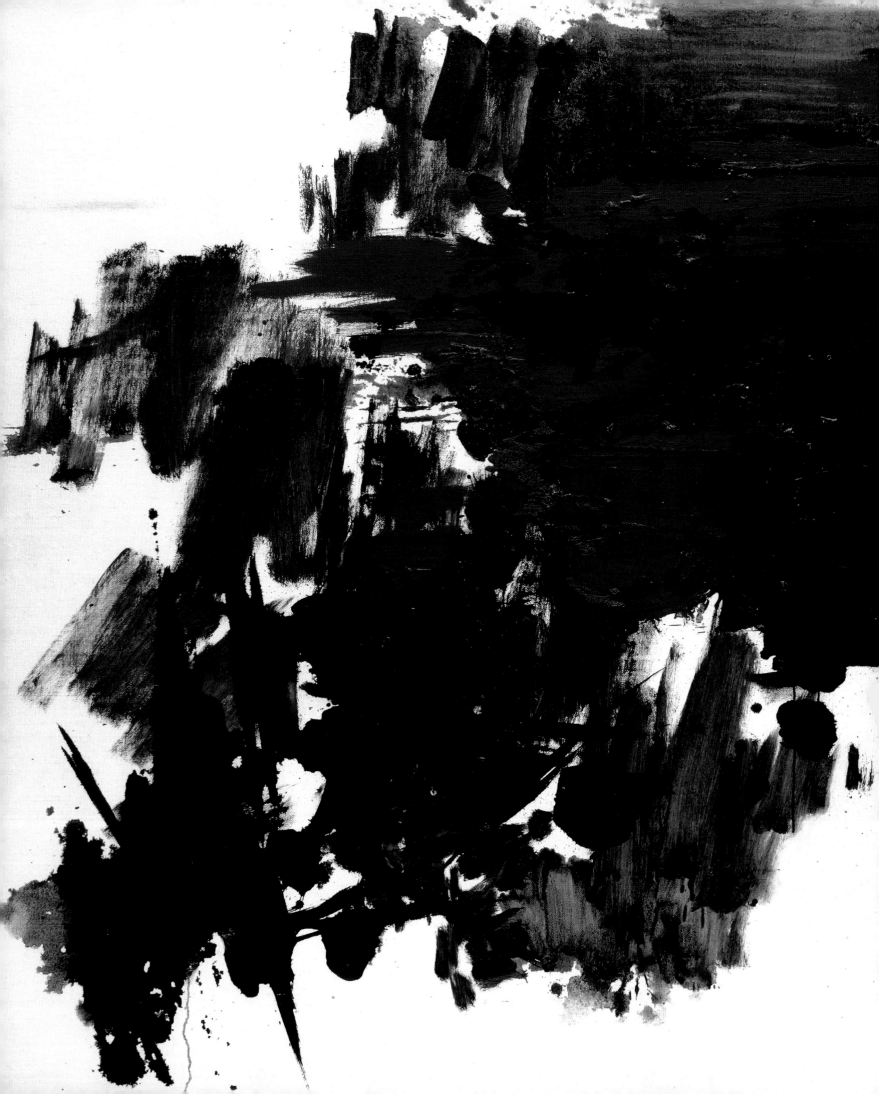

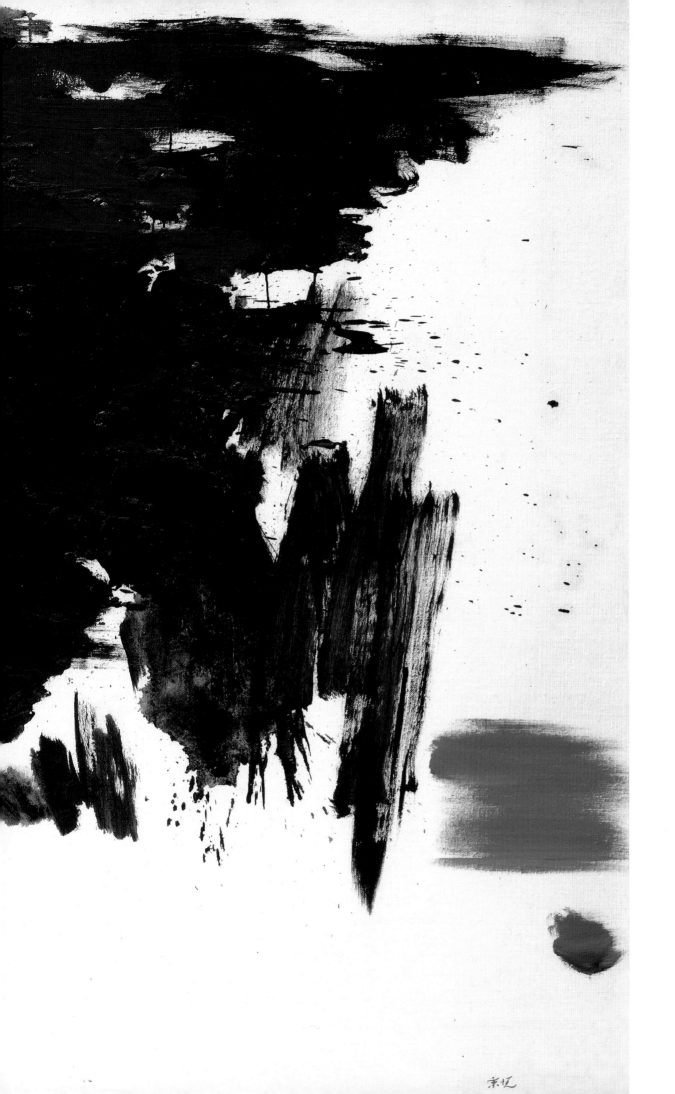

油彩 畫布

159 × 230 cm

私人收藏

油彩 畫布

213 × 135 cm

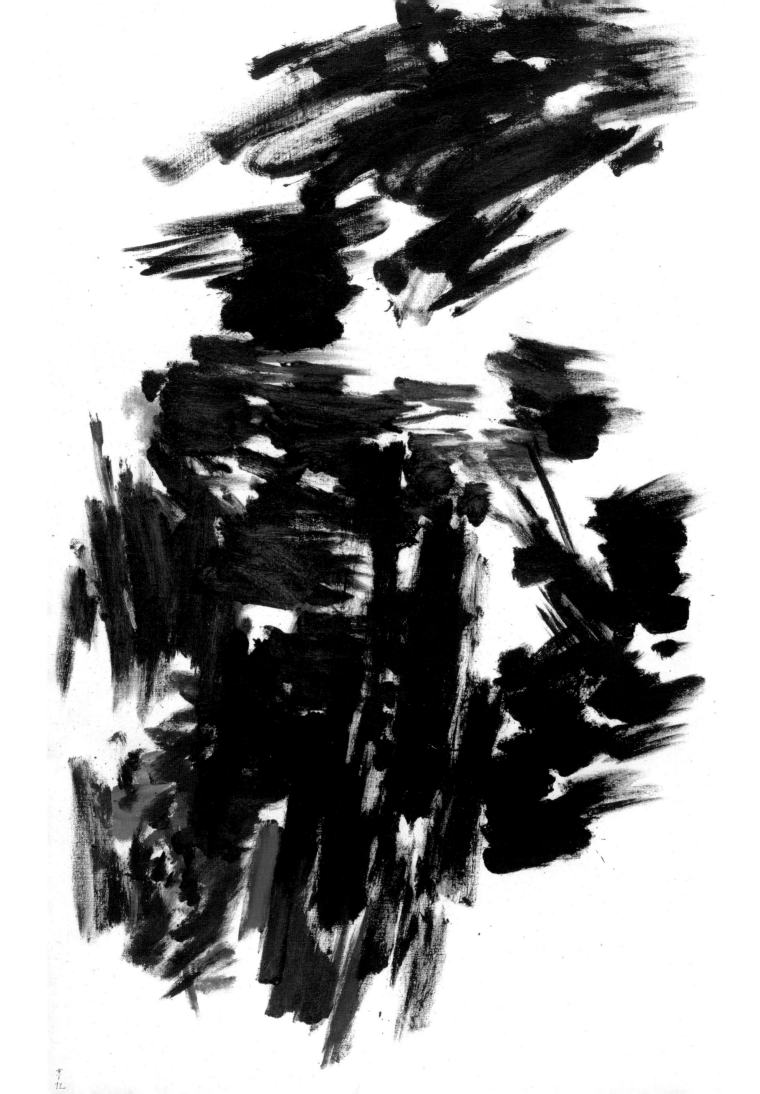

油彩 畫布

230 × 133 cm

私人收藏

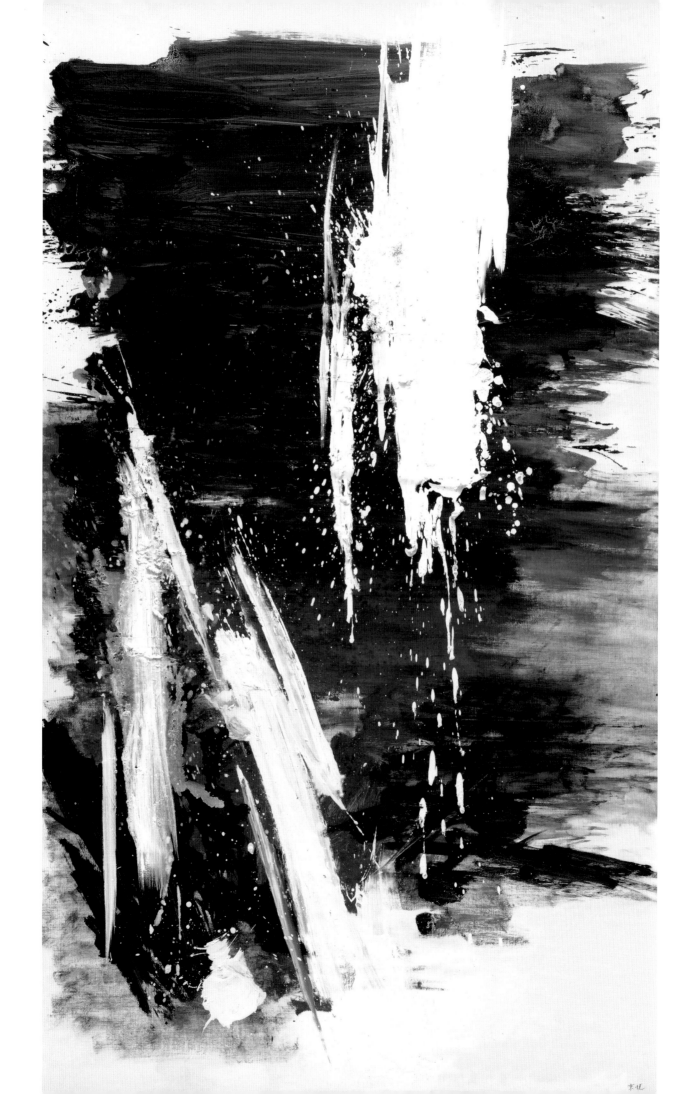

油彩 畫布
235 × 138 cm

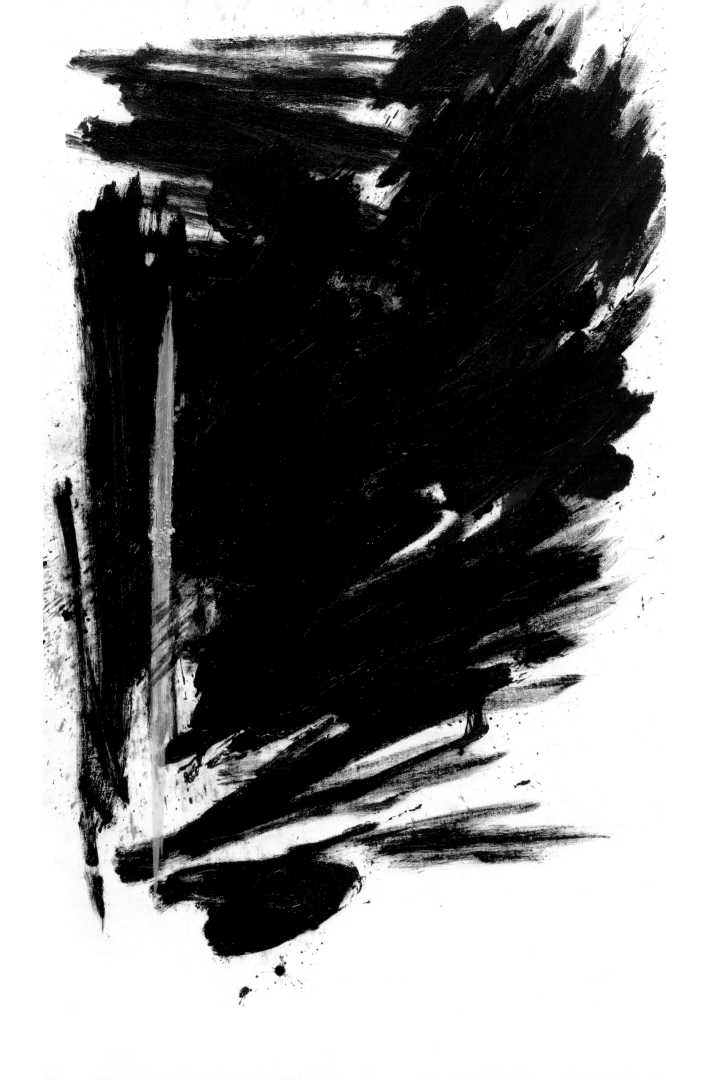

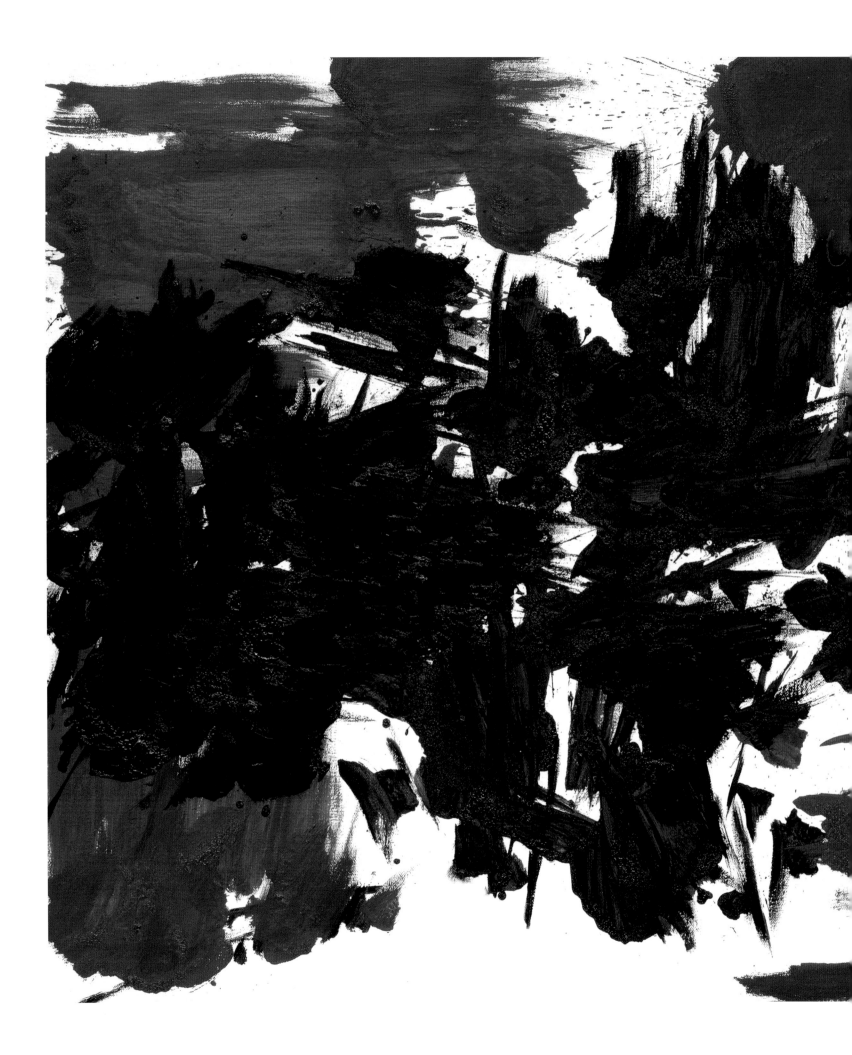

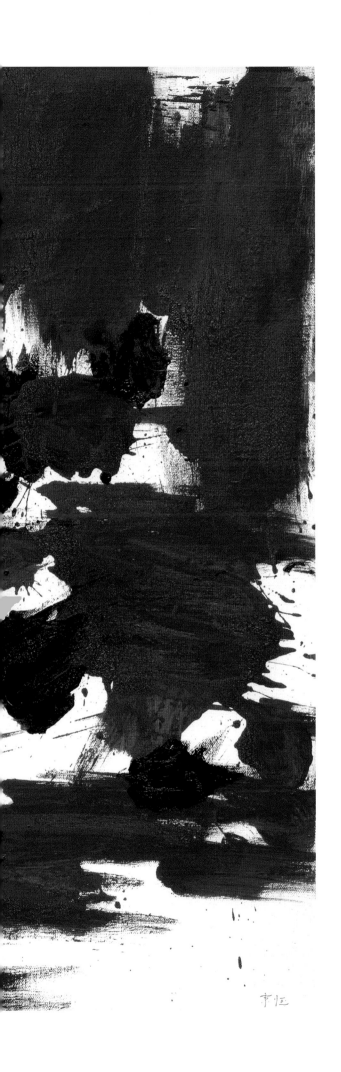

油彩 畫布

113.5 × 148 cm

私人收藏

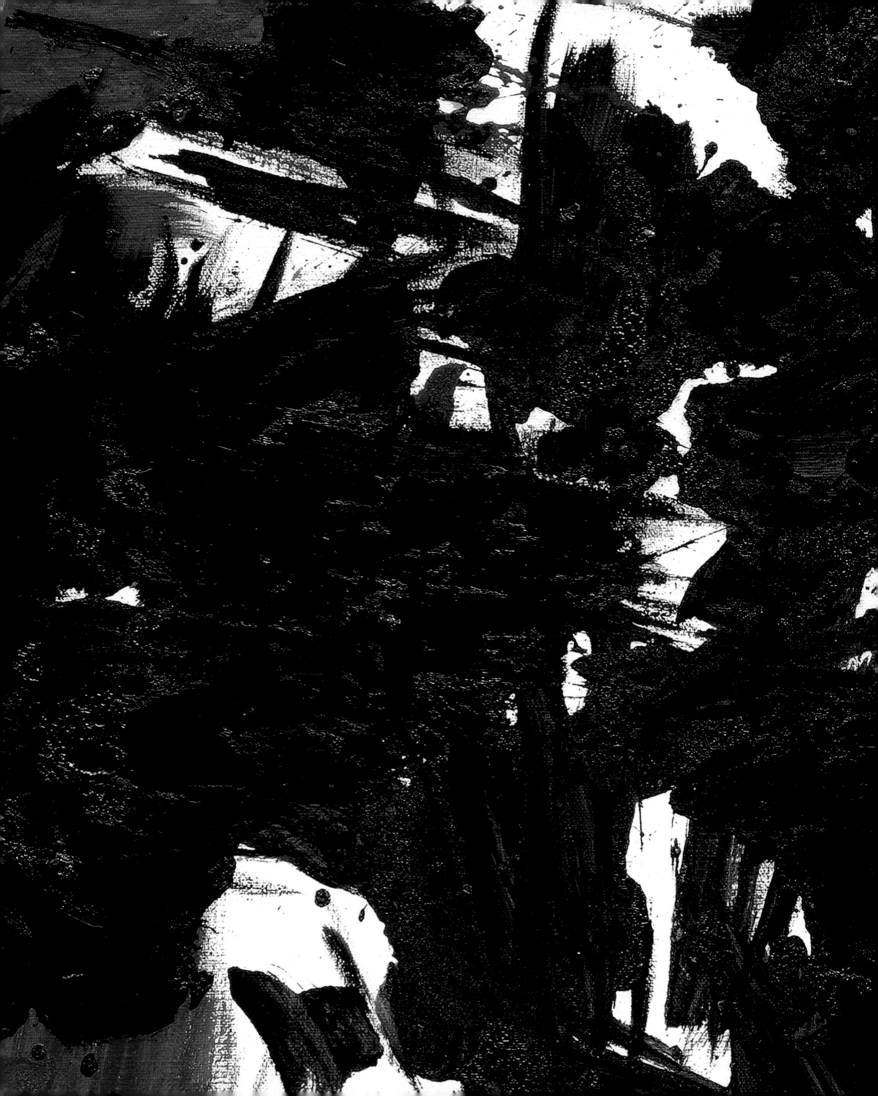

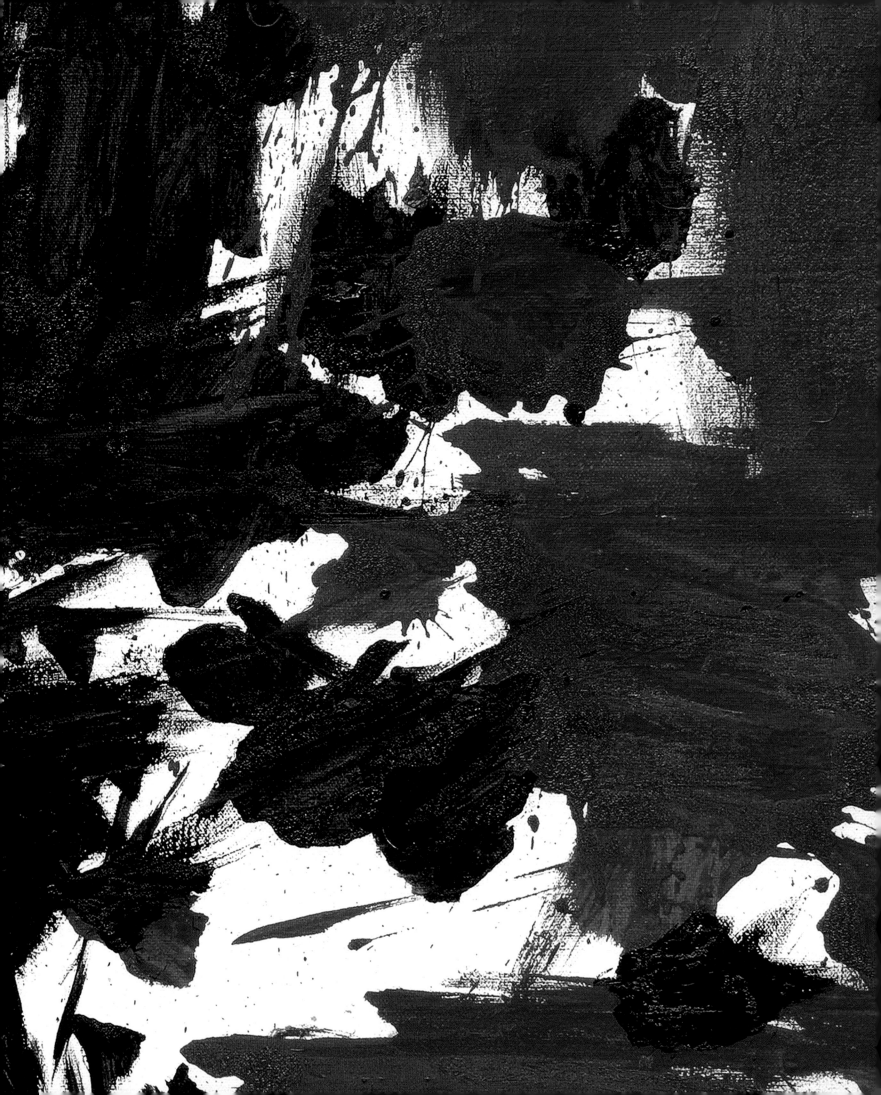

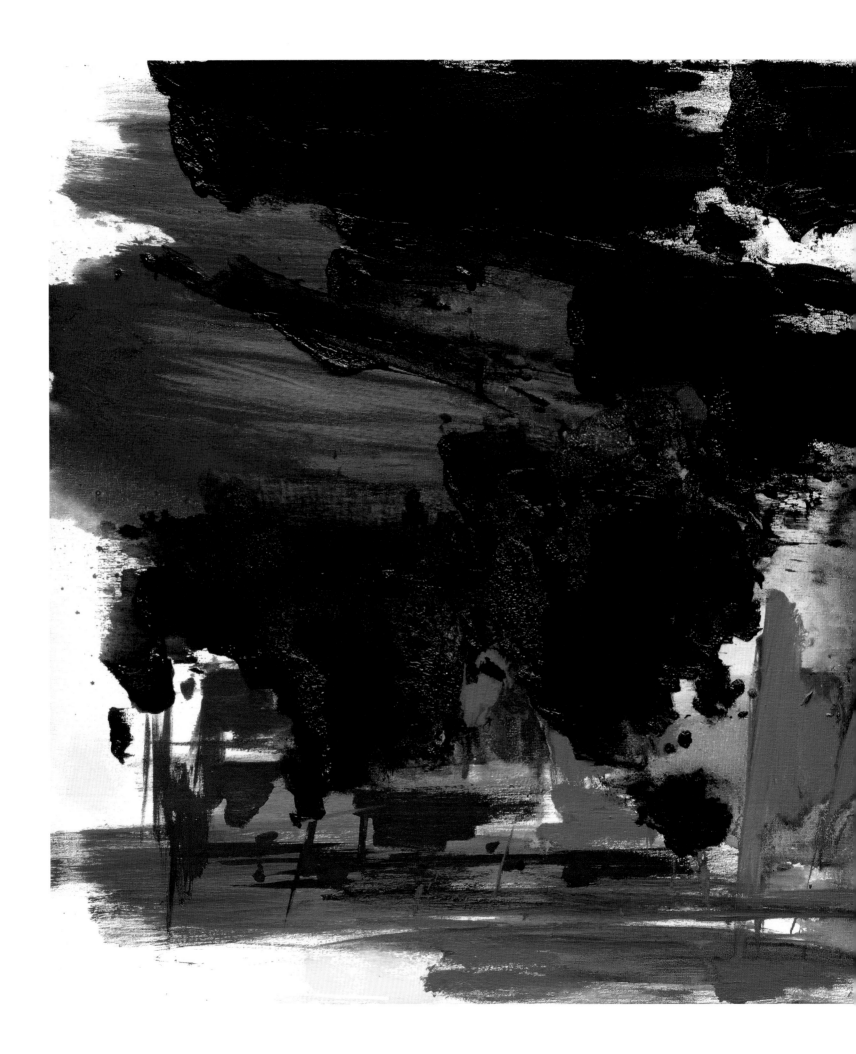

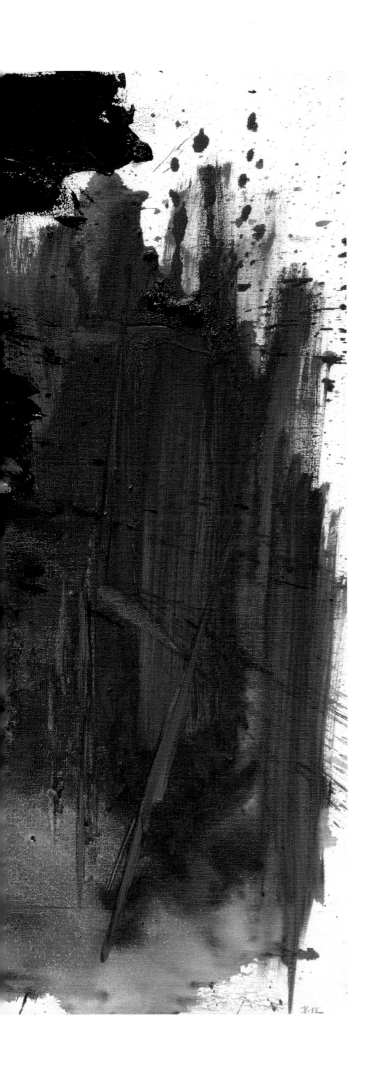

油彩 畫布

130 × 162 cm

私人收藏

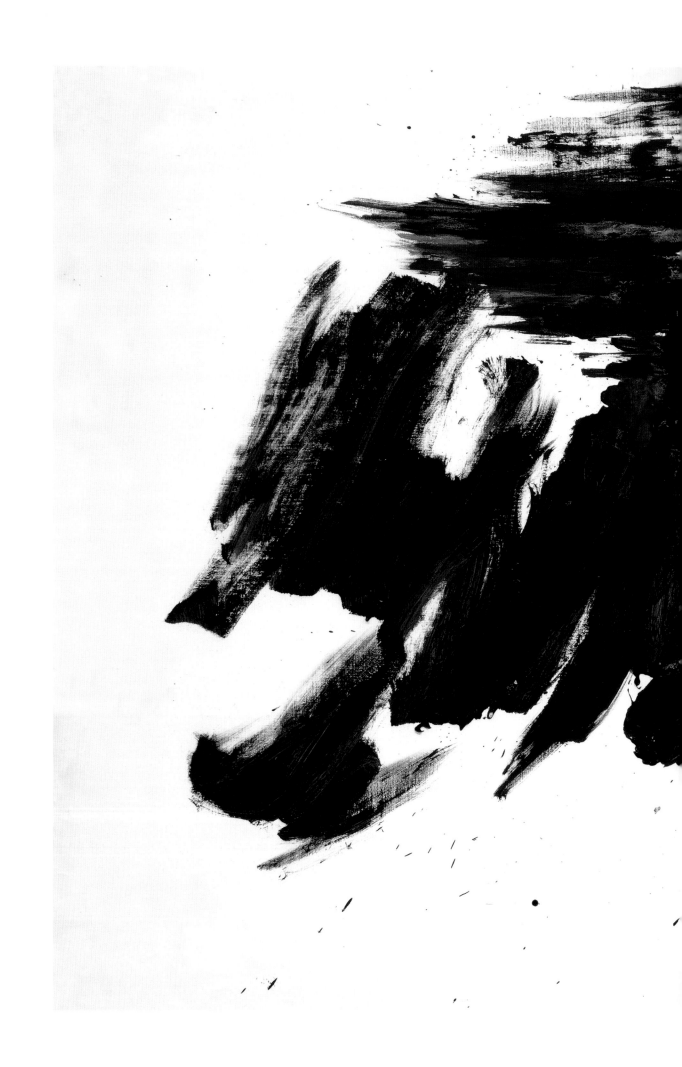

油彩 畫布
135 × 215 cm

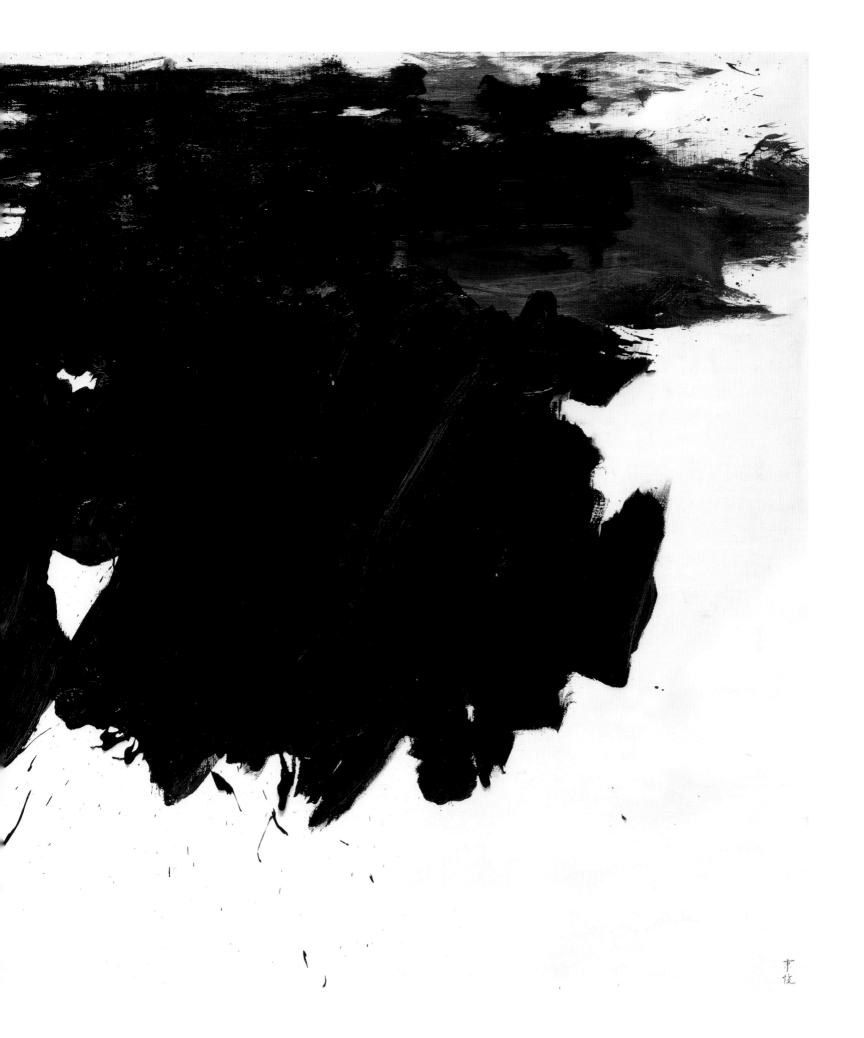

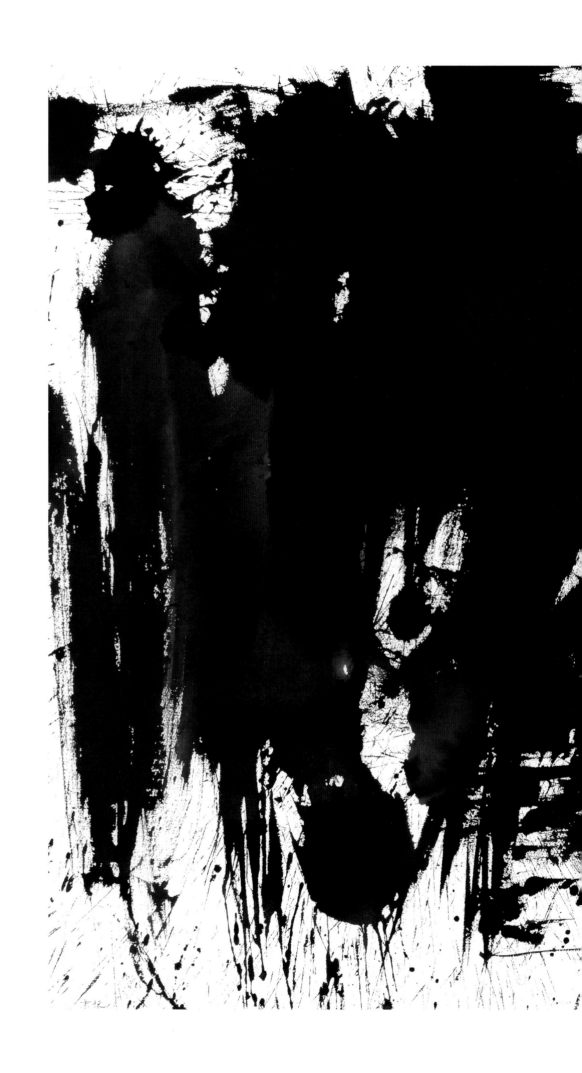

水彩 厚畫紙
102 × 152 cm

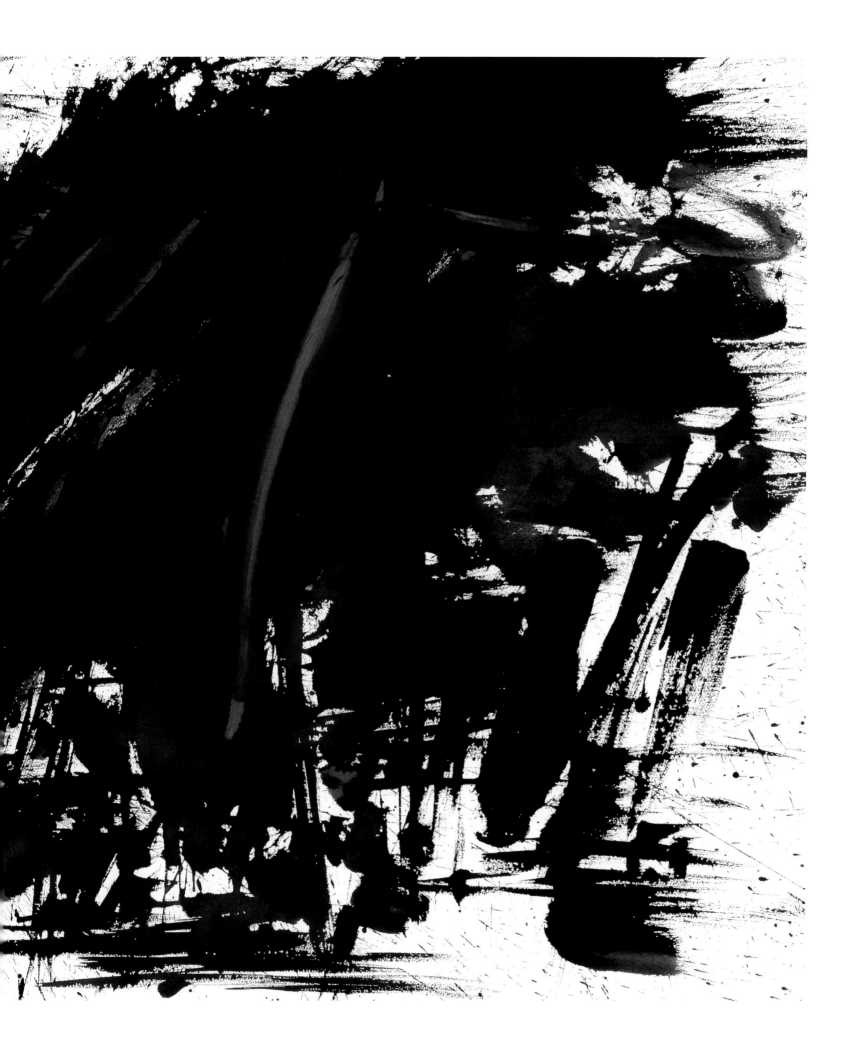

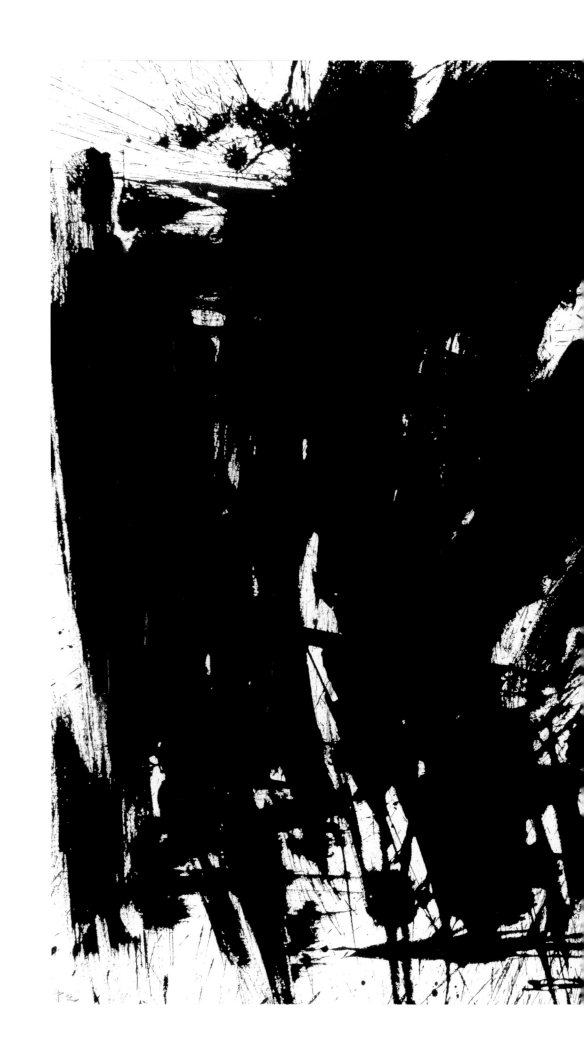

水彩 厚畫紙
102 × 152 cm

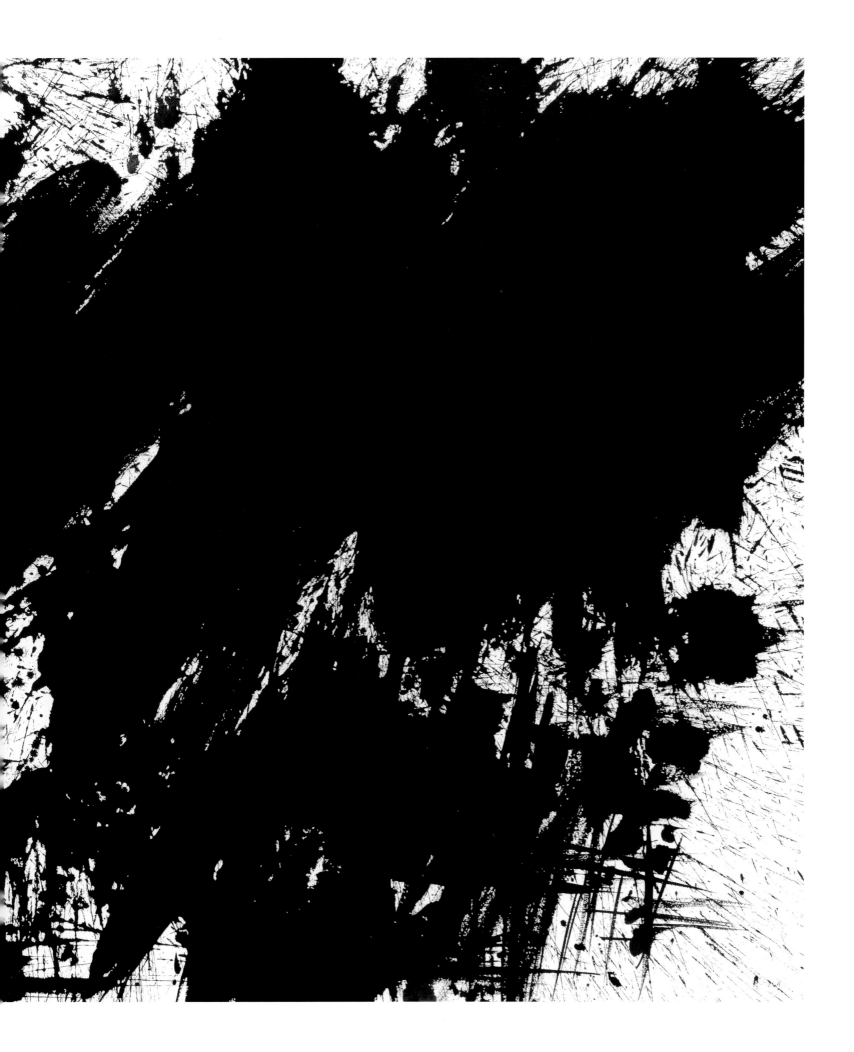

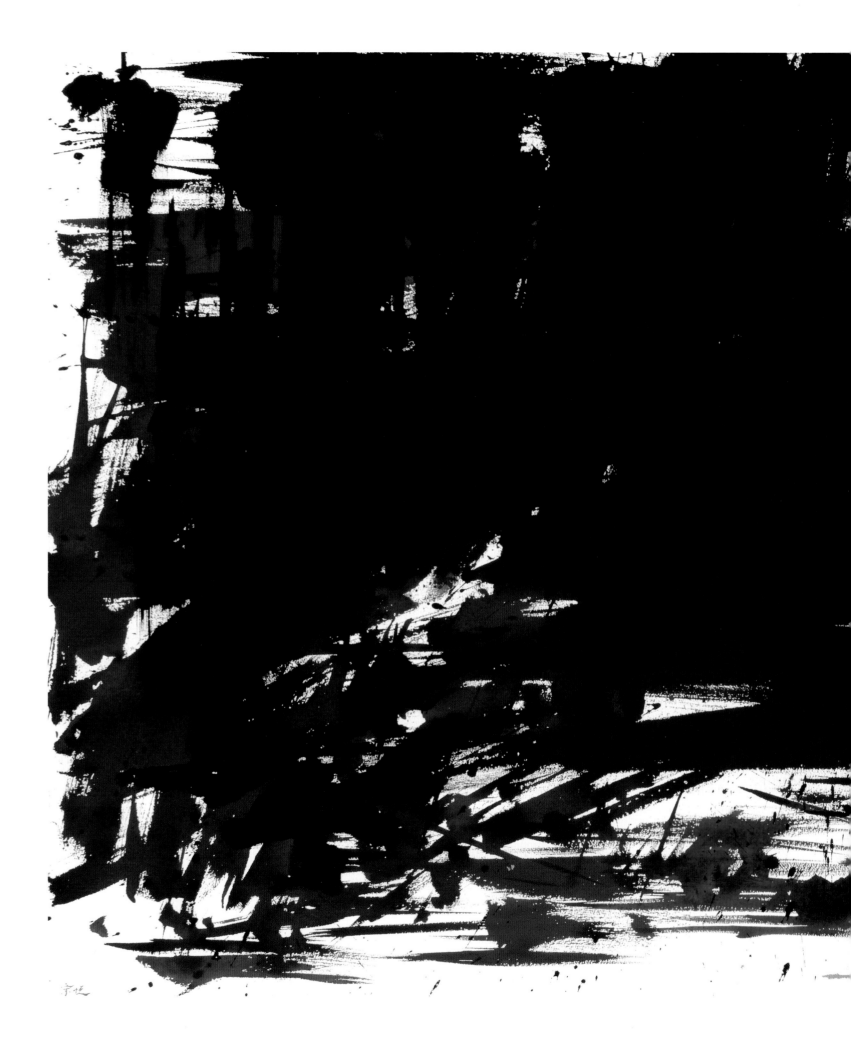

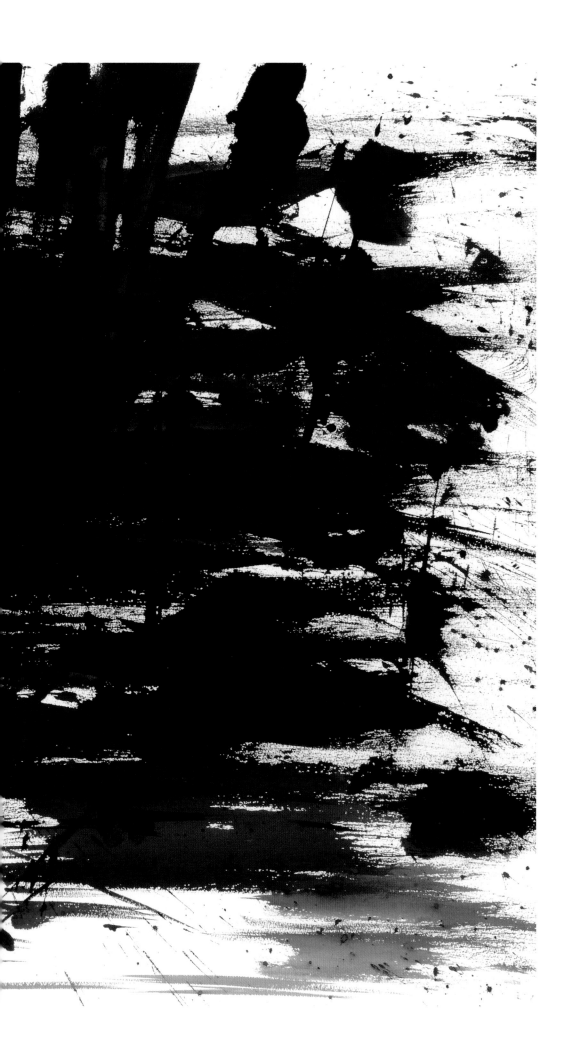

水彩 厚畫紙

102 × 152 cm

水彩 厚畫紙

152 × 102 cm

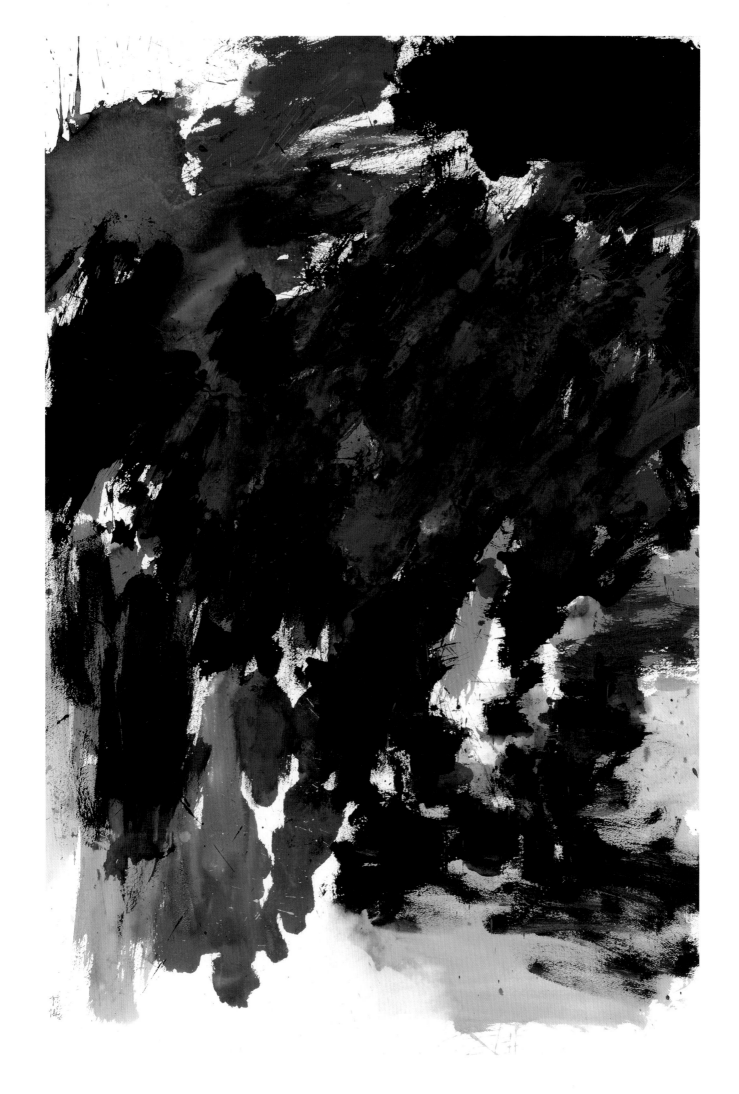

水彩 厚畫紙
152 × 102 cm

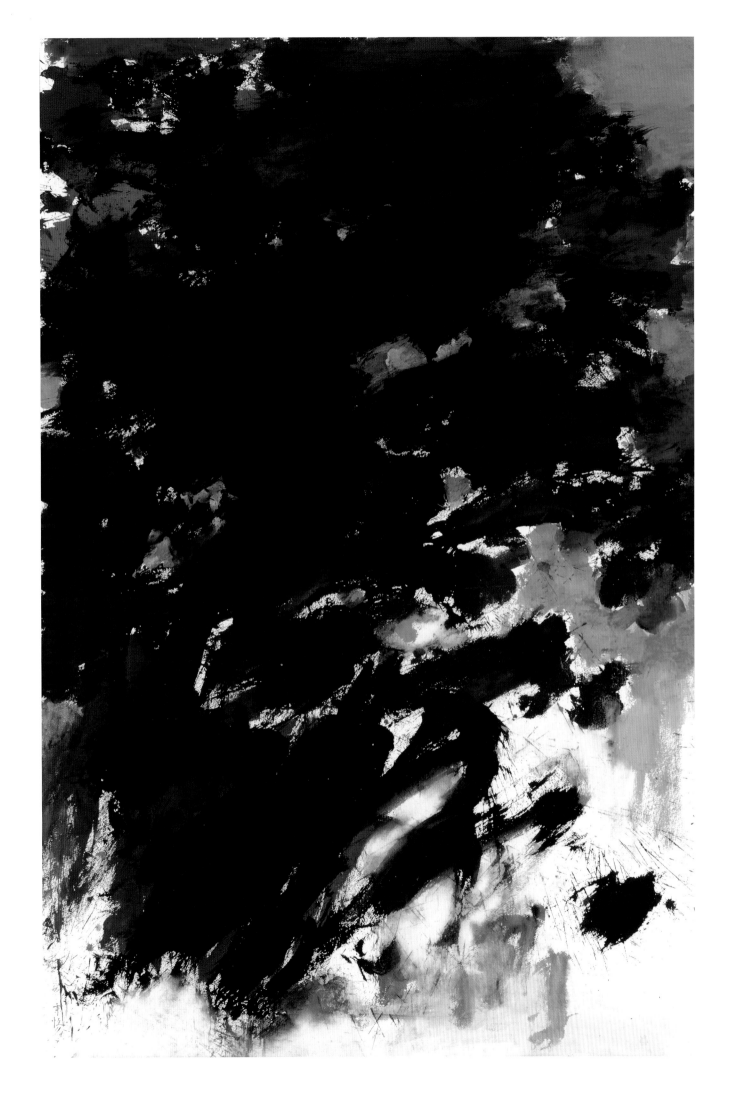

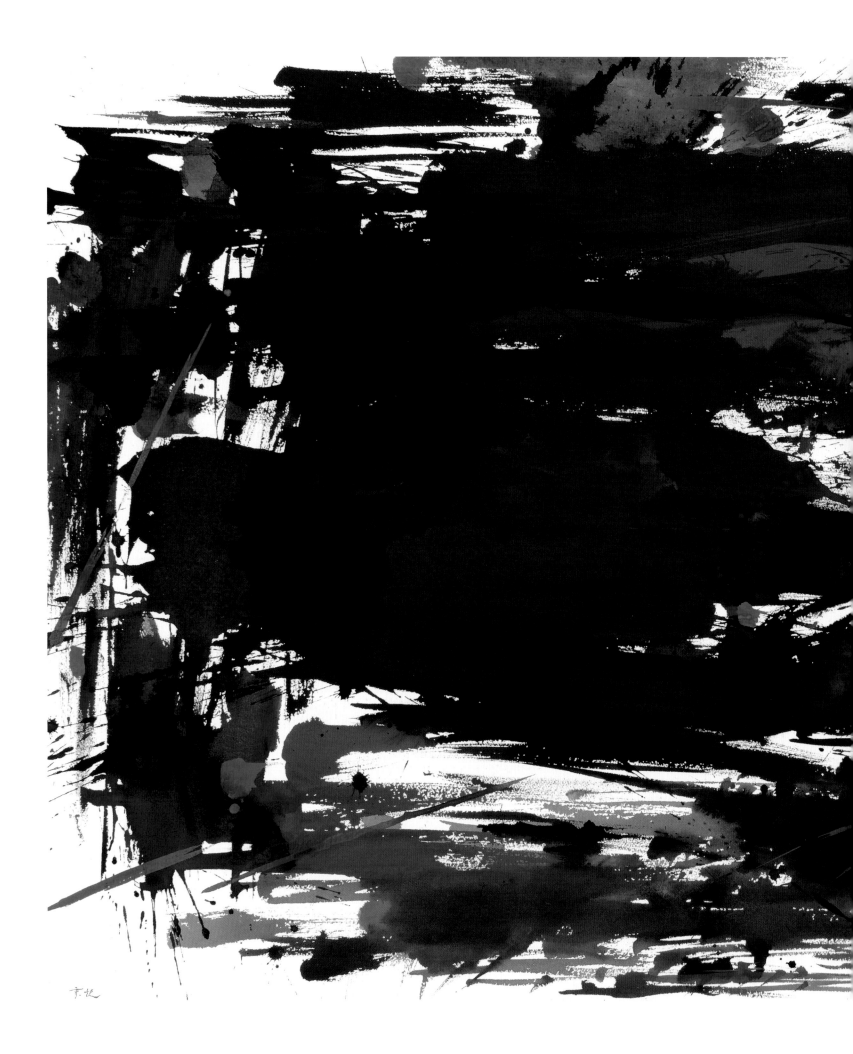

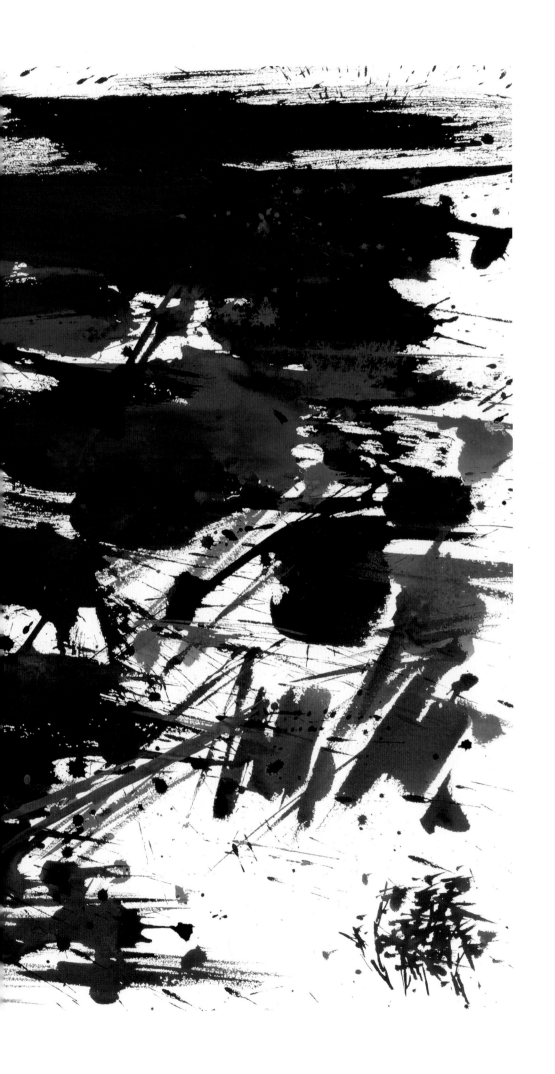

水彩 厚畫紙
102 × 152 cm

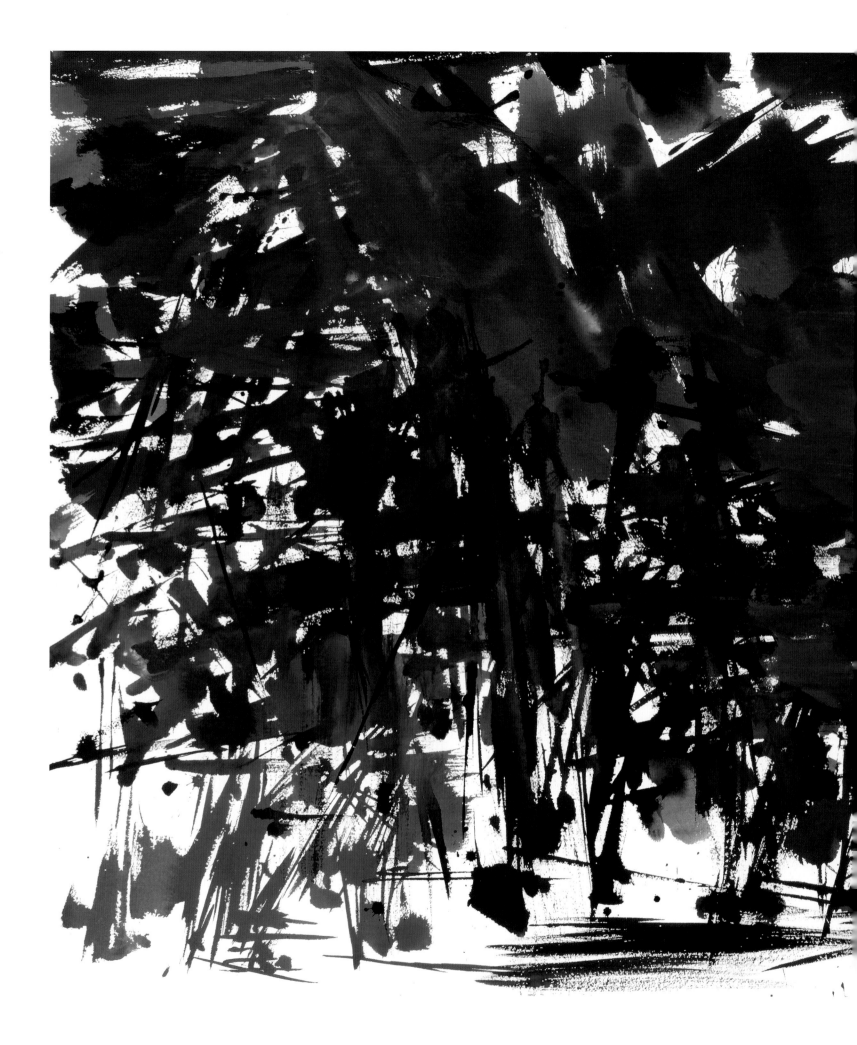

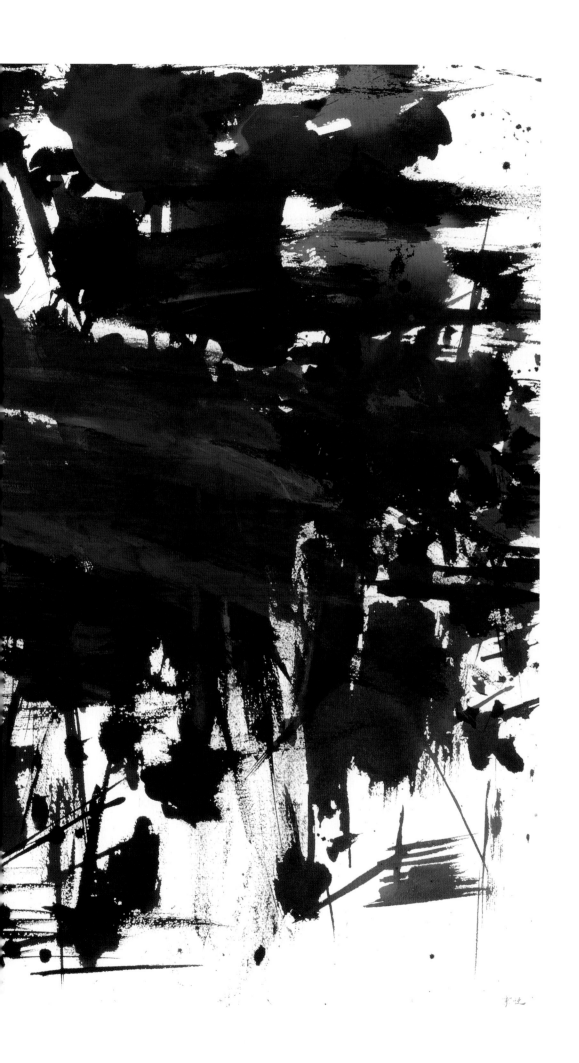

水彩 厚畫紙
102 × 152 cm

水彩 厚畫紙

106 × 76 cm

私人收藏

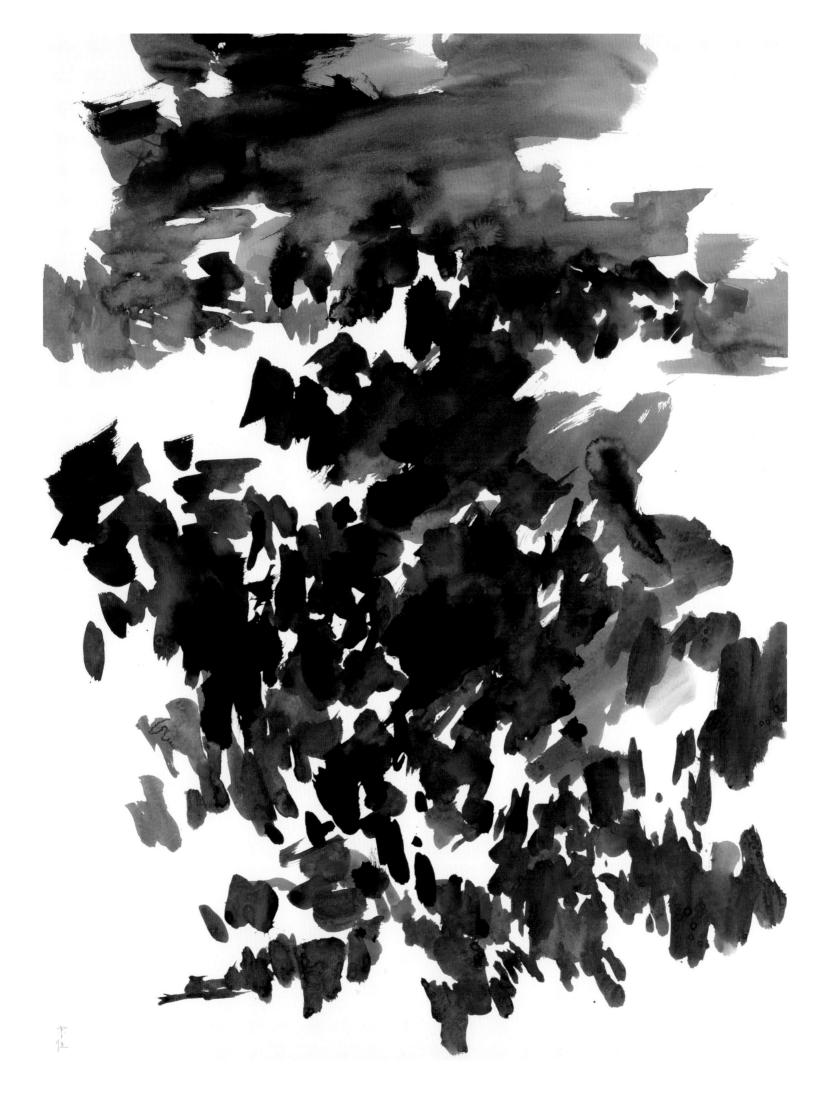

粉彩 厚畫紙

51 × 41 cm

私人收藏

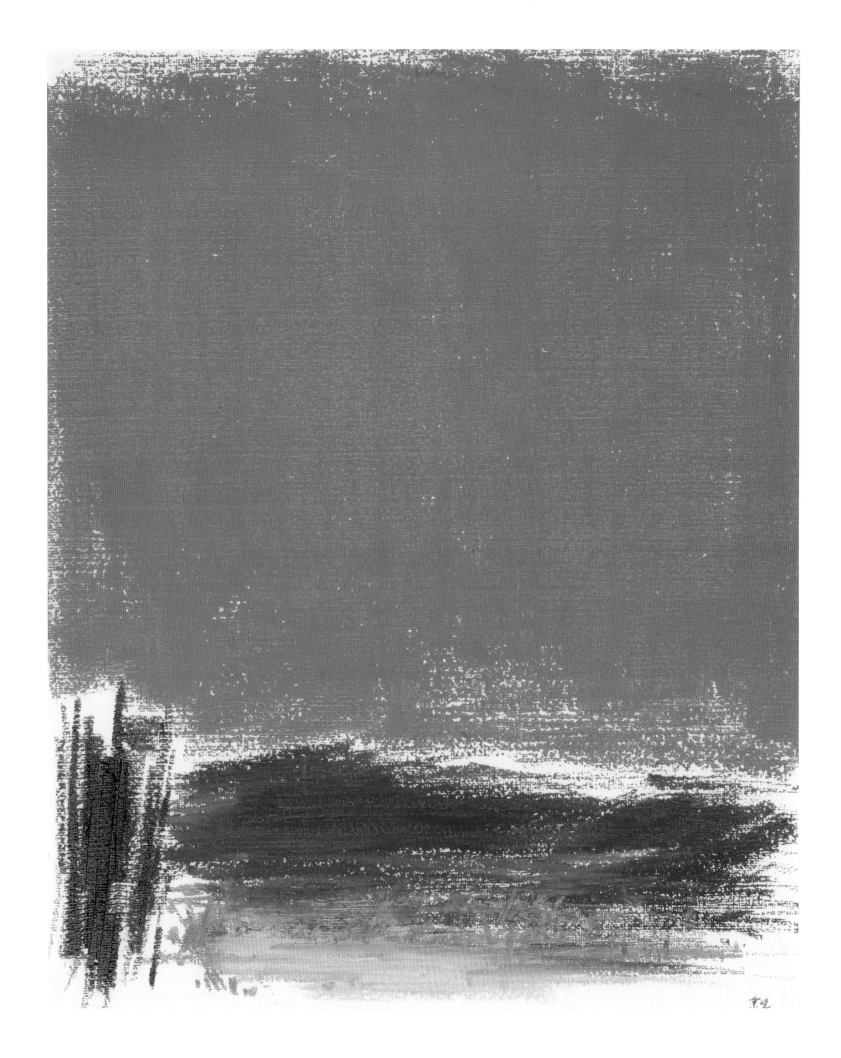

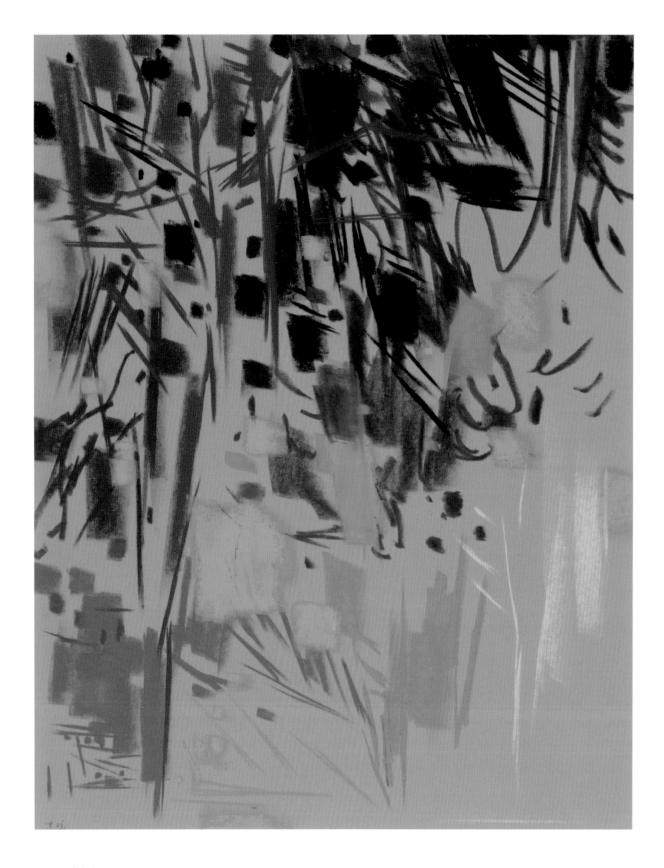

粉彩 絨布紙
65 × 50 cm

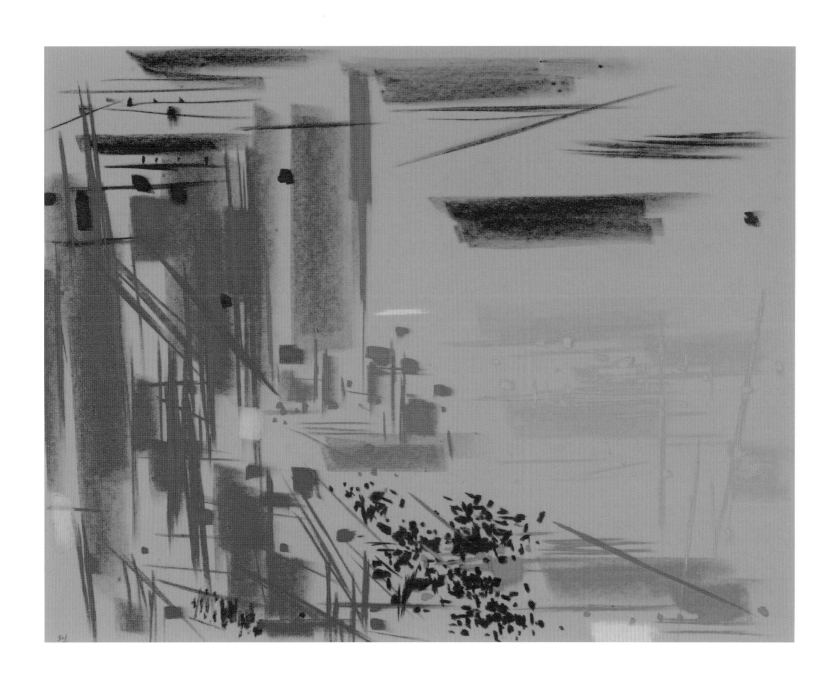

粉彩 絨布紙
50 × 65 cm

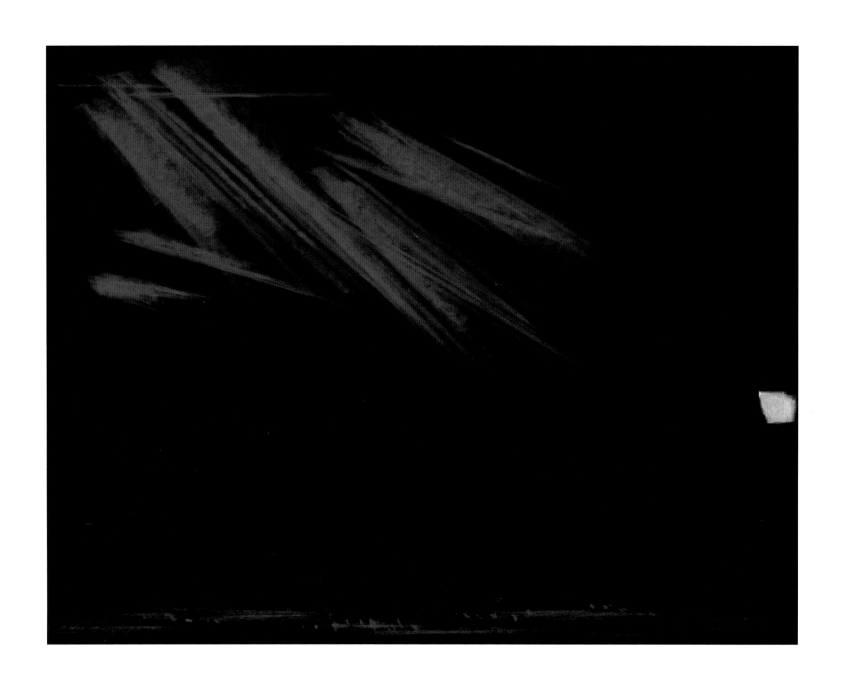

粉彩 絨布紙

50 × 65 cm

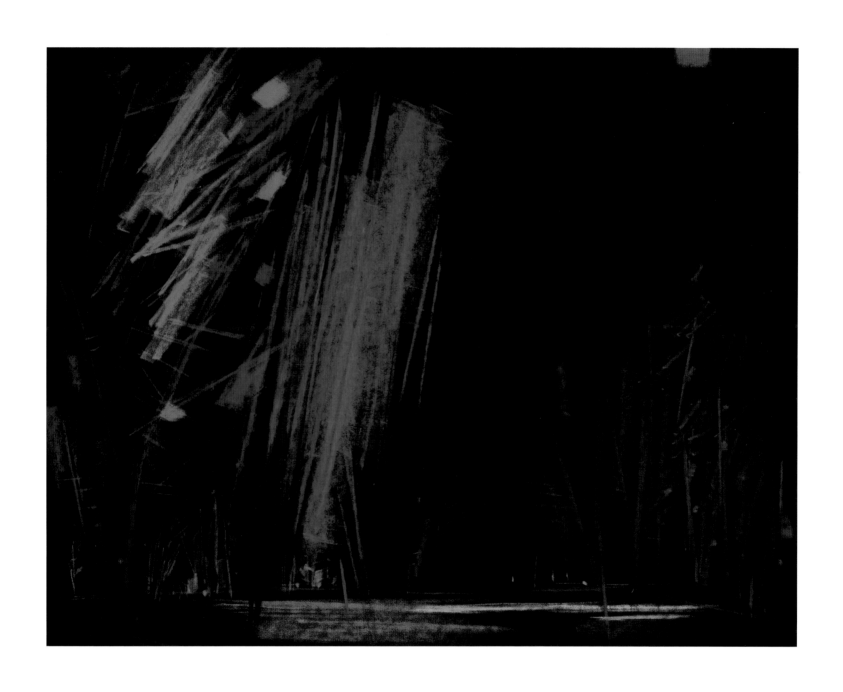

粉彩 絨布紙

50 × 65 cm

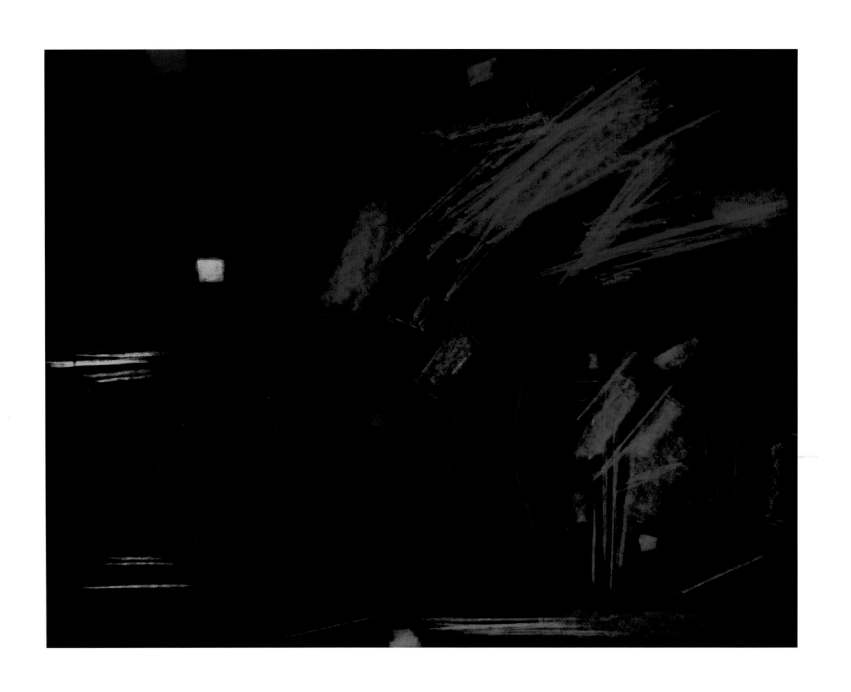

粉彩 絨布紙
50 × 65 cm

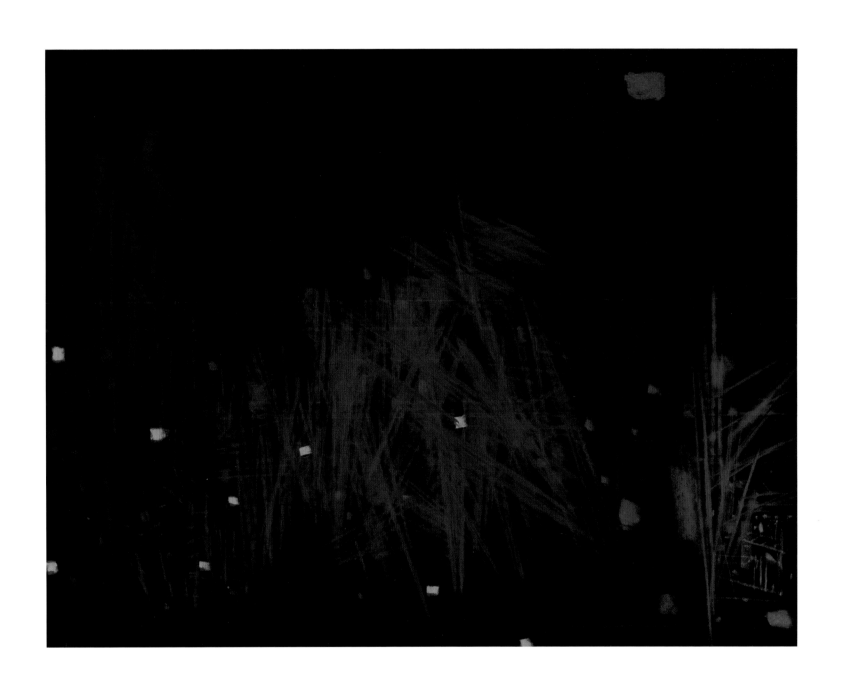

粉彩 絨布紙

50 × 65 cm

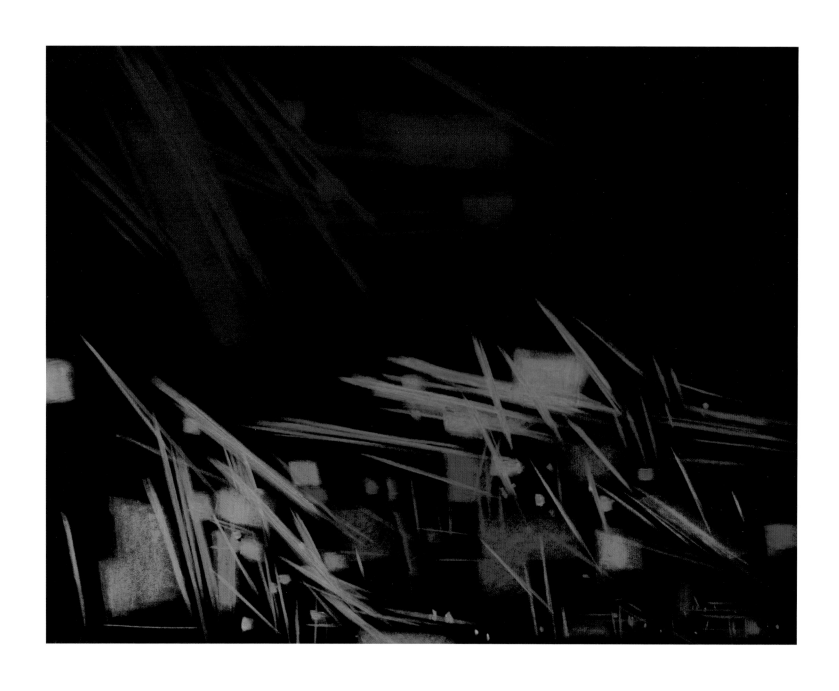

粉彩 絨布紙
50 × 65 cm

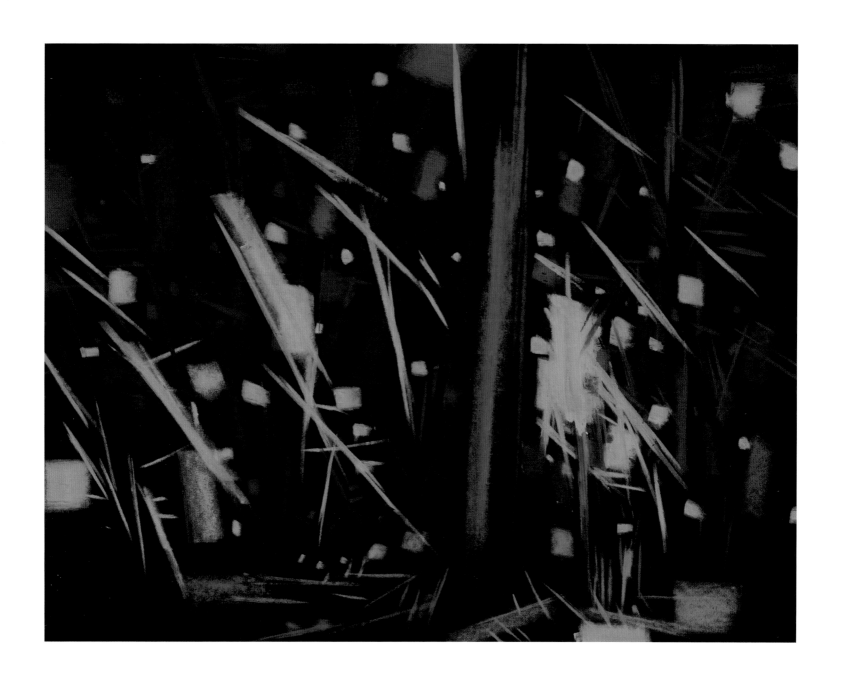

粉彩 絨布紙

50 × 65 cm

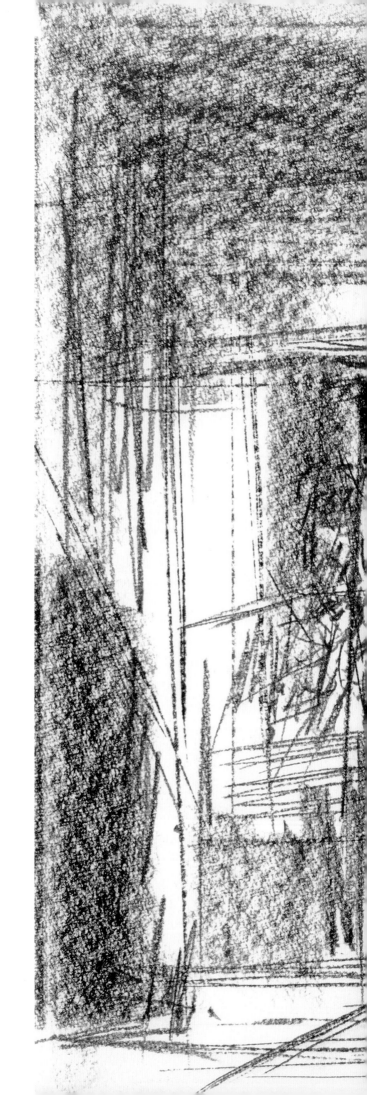

素描 紙

45 × 51 cm

私人收藏

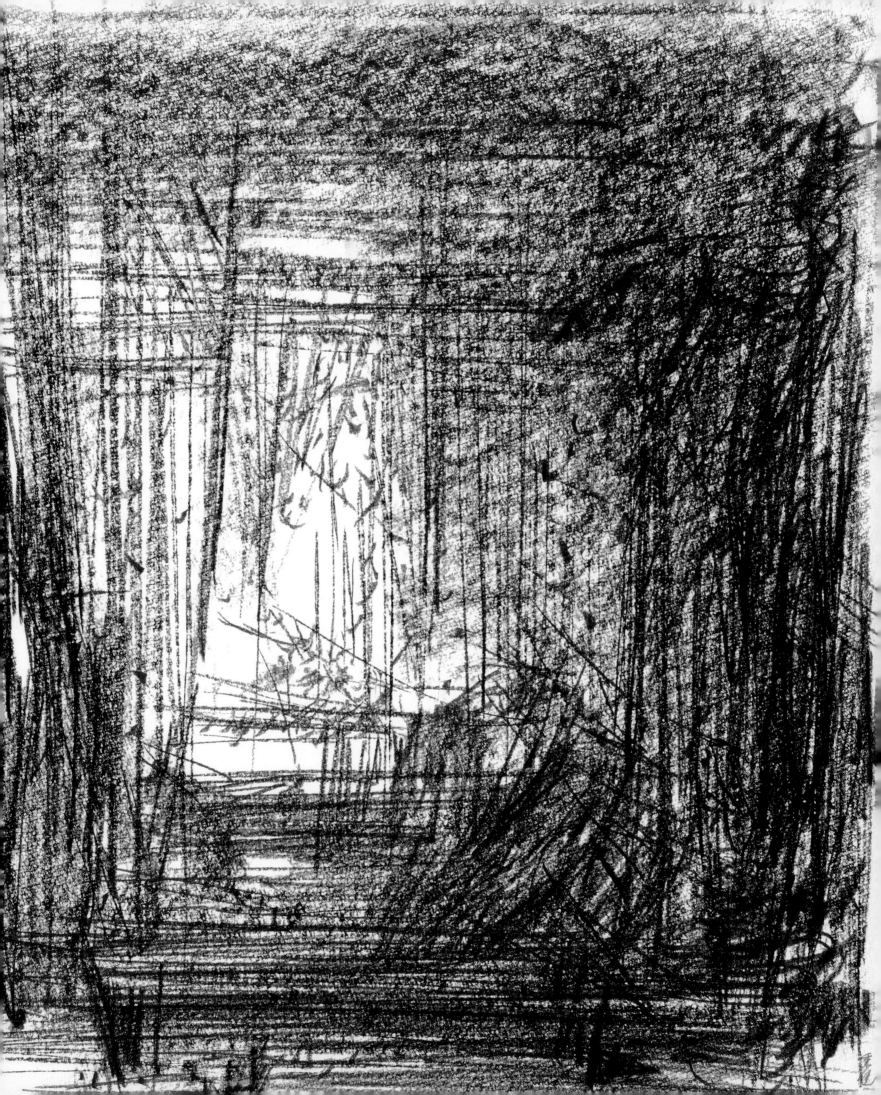

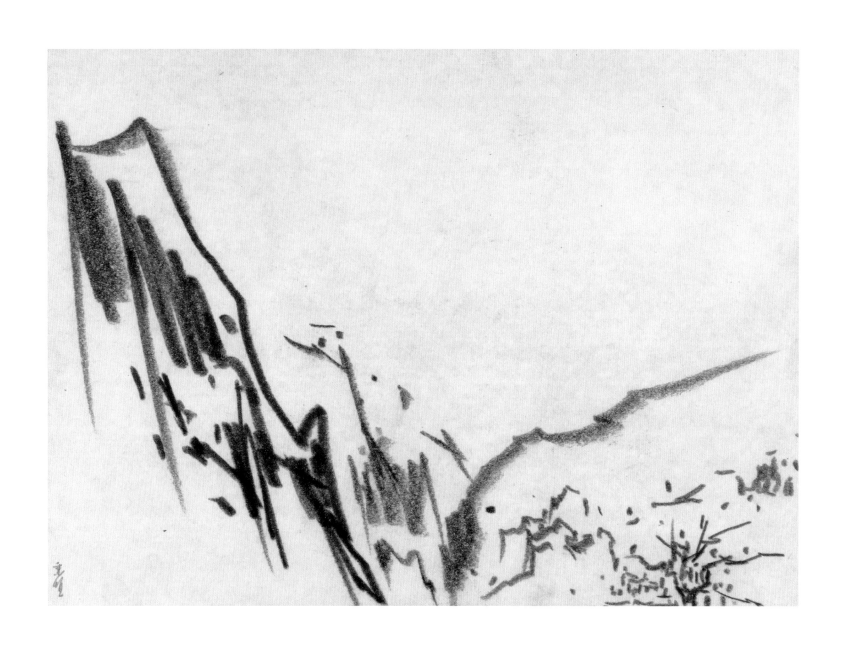

素描 紙

22 × 31 cm

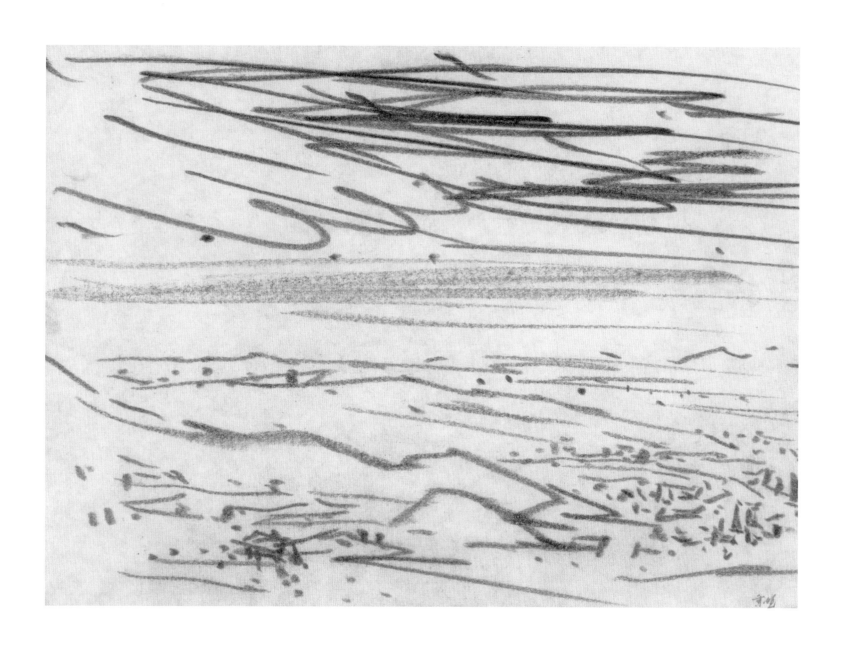

素描 紙

22 × 31 cm

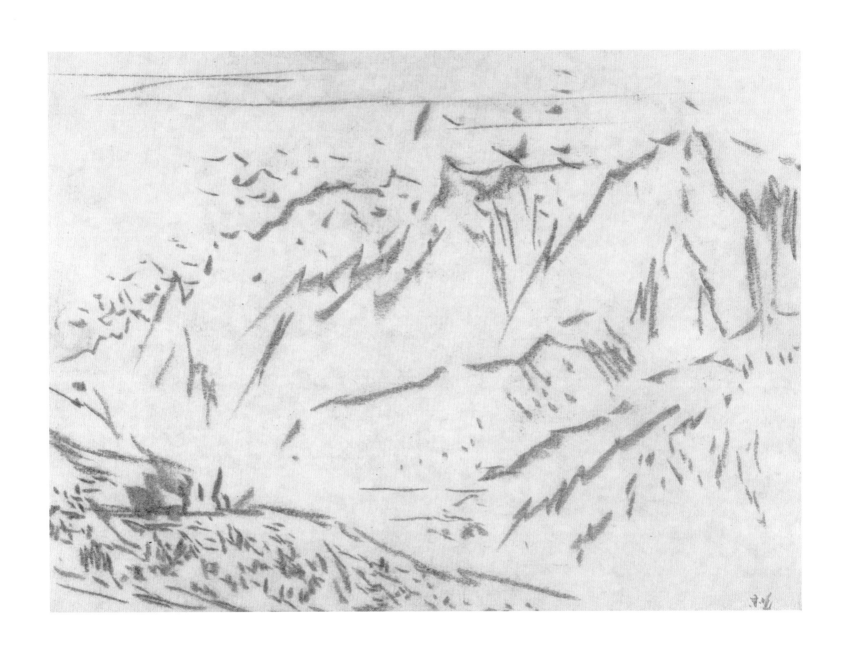

素描 紙

22 × 31 cm

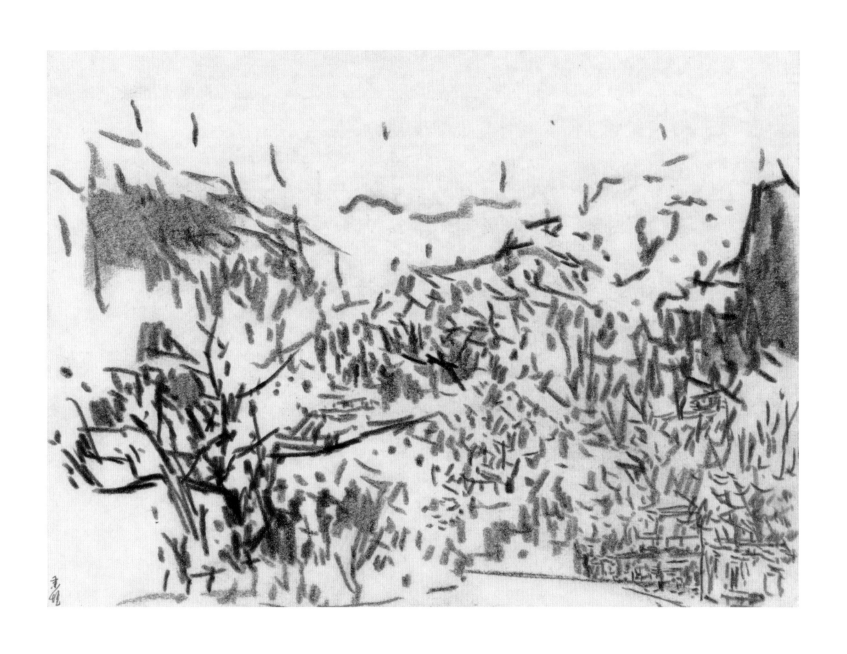

素描 紙

22 × 31 cm

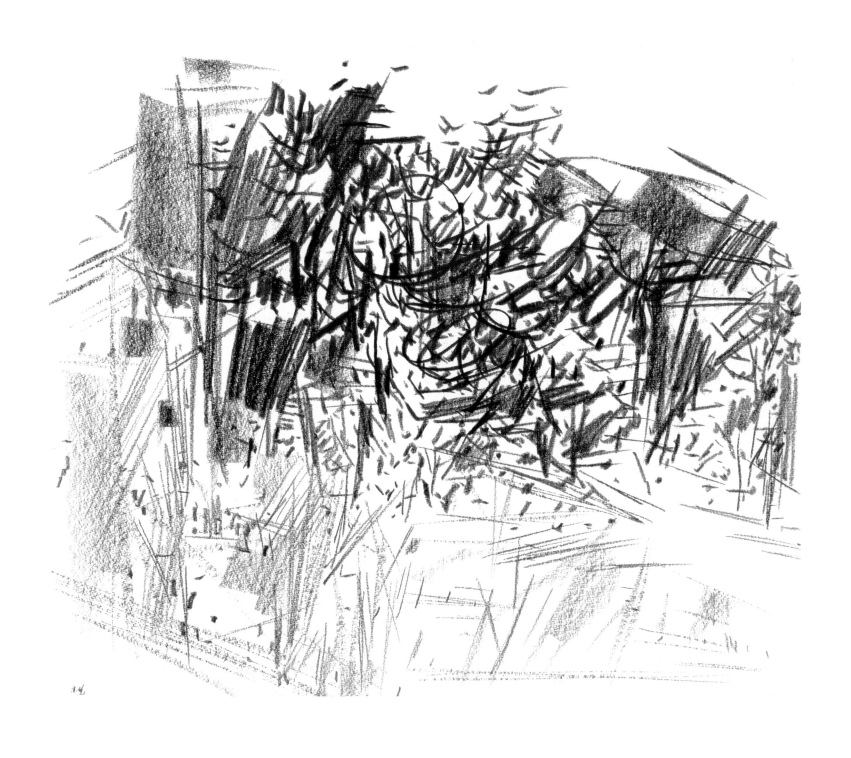

素描 紙

46 × 53 cm

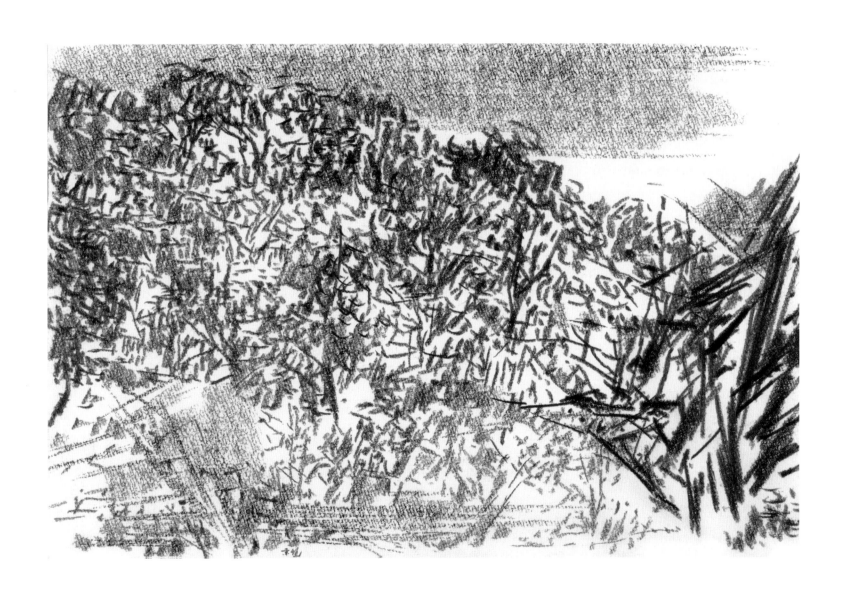

素描 紙

24 × 33 cm

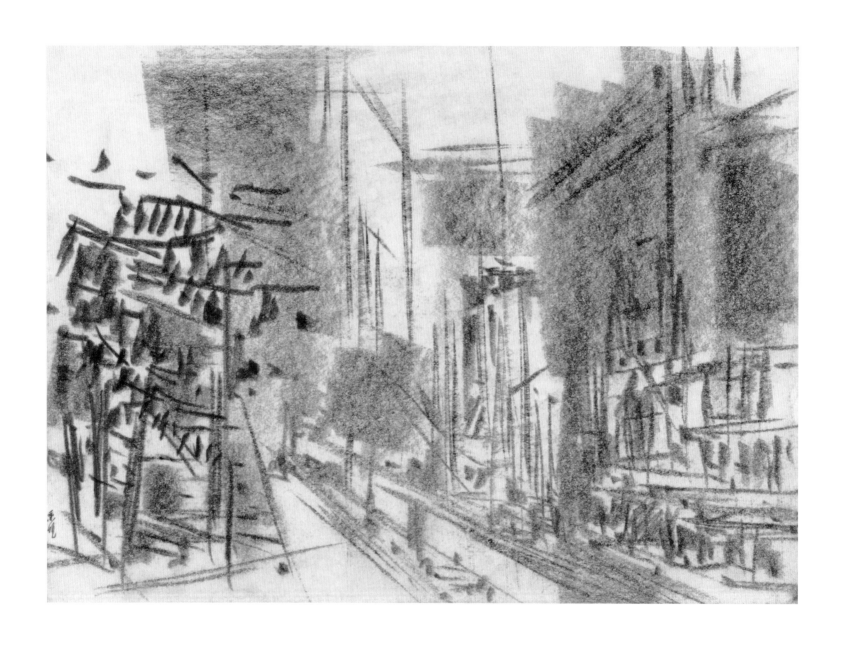

素描 紙

22 × 31 cm

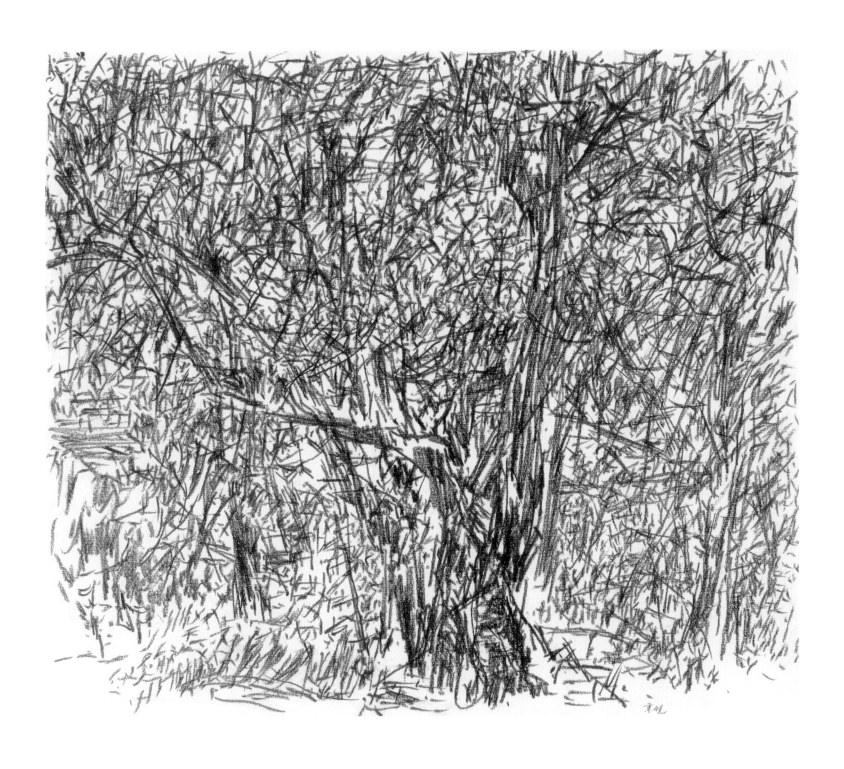

素描 紙

44 × 53 cm

私人收藏

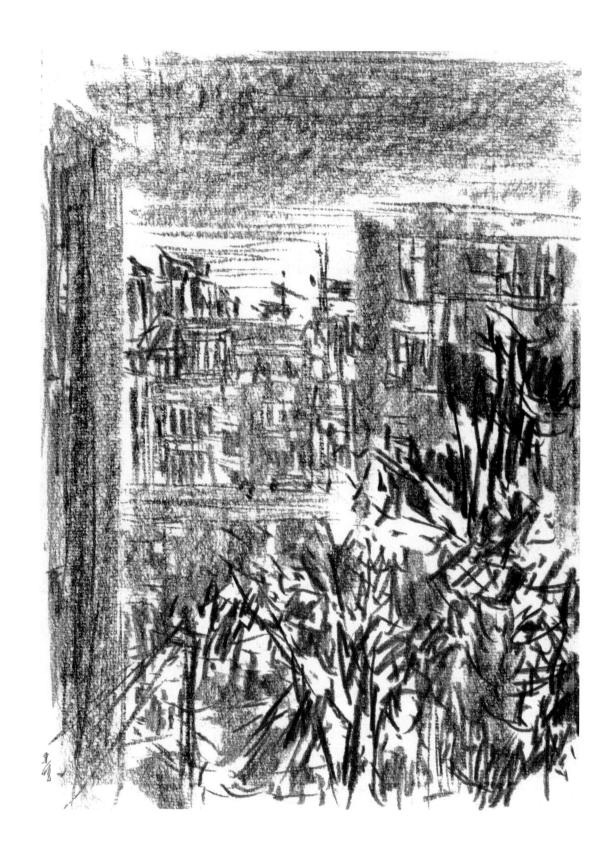

素描 紙

34 × 25 cm

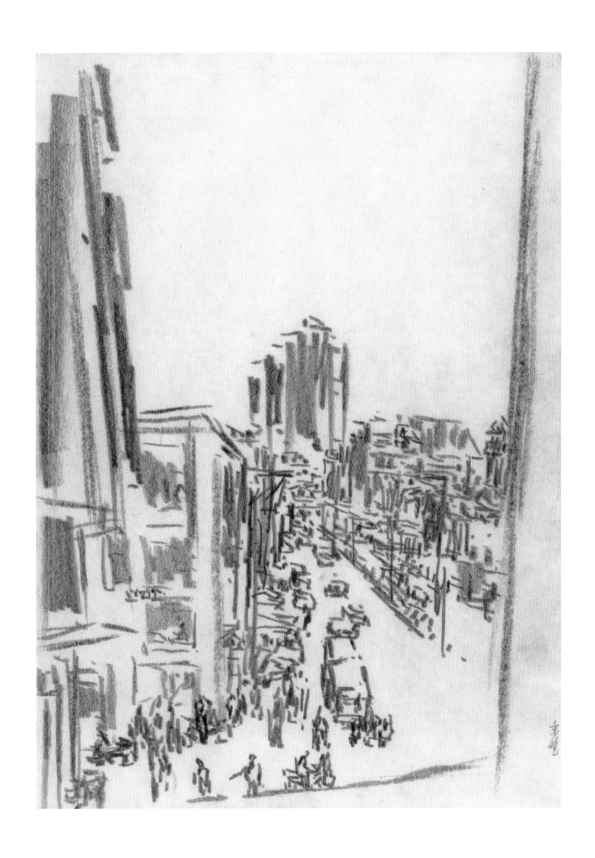

素描 紙
31 × 22 cm

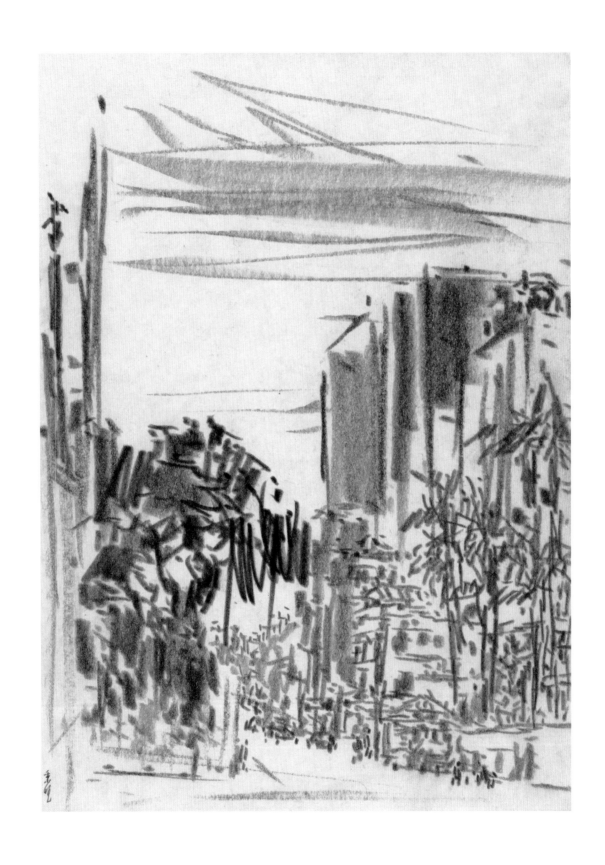

素描 紙
31 × 22 cm

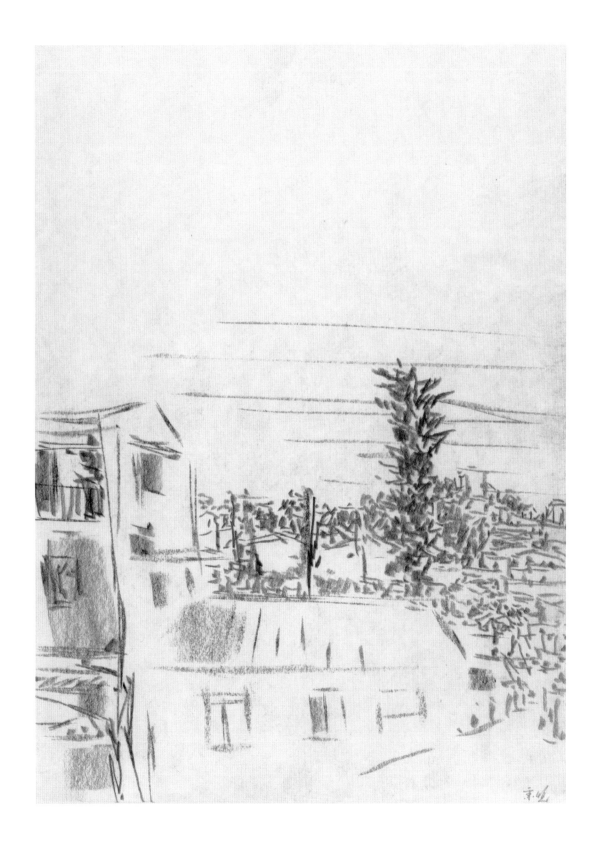

素描 紙

31 × 22 cm

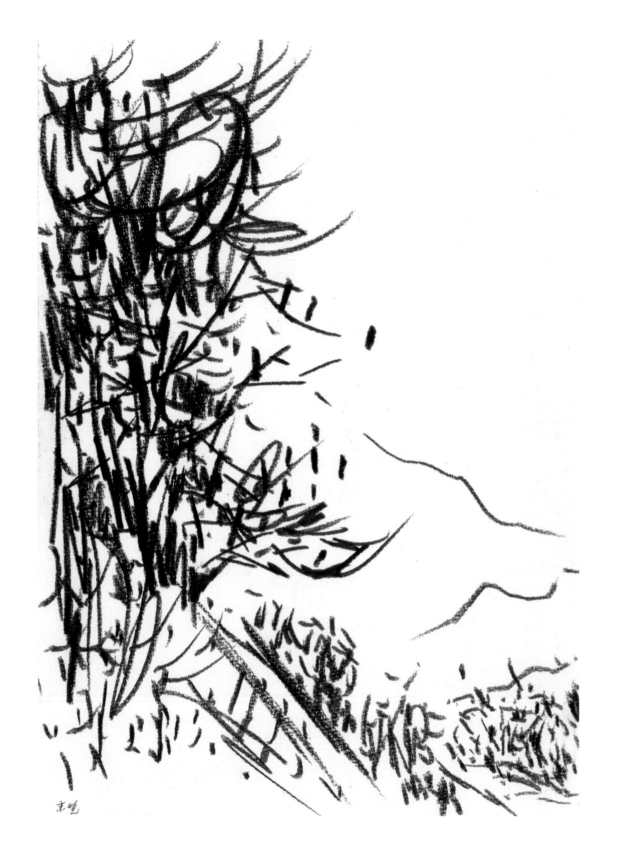

素描 紙
34 × 24 cm

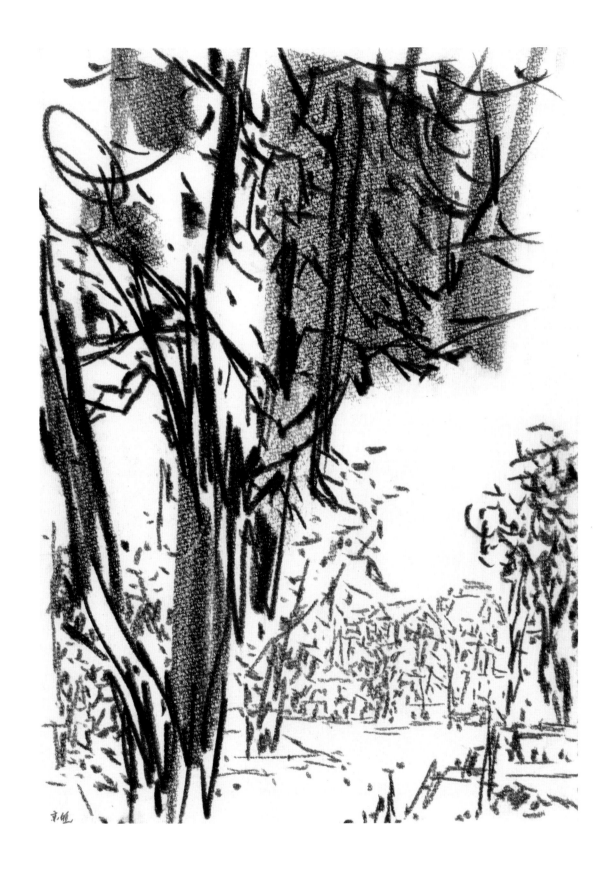

素描 紙

34 × 24 cm

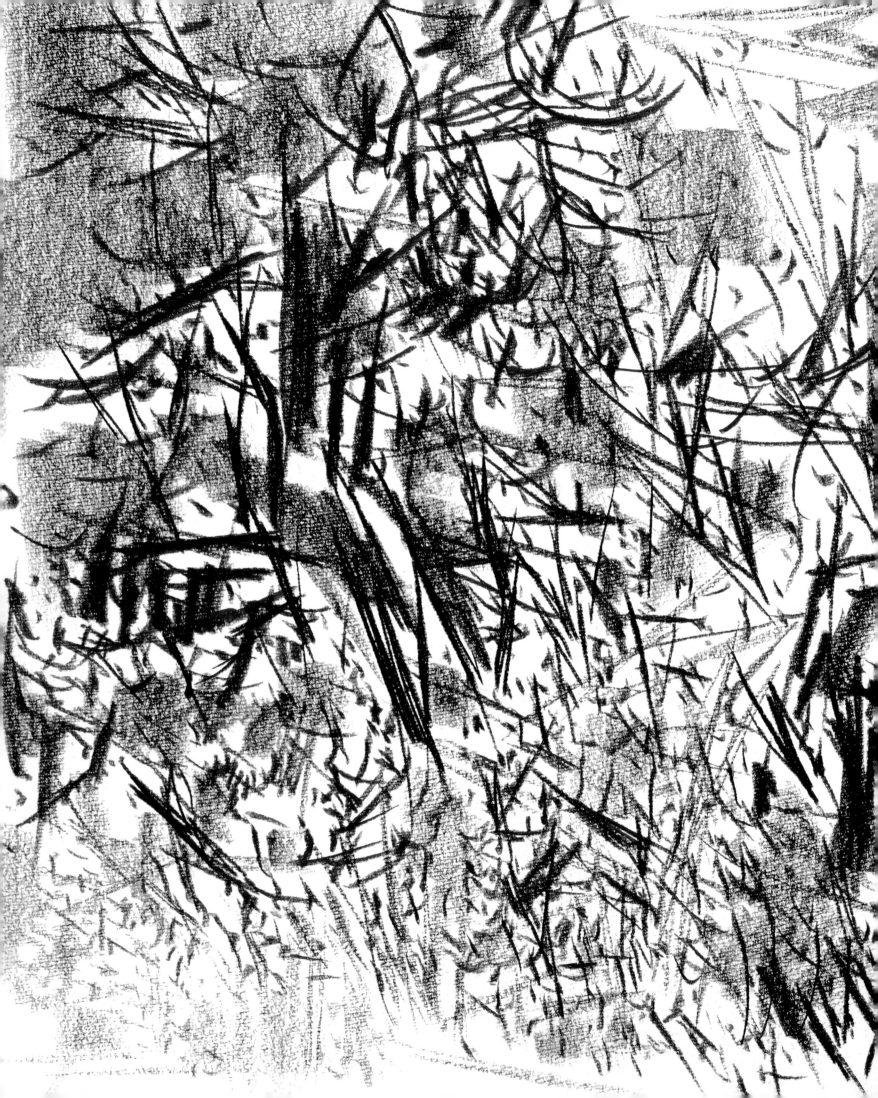

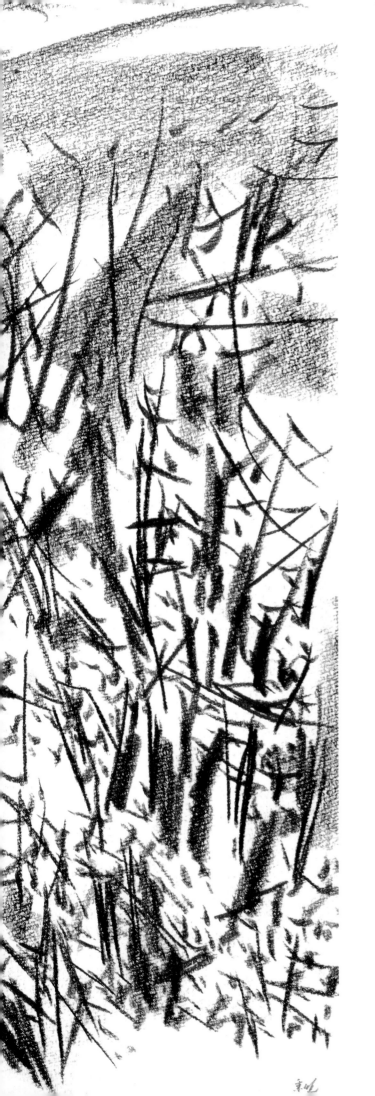

素描 紙
46 × 53 cm

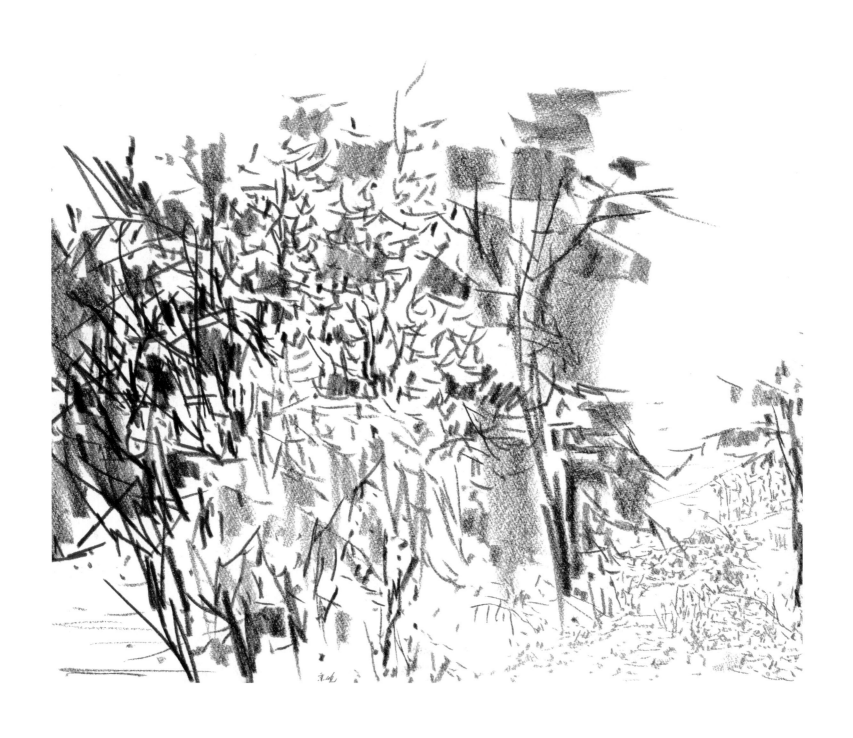

素描 紙
38 × 46 cm

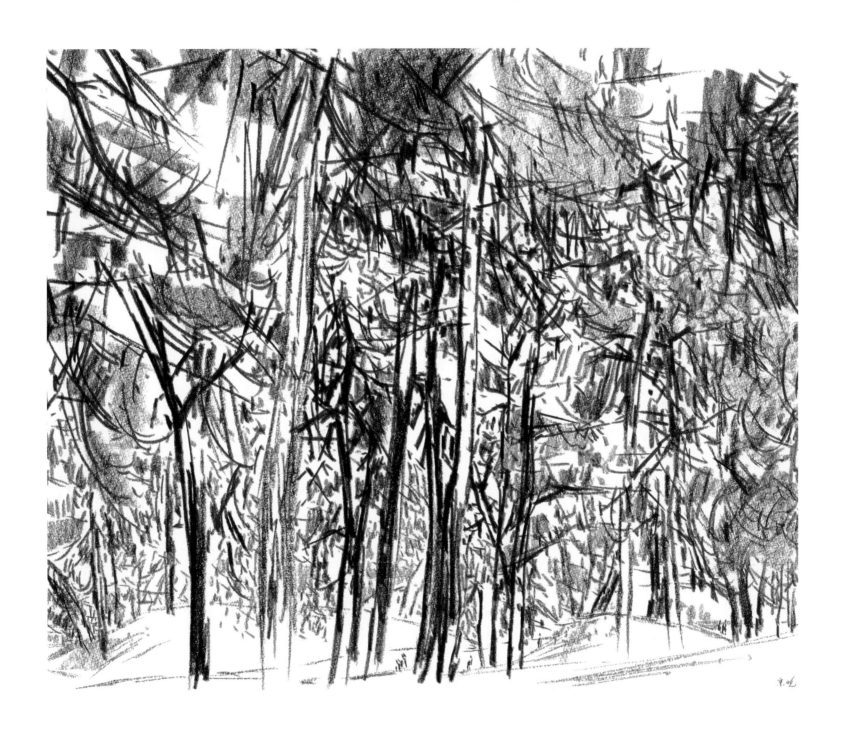

素描 紙
38 × 46 cm

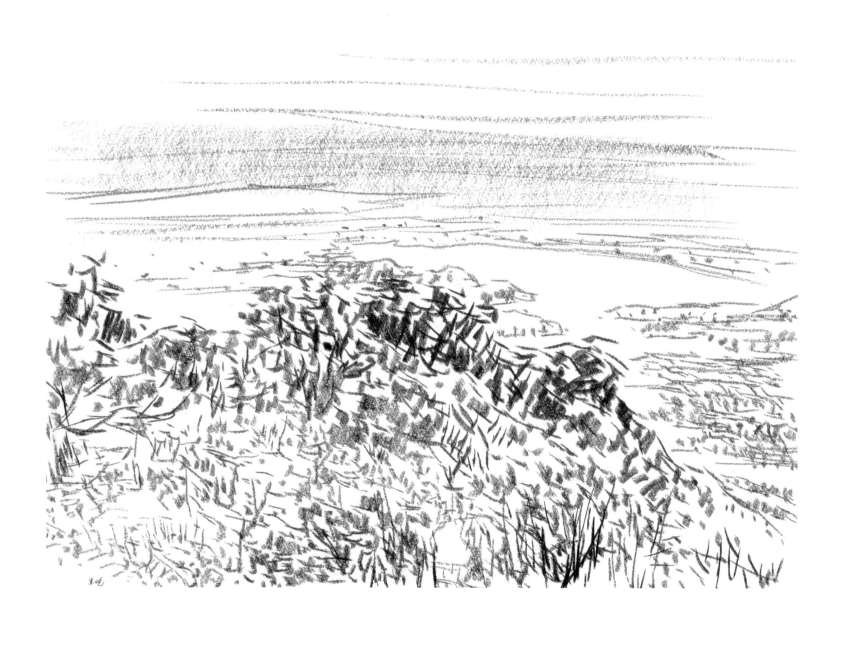

素描 紙
38 × 46 cm

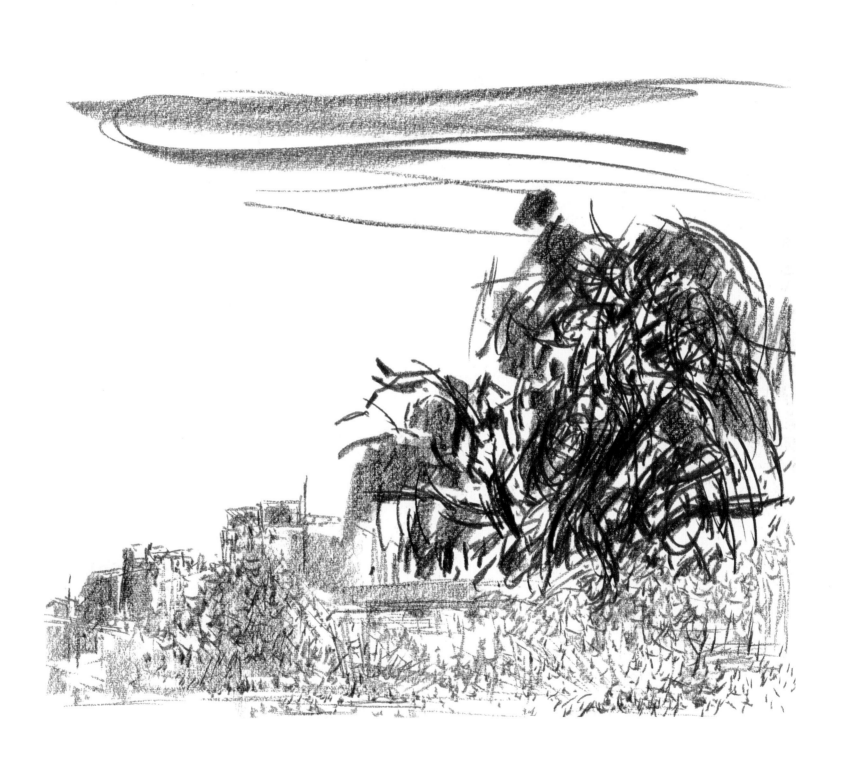

素描 紙
46 × 53 cm

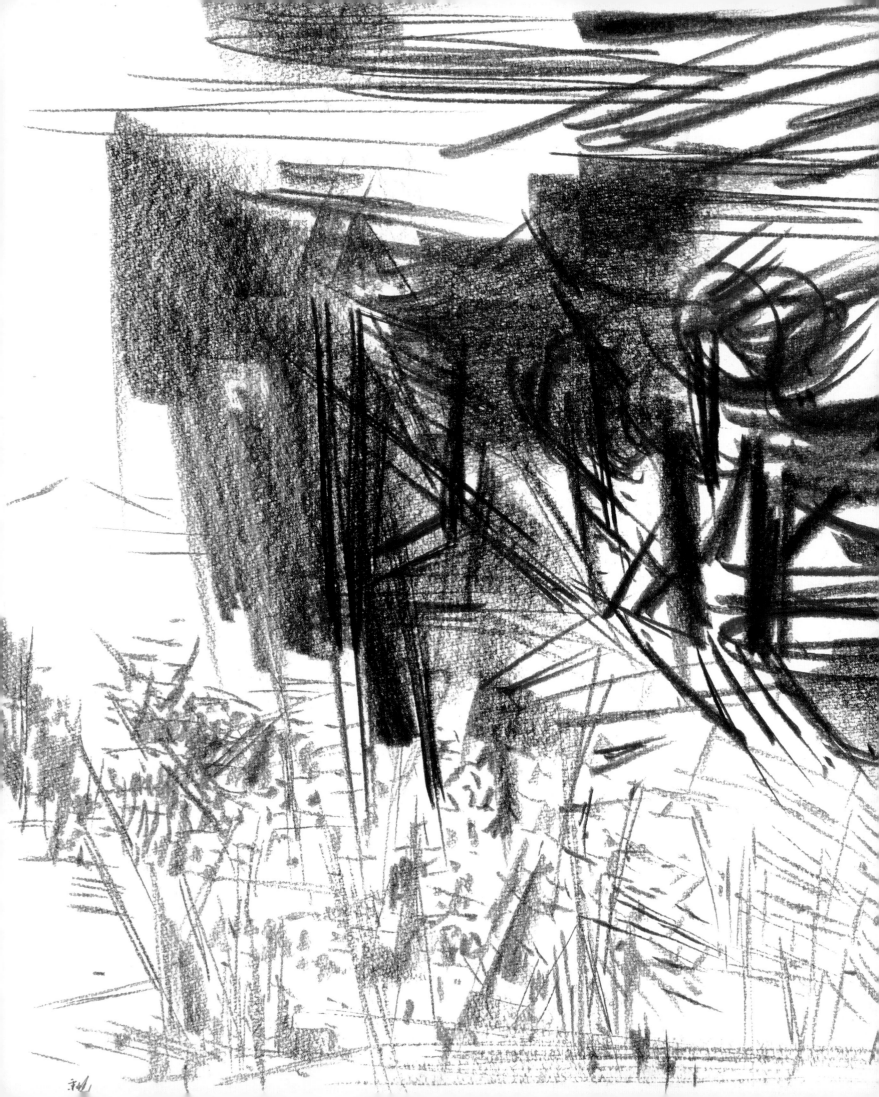

素描 紙
46 × 53 cm

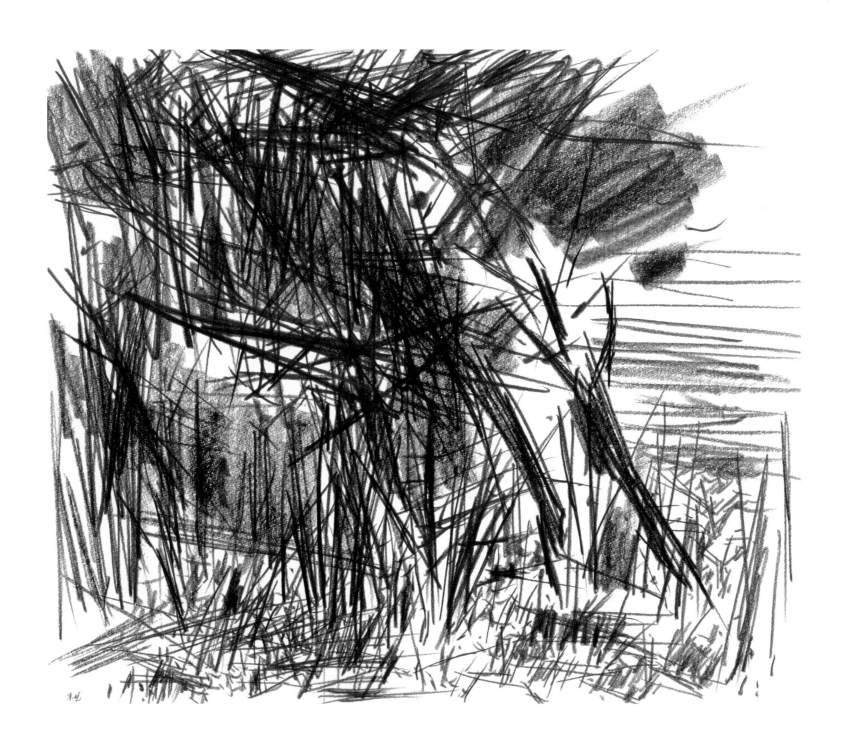

素描 紙
46 × 53 cm

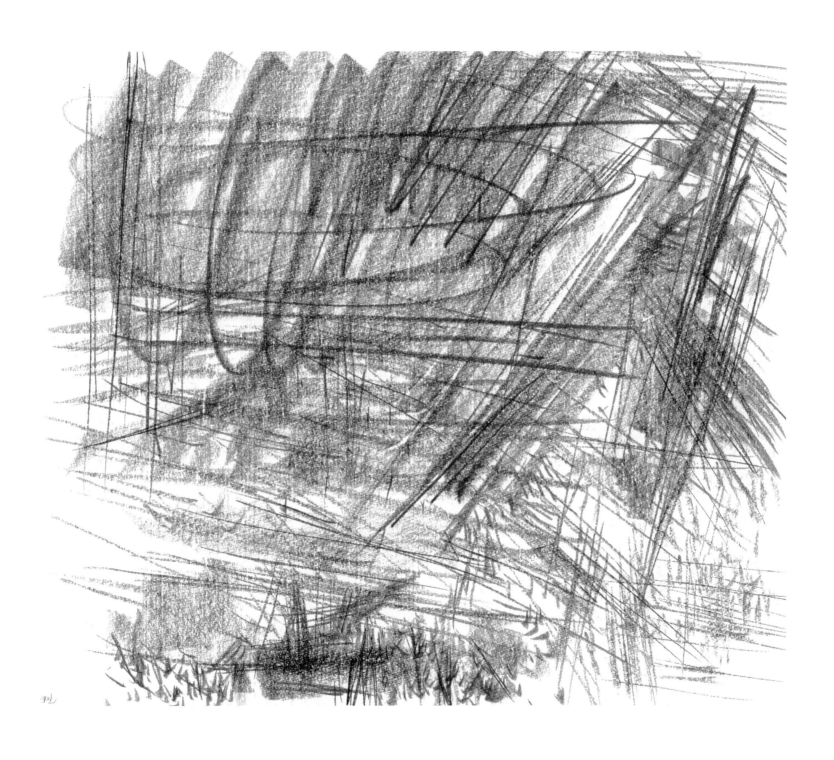

素描 紙
46 × 53 cm

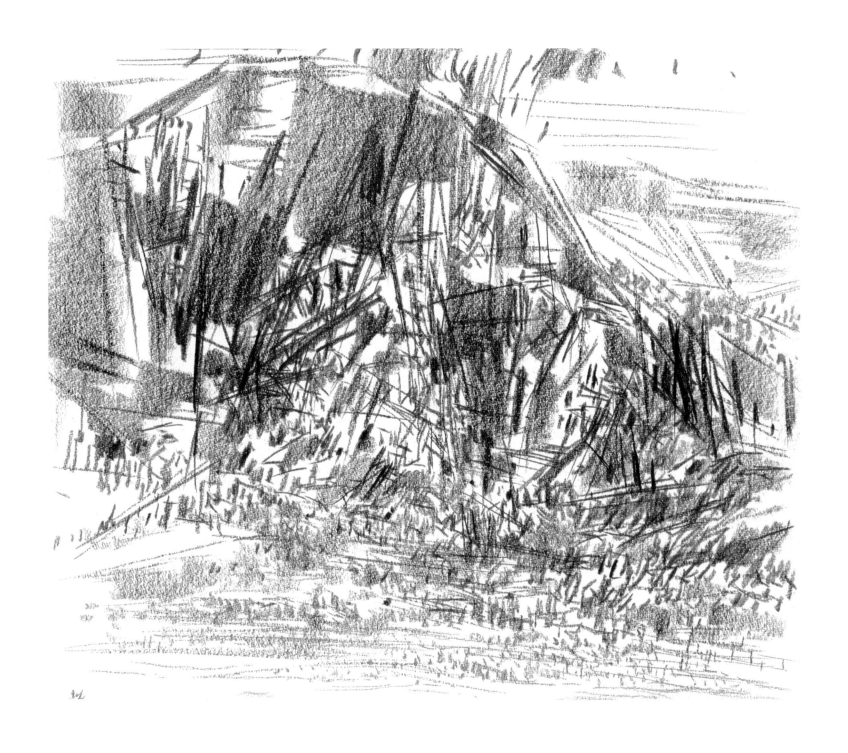

素描 紙

46 × 53 cm

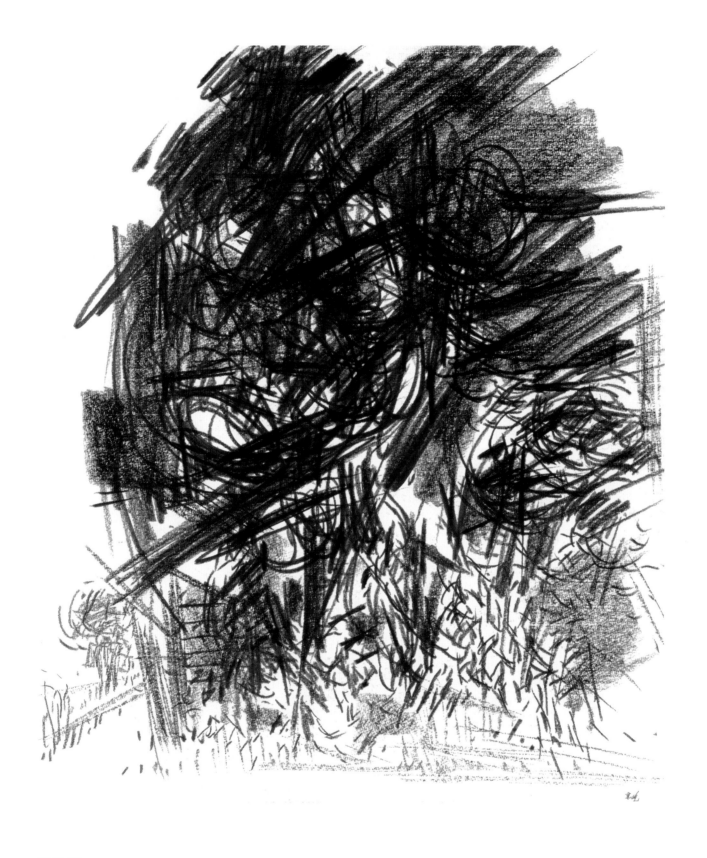

素描 紙
53 × 46 cm

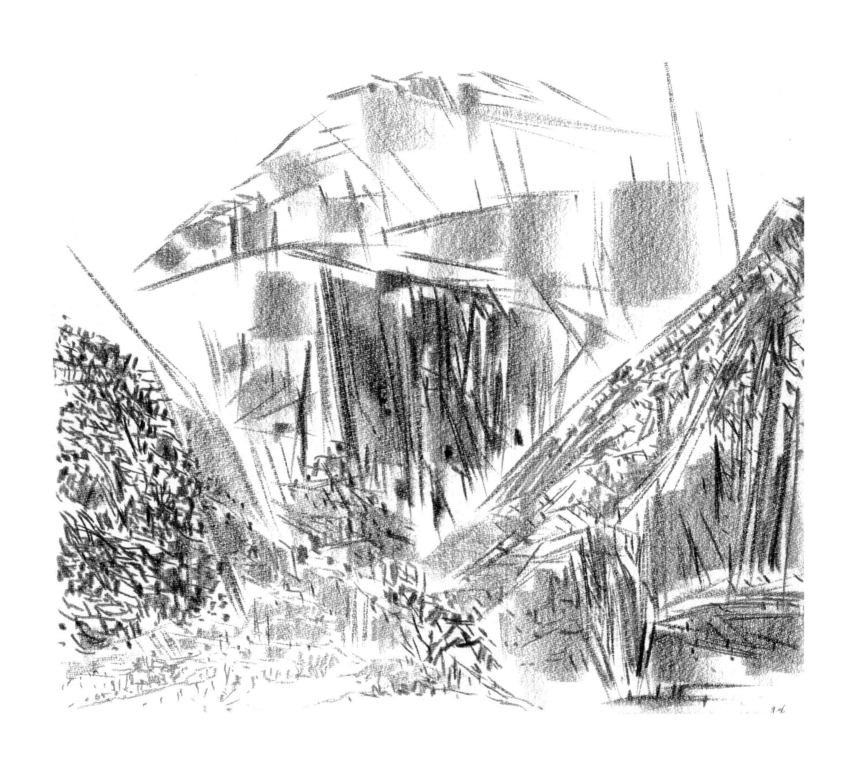

素描 紙

46 × 53 cm

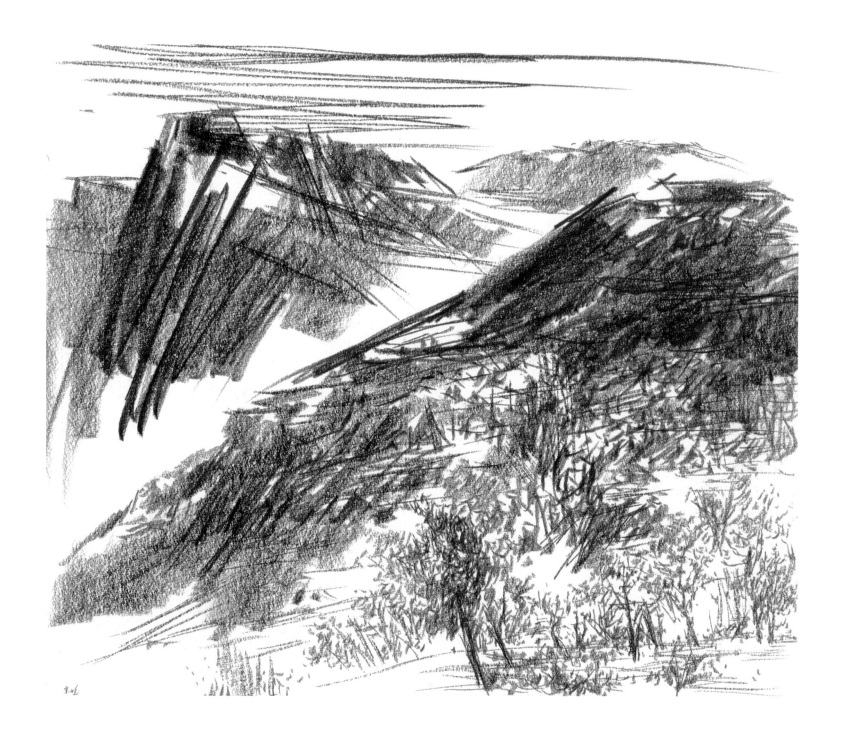

素描 紙
46 × 53 cm

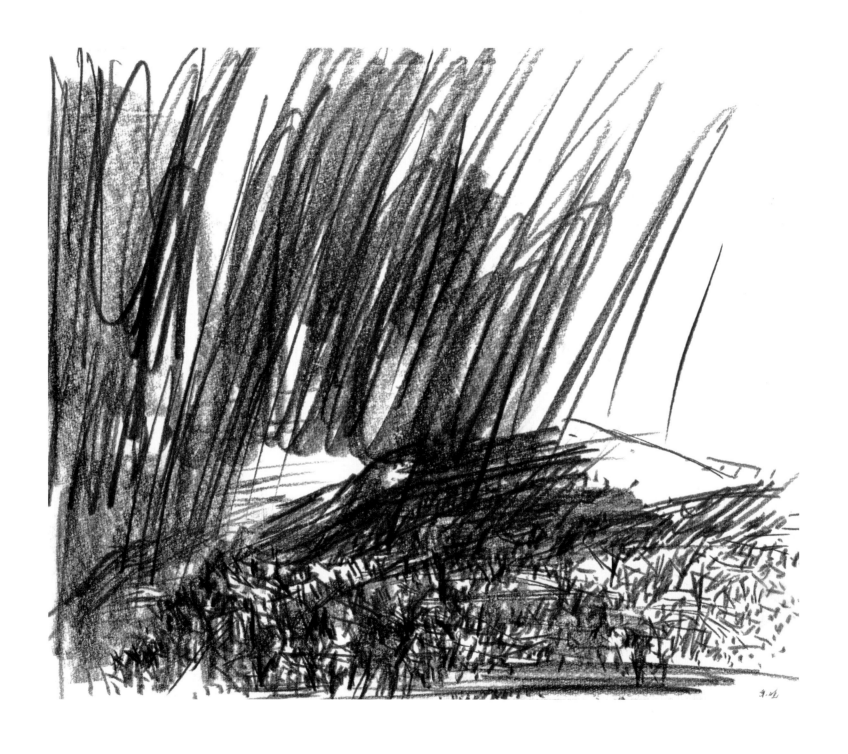

素描 紙
38 × 46 cm

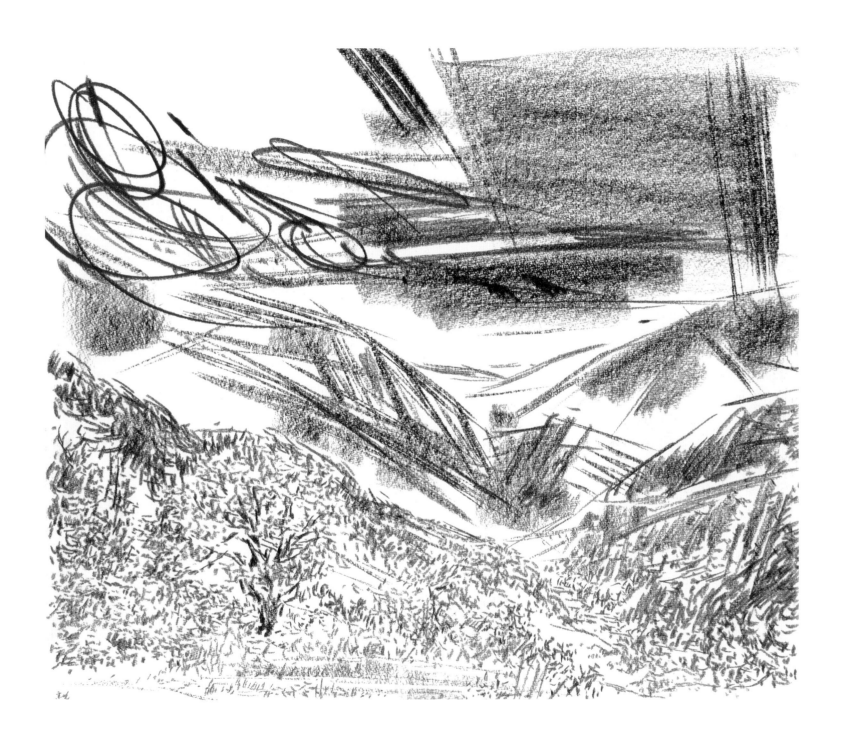

素描 紙
46 × 53 cm

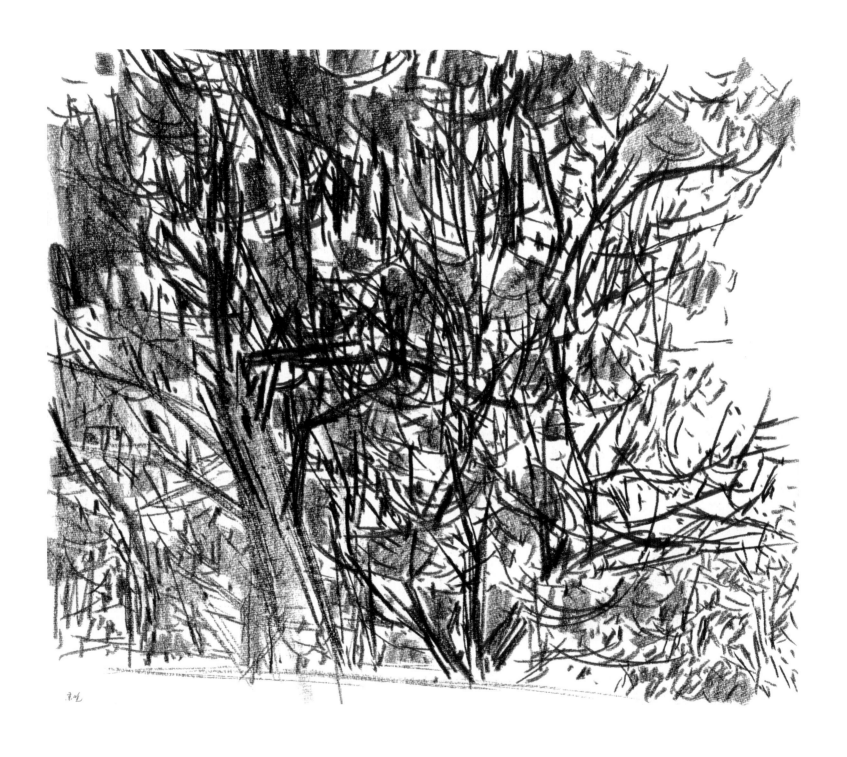

素描 紙
46 × 53 cm

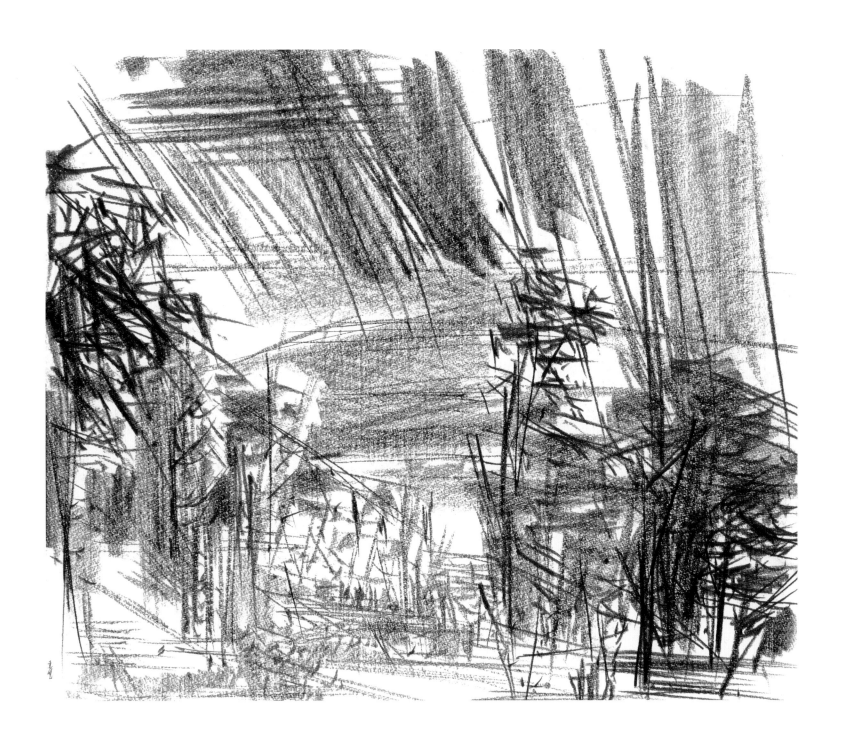

素描 紙

46 × 53 cm

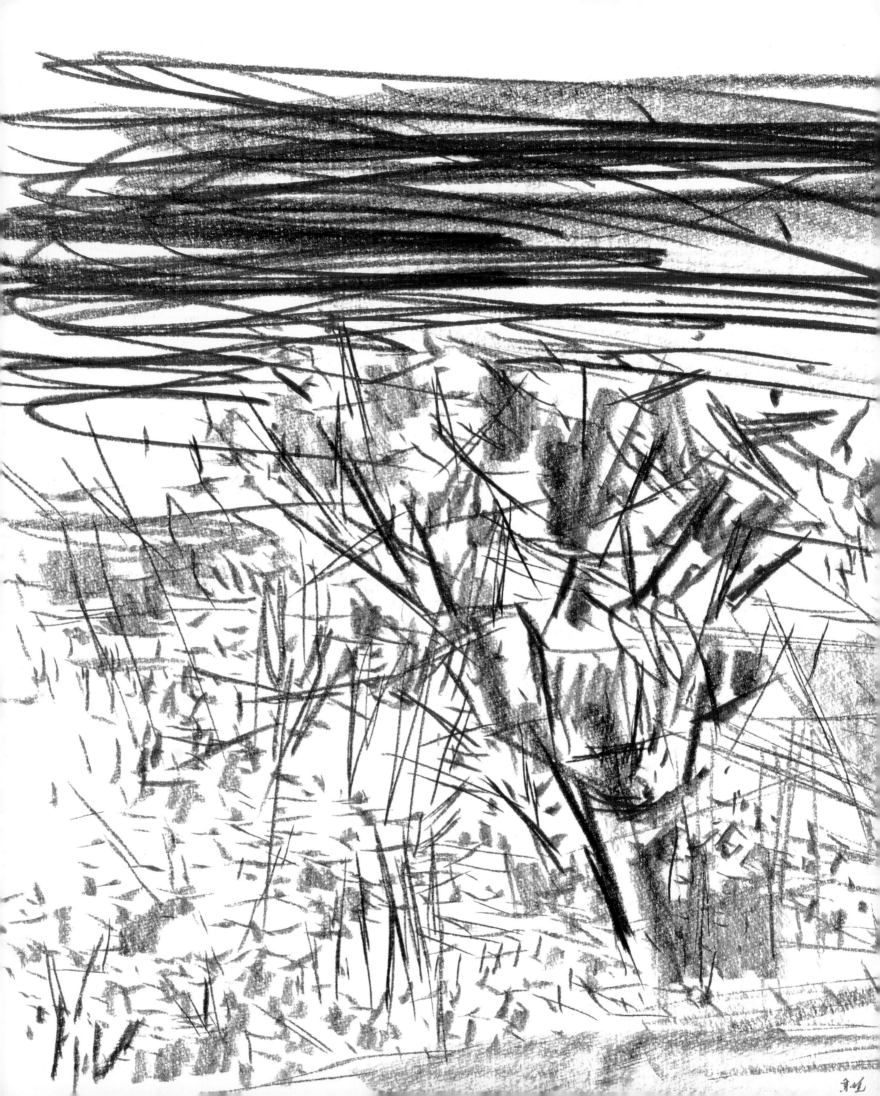

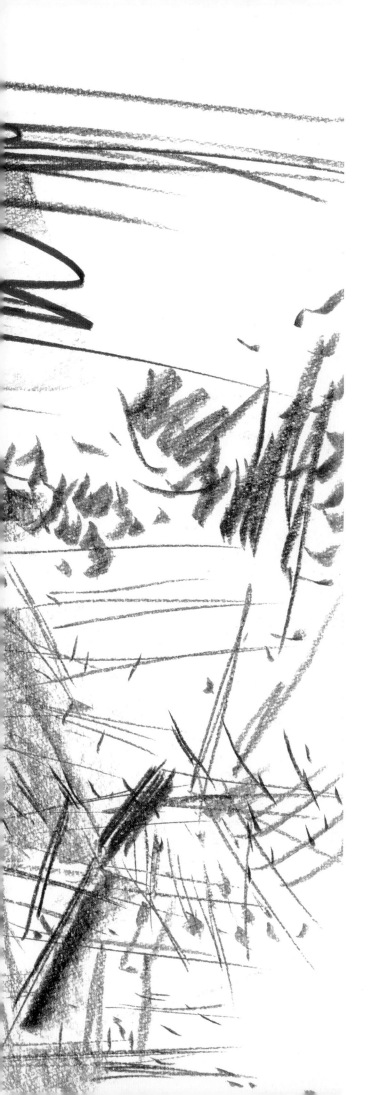

素描 紙

46 × 53 cm

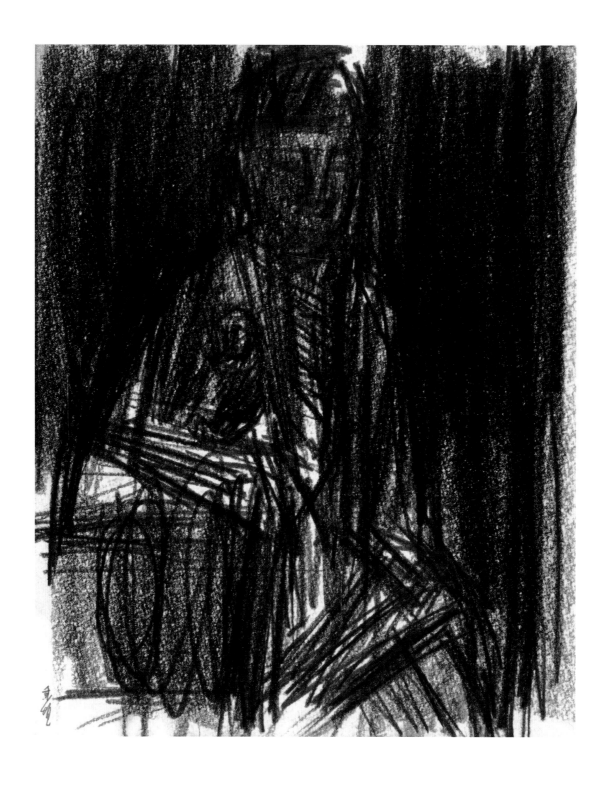

素描 紙

27 × 22 cm

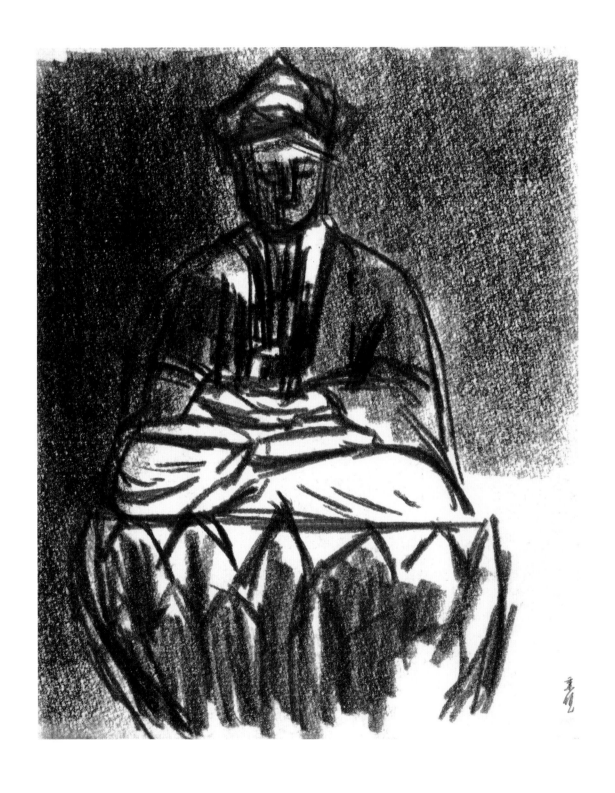

素描 紙
27 × 22 cm

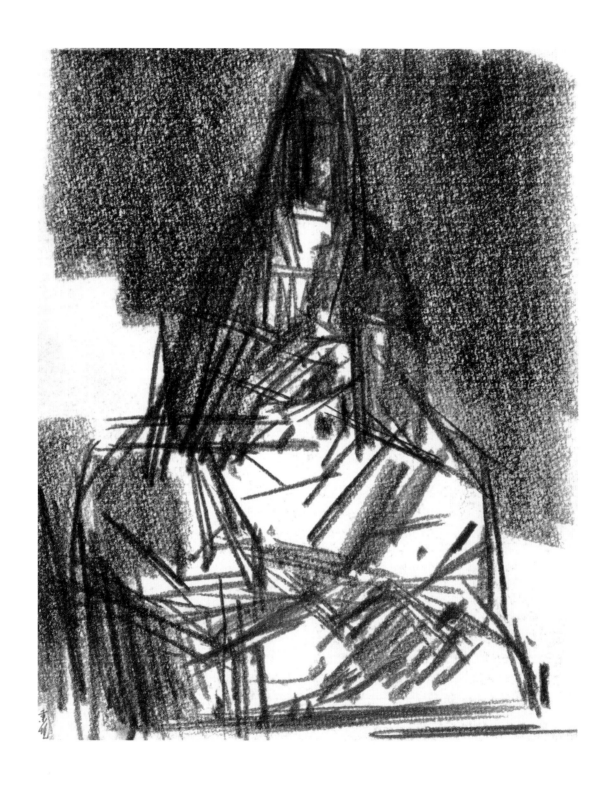

素描 紙
27 × 22 cm

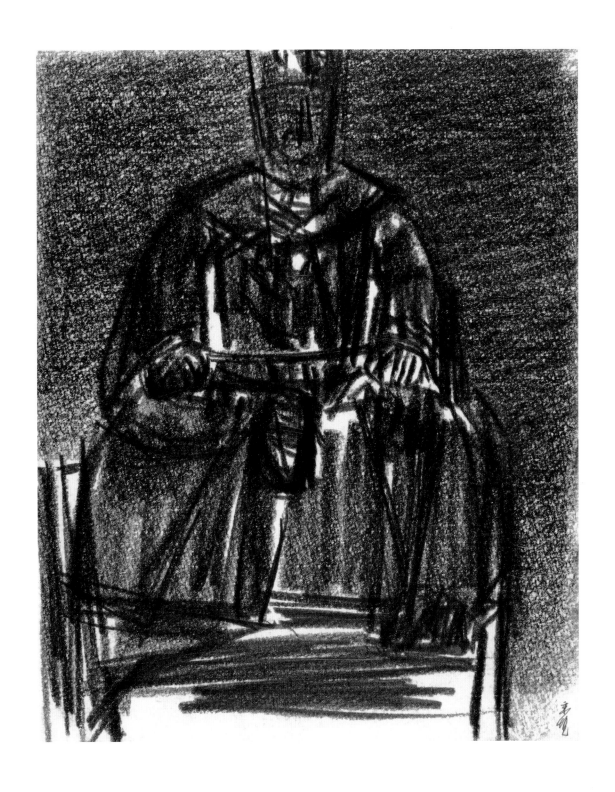

素描 紙

27 × 22 cm

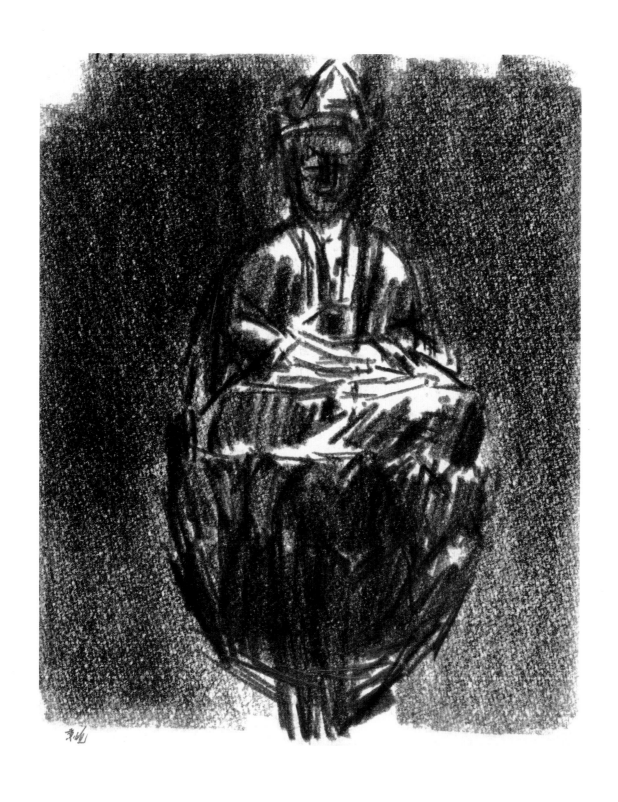

素描 紙

27 × 22 cm

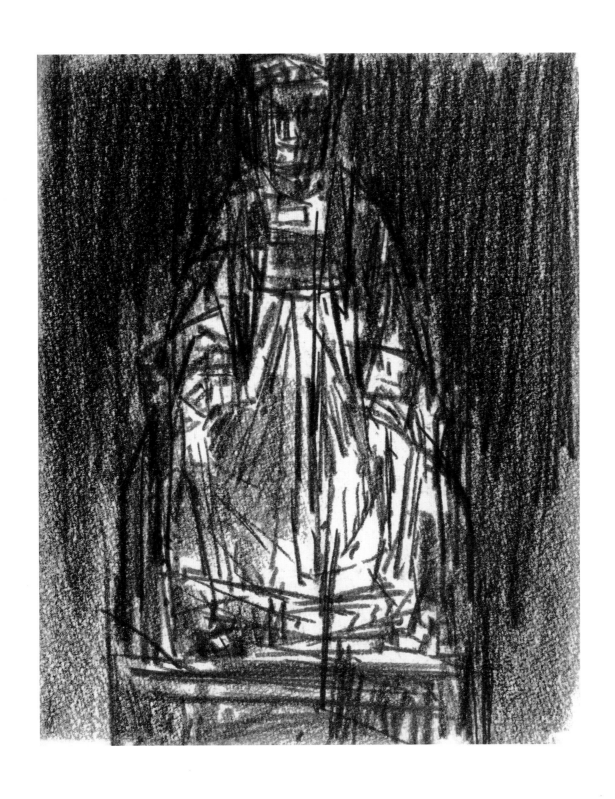

素描 紙
27 × 22 cm

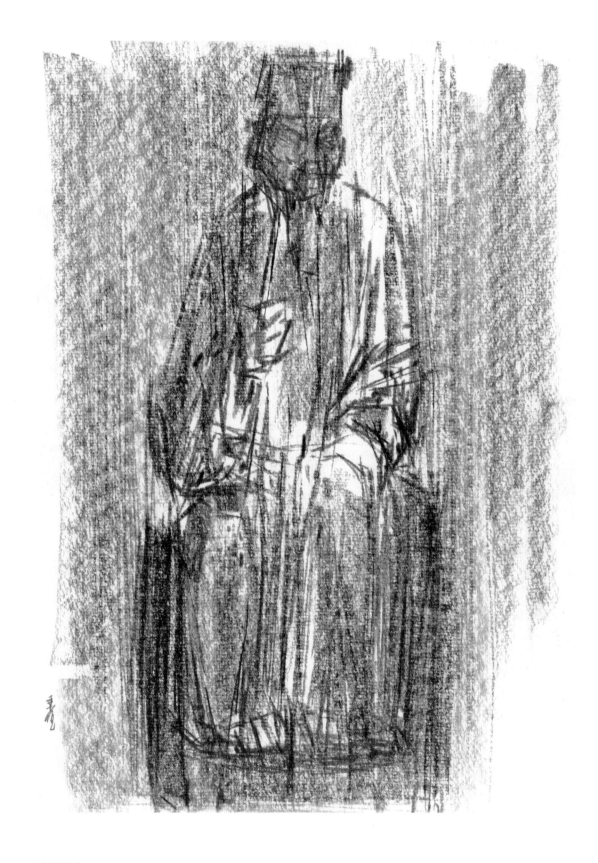

素描 紙

34 × 25 cm

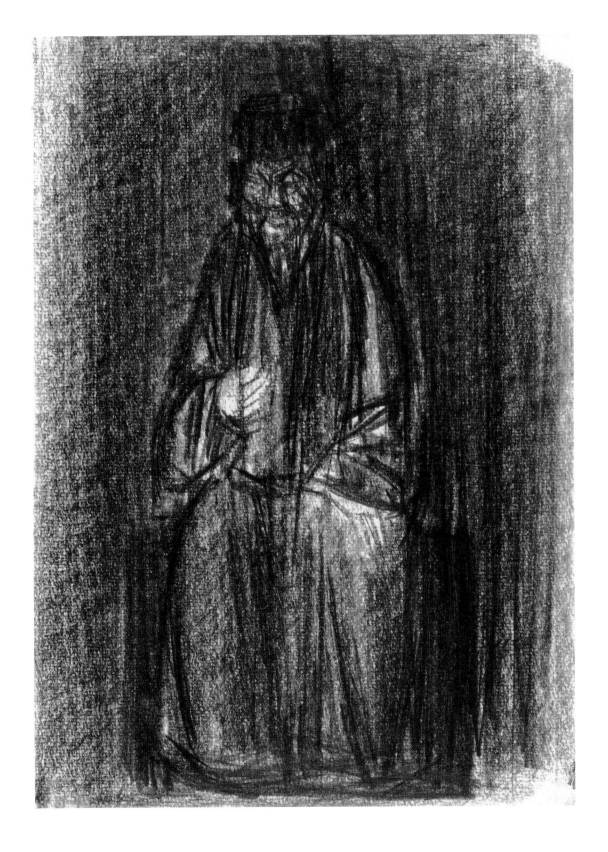

素描 紙
34 × 25 cm

邱秉恆

攝影／謝俊銘

究竟無極

邱秉恆畫輯

作　　者 / 邱秉恆
封面題字 / 邱秉恆

發 行 人 / 陳慧君
出　　版 / 赤粒藝術經紀策展有限公司
總 編 輯 / 陳慧君
藝術總監 / 蔡宜芳
主　　編 / 張端君
美術編輯 / 黃郁茜
攝　　影 / 梁銳全

印　　刷 / 日動藝術印刷
出版日期 / 2014 年 4 月 18 日
售　　價 / 新台幣 2500 元
I S B N / 978-986-90309-3-9

 赤粒藝術

10685 台北市大安路一段 116 巷 15 號
No.15, Ln. 116, Sec. 1, Da' an Rd., Da' an Dist.,
Taipei City 10685, Taiwan (R.O.C.)
E-mail:redgold.fineart@msa.hinet.net
Tel:886-2-87725887　Fax:886-2-87725857

開放時間：周二至周日 11:00am 至 7:00pm（周一公休）

特別感謝
財團法人弘廬基金會